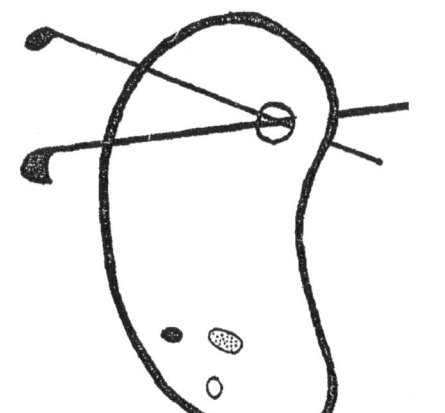

DEBUT D'UNE SERIE DE DOCUMENTS EN COULEUR

Couverture Inférieure manquante

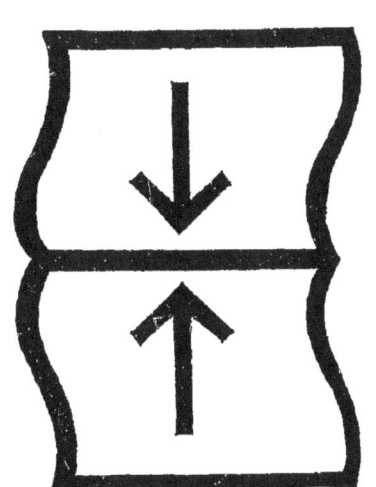

RELIURE SERRÉE
ABSENCE DE MARGES INTÉRIEURES

...LABLE POUR TOUT OU PARTIE DU
...CUMENT REPRODUIT

AMÉDÉE BESNUS

MES

Relations d'Artiste

> Dieu te donne, mon livre, heureuse traversée,
> Et que par toi surtout soit prière adressée
> A quiconque voudra te lire ou t'écouter ;
> Qu'il daigne en tes erreurs son aide te prêter,
> Dusses-tu voir par lui chaque ligne effacée !
> (*La belle Dame sans mary.*)
> (ALAIN CHARTIER.)

PARIS
PAUL OLLENDORFF, ÉDITEUR
28 *bis*, RUE DE RICHELIEU, 28 *bis*

1898
Tous droits réservés.

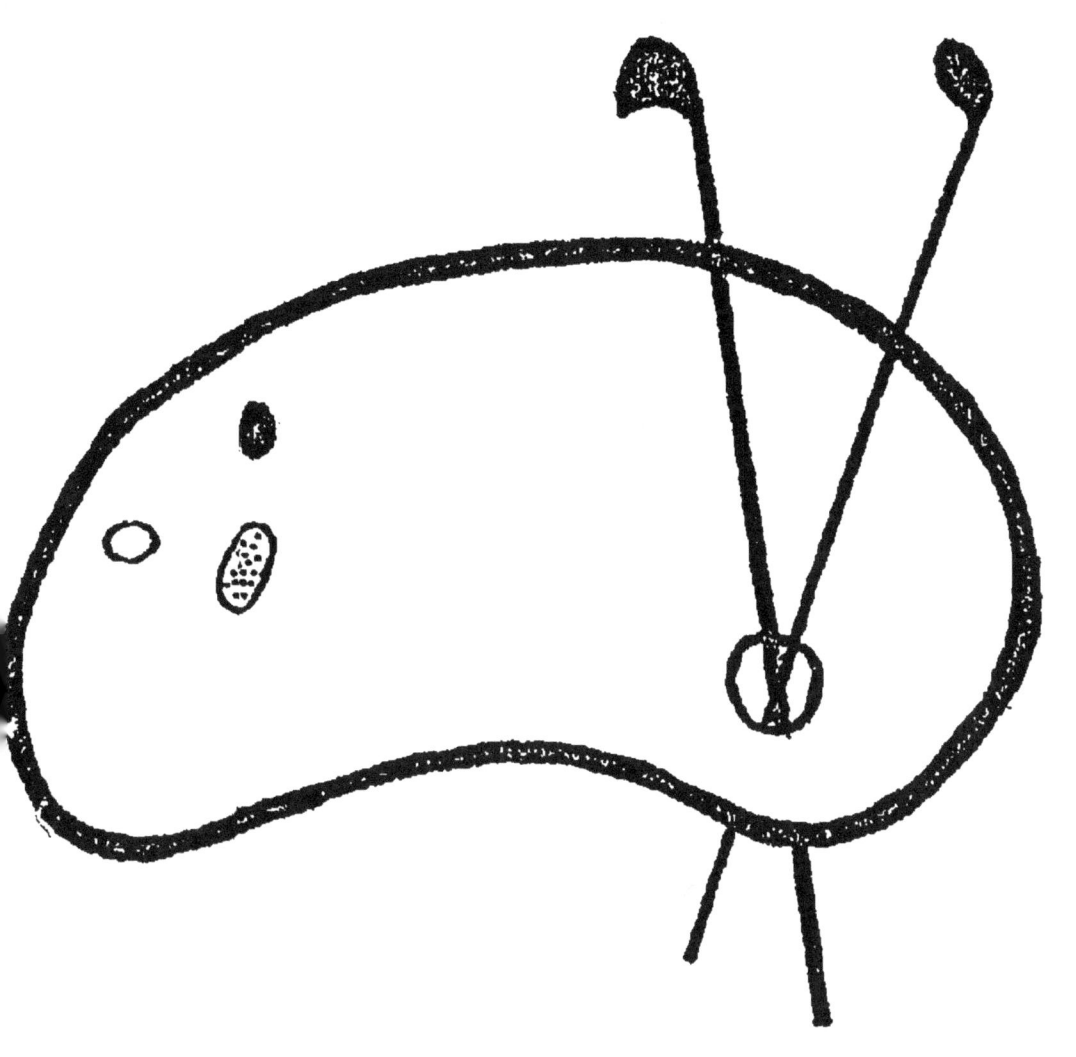

FIN D'UNE SERIE DE DOCUMENTS
EN COULEUR

MES

Relations d'Artiste

Tous droits de reproduction et de traduction réservés pour tous les pays, y compris la Suède et la Norvège.

S'adresser, pour traiter, à M. PAUL OLLENDORFF, éditeur, rue de Richelieu, 28 *bis*, Paris.

AMÉDÉE BESNUS

MES
Relations
d'Artiste

*Dieu te donne, mon livre, heureuse traversée,
Et que par toi surtout soit prière adressée
A quiconque voudra te lire ou t'écouter ;
Qu'il daigne en tes erreurs son aide te prêter,
Dusses-tu voir par lui chaque ligne effacée !*
(*La belle Dame sans mary.*)
(ALAIN CHARTIER.)

PARIS
PAUL OLLENDORFF, ÉDITEUR
28 bis, RUE DE RICHELIEU, 28 bis

1898
Tous droits réservés.

PRÉFACE

A mon fils.

Quelques fragments de ces souvenirs avaient déjà paru dans différentes publications, lorsque quelques amis me sollicitèrent instamment de les réunir et de les compléter.

Après bien des hésitations, me demandant toujours à quoi bon, je dus céder, résolu à satisfaire à leurs désirs suggérés par la cordialité charmante de nos entretiens.

Et puis, ce qui m'a surtout décidé, c'est de penser qu'il y aurait peut-être quelque intérêt, pour ceux qui aiment véritablement l'Art, à analyser le talent de certains artistes

trop oubliés par la jeune génération éprise de tendances et de visions nouvelles, et de repasser en quelque sorte sur les traits déjà trop effacés de leurs physionomies pour les faire quelque peu revivre. Ce serait aussi, par contre, les venger également du dédain qu'affectent à leur égard ceux qui les jugent mal par ignorance et trop souvent esprit de parti.

Combien alors d'injustices commises pour se donner l'apparence d'être connaisseur et être, comme l'on dit, dans le mouvement. Qui ne parle pas peinture ? C'est si facile en vérité ; avec quelques termes techniques appris par cœur dans la fréquentation des artistes, les opinions courantes recueillies sur telle ou telle école, une plume facile et beaucoup d'assurance, on dépose son petit article au bas d'un journal, ou dans quelque revue moderniste, et, parlant d'autorité, en imposant aux naïfs, l'on se fait ainsi aisément une réputation de critique d'art.

La recette est du reste élémentaire, à notre époque surtout ; abaisser les réputations trop longtemps établies, se faire carrément le champion des idées nouvelles et l'on est certain du succès. Un peu de boursouflure et d'exagération ne messied pas, au contraire, et prouve quel interêt vous apportez à la glorification de l'Art en général et de vos amis en particulier.

La fréquence, à mon sens, très regrettable des expositions a produit ce triste résultat d'amener chacun à parler d'art sans éducation préalable, croyant naïvement qu'il suffit de voir pour savoir et juger. De là des théories insensées soutenues sans vergogne par des gens dénués de tout instinct artistique et qui, d'une façon prud'hommesque, affirment autoritairement leurs doctrines, jugeant d'un mot définitif alors que les vrais artistes doutent et se recueillent.

L'on est stupéfié de l'assurance de tant

de petites gens qui parlent peinture comme ils parleraient de chevaux ou de négoce quelconque, appuyant parfois leurs dires de l'autorité du chroniqueur de leur journal quotidien, qui lui-même n'est le plus souvent qu'un bavard d'art.

Jamais je n'ai trouvé plus juste l'aphorisme de Goncourt, cueilli dans ses *Idées et Sensations* : « Ce qui entend dire le plus de bêtises, c'est un tableau. » Ceci dit, me réservant, au cours de mes souvenirs, de confesser les impressions que je puis avoir sur les hommes et les choses, je ne m'attarderai pas, m'évertuant surtout à rester sincère dans mes récits et mes analyses, et faire en sorte que l'on puisse dire en fermant le volume : Comme c'est vécu ! C'est le seul éloge que j'ambitionne.

<div style="text-align:right">A. BESNUS.</div>

MES RELATIONS D'ARTISTE

CHAPITRE PREMIER

MURGER A MARLOTTE [1]

A Henri Harpignies.

Henri Murger a attaché son nom à Marlotte et ce petit village est devenu si bien inséparable de la célébrité de l'écrivain, qu'il est absolument impossible de parler de l'un sans songer immédiatement à l'autre.

Le nom même de Marlotte semble plus pimpant, plus aimable, grâce au doux reflet de poésie dont l'a doté Murger.

C'est du reste le privilège des natures d'élite, poètes ou artistes, d'ennoblir en quelque sorte ce qu'elles ont aimé.

[1] Voir « Murger à Marlotte » dans le volume *les Têtes de bois*, chez Charpentier, 1883. (Fragment.)

Le grand paysagiste, Théodore Rousseau, n'a-t-il pas, lui aussi, ensoleillé d'une brillante auréole le modeste hameau de Barbizon.

Grâce au peintre, ce nom de Barbizon, tant soit peu revêche et mal peigné, paraît empreint d'une exquise distinction.

Pour avoir été choisis entre tous par Murger et Rousseau, Marlotte et Barbizon sont immortels.

Par une splendide journée de juin de l'année 1852, je cheminais, sac au dos, pique en main, par un petit sentier qui, partant du rondpoint de l'Obélisque, à Fontainebleau, traverse la forêt et côtoie une route carrossable qui conduit à Marlotte.

La chaleur était intense, aussi m'arrêtai-je de temps à autre, et, m'adossant à un chêne, j'écoutais, tout en reprenant haleine, les mille bruits divers et lointains qui troublaient le solennel silence de la solitude forestière ; c'étaient des charretiers conduisant leurs attelages sur le pavé de Bourron ; les cris et les jurons se répercutaient d'échos en échos, puis les coups secs et parfois sonores produits par

le marteau des carriers, ou la cognée des bûcherons, ou bien encore un bramement de cerf, triste et grave, auquel succédait le cri aigu, déchirant, de quelque oiseau de proie.

Enfin, me remettant en marche, je m'écartais légèrement du sentier, m'enfonçant à plaisir dans les genêts et les épaisses bruyères roses dont j'aspirais à pleins poumons l'enivrante senteur ; j'inquiétais fort les écureuils, qui manifestaient leur mécontentement de ma présence par de petits gloussements d'impatience, frappant avec force sur les branches maîtresses des grands chênes séculaires.

Parfois ils disparaissaient, cachés par un énorme tronc, risquant à la dérobée un œil vif et plein de colère, jusqu'à ce qu'éloigné, et toute crainte cessant, ils se laissassent glisser prestement à terre pour croquer les faînes, ou gambader follement sur les roches moussues.

J'étais arrivé ainsi près du carrefour de la Croix de Saint-Hérem, quand le bruit d'une voiture me fit tourner la tête.

C'était une sorte de carriole découverte, fort rustique, aux essieux plaintifs, attelée d'une

haridelle efflanquée, que conduisait un grand gaillard à longue barbe blonde.

Sa tête était protégée contre les coups de soleil par un énorme chapeau de paille *à crevés* ; avec cela une vareuse rouge, faisant une note riche et opulente sur le vert encore tendre de la forêt.

Il n'y avait pas de doute possible : c'était un artiste. Une femme en bonnet rond de paysanne était assise à côté de lui tenant sur ses genoux un large panier aux anses duquel étaient attachées par les pattes quelques volailles aux plumes ébouriffées, ainsi qu'un couple de lapins fort affriolants.

Evidemment les voyageurs revenaient de Fontainebleau chercher des provisions, car c'était jour de marché. Arrivée près de moi, et à mon grand étonnement, la carriole s'arrêta court. Allez-vous à Marlotte ? me demanda l'homme rouge, et sur ma réponse affirmative, il me fit monter dans le véhicule, après m'avoir préalablement présenté à Mme Saccault, l'aubergiste. Et en avant ! un vigoureux coup de fouet appliqué sec sur l'échine osseuse du

vieux carcan lui fit prendre un petit temps de galop, qui ne dura guère, heureusement, car nous sautions comme des cabris, et le cheval prenant une allure plus rationnelle, nous en profitâmes pour bourrer une pipe.

— Y a-t-il beaucoup de monde à Marlotte? demandai-je pour engager la conversation.

— Ça ne vient pas vite, répondit M^{me} Saccault.

— Bah ! s'écria la vareuse rouge, patience ! Il n'y a pas de temps de perdu, et d'ici une quinzaine les marchés de Nemours ou de Fontainebleau ne suffiront plus à vous approvisionner.

— Ça s'peut ben, dit l'aubergiste, c'est comme une grêle, toujours trop à la fois !

— Il n'y a en ce moment, continua l'artiste, en se tournant vers moi, que cinq ou six pensionnaires, mais Murger est là !

Murger ! A ce nom, je sentis s'éveiller en moi un sentiment de haute curiosité, car qui n'a pas lu, à vingt ans, cette hilarante histoire toute remplie d'amertume et que l'on pourrait appeler une folie navrante : *la Vie de bohême ?*

Nous approchions et déjà les premières mai-

sons de Marlotte apparaissaient ; un coup de fouet devenait nécesaire pour réveiller Rossinante et nous procurer la satisfaction d'une éntrée triomphale.

Nous traversâmes, en brûlant le pavé, la grande rue du village, et, tournant brusquement à gauche, nous gravîmes au pas un petit chemin bossué, aboutissant à l'auberge du père Saccault. Nous sautâmes à terre, et, tandis que l'on me passait mes ustensiles de peintre, je vis apparaître sur le seuil de la porte, attiré par le bruit de notre arrivée, un homme au front dénudé, à la barbe épaisse et brune, fumant gravement sa pipe, tout en tenant par le collier un maigre chien de chasse.

— Murger ! me dit Deshayes.

Marlotte n'était pas, il y a une trentaine d'années, ce qu'il est devenu par la suite ; l'on n'y voyait ni château ni coquettes habitations à persiennes vertes, avec des géraniums sur les balcons, ni surtout des peintres fashionables ayant calèche et larbins.

C'était un vrai village sans apprêt ni prétention, bien sale, pittoresque au possible, aux

chaumes moussus et plantureux descendant au ras du sol, couronnés et agrémentés d'iris et de giroflées multicolores.

Alors, les peintres s'installaient dans les cours de paysan, dessinant ou peignant les puits rustiques à la poulie criarde, les vieux murs disloqués ou éventrés, mais tout brodés de digitale pourprée et dont l'éminent paysasagiste anglais, John Constable, se fût réjoui. Les mares y étaient franchement infectes, mais aussi d'un beau ton mordoré et bitumineux qui faisait la joie des coloristes ou de ceux qui aspiraient à le devenir.

Il n'existait que deux auberges, rivales, cela va sans dire ; tenues, l'une par le menuisier Saccault, l'autre par le jovial et toujours altéré père Antoni.

Mais à cette époque, Saccault tenait la corde ; il avait une carriole traînée par un cheval, maigre, il est vrai, mais qui humiliait la mère Antoni, quand, juchée sur son âne, ils se rencontraient sur la route les jours de marché.

Ce n'est guère que vers 1855 qu'Antoni prit

le dessus, par suite d'un incident imprévu qui changea subitement la face des choses :

Murger vint y prendre ses repas, et naturellement entraîna à sa suite tous les oiseaux de passage.

A partir de ce jour néfaste pour l'aubergiste-meunisier, qui paya cher une grossièreté envers un de ses pensionnaires, Antoni chanta plus fort, but encore davantage, et son rival dépérit graduellement jusqu'à sa chute définitive.

Ah! quelle belle époque! et que j'aime à reposer ma pensée sur ces radieuses années de Marlotte.

C'était un va-et-vient de poètes, de littérateurs, de peintres, de musiciens en villégiature, les uns déjà célèbres, les autres en bon chemin pour le devenir ; puis tout un monde de curieux venant à Marlotte, sous le prétexte d'y courir dans la Gorge-aux-Loups, mais en réalité pour y voir Henri Murger, le Rodolphe de la *Vie de bohême*, qui les y attirait par sa réputation d'écrivain, d'homme d'esprit, et l'aménité si connue de son caractère.

En vérité, il me serait impossible de citer tous ceux que j'ai vus se succéder à Marlotte ; le chapelet est fort long, mais, hélas ! combien depuis ont disparu !

Cependant, en fermant les yeux, je revois encore ce loyal Fauchery, si intelligent, si courageux, qui, après bien des luttes pour triompher des aspérités de la vie, après avoir fait tous les métiers, successivement graveur, écrivain, aubergiste et chercheur d'or, est allé mourir en Chine. Lorsque je le vis à Marlotte, il arrivait de San-Francisco, pauvre mais non découragé, et devait repartir dans peu de semaines pour cette ville fascinatrice, où tous les déshérités du sort rêvent constamment la plus prodigieuse fortune ; lui ne devait pas en revenir, et ce n'est pas sans quelque émotion que je me rappelle la dernière poignée de main qu'il me donna à Paris, lors de son départ. C'est un des souvenirs les plus chauds que j'aie conservés de cette sympathique nature.

J'entends encore le rire bruyant et communicatif de l'architecte Chabouillet, qui venait

tous les samedis régulièrement de Paris, apportant toujours des nouvelles abracadabrantes, la plupart du temps apocryphes, mais si bien trouvées, et servies avec tant de verve, qu'on passait condamnation sur ces bourdes spirituelles.

Tout à coup le galop d'un cheval résonnait sur le pavé du village, et s'arrêtait brusquement devant l'auberge. C'est Barthet, criait-on ; et de fait c'était lui, le délicat poète aux robustes épaules, arrivant de la capitale tout botté et gris de poussière. Qui aurait pu prévoir alors, en examinant sa puissante carrure, la fin si tragiquement atroce du gracieux auteur du *Moineau de Lesbie* et du *Chemin de Corinthe*.

J'évoque également l'ombre de ce poétique paysagiste si amoureux de son art et de la nature, et à qui l'avenir semblait sourire, Lanjol de Lafage. S'il n'eût pas été moissonné avant l'heure, sa place eût été certainement marquée entre Corot, son maître, et son ami Chintreuil.

C'est ensuite Francis Blin, dit le fin Blin,

qui avait trouvé le moyen de faire des paysages sans arbres.

— C'est trop difficile, mon vieux, me disait-il un jour de sa voix caverneuse, ajoutant, d'un air rêveur, cette réflexion mûrie et profonde : « Après tout, on peut s'en passer, ça ne sert pas absolument. »

Par contre, le rasoir jouait un rôle excessif dans la confection de ses tableaux, où chaque coup de brosse était suivi incontinent d'une estafilade.

Il faisait ainsi la barbe à ses landes incultes, où seuls de chétifs ajoncs frissonnent sous le vent, ainsi qu'à ses ciels pluvieux et mélancoliques, qui se mirent dans les flaques d'eau des chemins défoncés.

Car c'était son thème favori, avec la grande mer au loin et les sables fauves des grèves, où gisait sur le flanc un noir canot de pêche. A peine apparaissent dans son œuvre quelques sveltes bouleaux à l'écorce bigarrée, incrustés au milieu de grès dénudés, attestant par là son passage à Marlotte, où il piochait du matin au soir dans les *Longs Rochers*.

Un autre breton, fauché comme son compatriote à l'heure des succès, Jean-Louis Hamon, l'ingénieux peintre de *Ma sœur n'y est pas*, et de la *Marchande d'amour*, a laissé des souvenirs à Marlotte.

Son ami Antiq y a conservé de lui, sur un panneau de porte, une de ses plus spirituelles et drôlatiques compositions : des escargots allant « se faire cuire », que l'on dirait détachée d'une fresque de Pompeï.

Il me semble le voir encore avec ses cheveux crêpelés et roussâtres, et son regard étrange qui semblait interroger le passé ; esprit singulier, qui s'était trompé d'époque et qui eût dû naître à Herculanum l'an 70 avant Jésus-Christ, au lieu de faire semblant de vivre en égaré dans notre grossière réalité moderne.

Citons à la hâte, car les morts vont vite, comme dans la ballade allemande, d'abord Célestin Nanteuil, à cette époque long, mince et portant avec onction son nez majestueux ; Hervier, le piquant aquarelliste dont j'ai conservé un intérieur de cour à Marlotte, et enfin, pour terminer cette lugubre nomenclature,

accordons aussi un souvenir au compagnon assidu de mes excursions en forêt, à la remarquable basse-taille de l'Opéra-Comique, Hermann Léon.

Sur un mur blanchi à la chaux de l'auberge d'Antoni, je ne sais plus quel pensionnaire des plus habiles, Polak, je crois, avait un jour crayonné le portrait-charge de l'artiste lyrique. Toujours est-il qu'il fit sensation.

D'abord il était colossal, car la tête mesurait bien près de deux mètres, avec le chapeau aux larges bords. C'était un dessin au fusain, rehaussé de pastel, car certains détails exigeaient la couleur, par exemple les yeux bleu clair bordés de longs cils noirs, ce qui ajoutait singulièrement à la ressemblance, qui était criante.

On était bien un peu inquiet, il faut l'avouer, du succès de la charge, par suite de l'absence de l'original, dont on ne connaissait que peu ou prou le caractère.

Mais, en homme d'esprit, Hermann Léon la trouva « bien bonne » et rit de bon cœur.

Les appréhensions que l'on avait s'évanoui-

rent, et comme à chaque nouvel arrivant c'était une exclamation, ce fut à la fin un rire général où le brave Hermann donnait la note grave.

L'aspect de la salle à manger d'Antoni était des plus réjouissants, car les jours de pluie, où, par conséquent, il y avait impossibilité d'aller en forêt, étaient consacrés aux arts « dits d'intérieur ».

Il y avait là des charges des plus réussies, et je ne puis résister au désir de décrire les principales; je me souviens entre autres de celle du compositeur Membrée, l'auteur de l'*Esclave*, vu de face avec les yeux mi-clos et les cheveux coupés, comme l'on dit, à la mal-content.

Puis le malicieux peintre de moutards, l'excellent paysagiste Harpignies, coiffé d'un haut bonnet rouge à gland bleu, ce qui lui donnait l'apparence d'un sectaire de Mahomet.

Depuis cette époque, Harpignies a lâché le genre drôlatique, principalement le monde des gamins qu'il avait attentivement observé, conseillé en cela par les amis, lui disant que ce n'était pas de l'art sérieux, et est revenu au paysage pur et simple, où ses succès lui ont

donné la fortune, ce qui est bien quelque chose !
et la grande médaille d'honneur, ce qui est
mieux ! Mais je poursuis... un autre portrait,
en pied cette fois, représentait, de grandeur
nature, le paysagiste Dallemagne, dans l'atti-
tude respectueuse d'un galant offrant un bou-
quet à une dame... supposée ! Mais ledit bou-
quet, s'il vous plaît, était, ma foi, bien de
véritable bruyère, énorme et cloué à la main du
soupirant.

On avait devancé, comme on le voit, les
incohérents !

Un peu plus loin était ma binette, véritable
tête de satyre en gaîté, puis enfin, au fond, Mur-
ger lui-même, revenant de la chasse piteux et
bredouille, et laissant tomber sur ses guêtres
poudreuses sa fameuse larme, grossie par les
déceptions de la journée ; sa chienne Mirza le
suivait, tête baissée, et un lièvre insolent, mais
brave devant le malheur, faisait au chasseur
déconfit un pied de nez insolent.

La plupart de ces charges, presque des chefs-
d'œuvre, étaient d'un peintre valaque nommé
Pinkas et de Maurice Polak, aujourd'hui tré-

sorier de la Société libre des artistes français.

Je cherche à me remémorer tous les représentants de l'art ou de la littérature qui séjournèrent plus ou moins à Marlotte dans l'espace de quelques années.

Ainsi j'entrevois confusément Théodore Barrière et Lambert Thiboust, puis, d'une façon plus précise, l'auteur du poème des Heures, Alfred Busquet, et surtout Théodore de Banville, qui revint plusieurs fois rimer sous les ombrages des Ventes à la Reine.

C'est ensuite la nombreuse pléiade des peintres : Henri Picou, l'auteur de la *Cléopâtre voguant sur le Cydnus*, et dont la principale occupation était la chasse aux papillons ; Nazon, Edouard Cléry, Abel Orry, dit Sainte-Marie, Allongé, l'anglais Hone, long comme un jour sans pain. Enfin, plus estompé et dans le vague, le correct Aligny, l'inventeur de la symphonie du jaune dans les arts.

Dans un de ses romans, Murger dépeint spirituellement la façon cavalière dont ce maître trop classique traitait la nature et en inculquait les principes de beauté à ses élèves. Tout d'abord

le motif une fois trouvé et arrêté, chacun, armé d'une petite serpe, élaguait les brindilles folles et encombrantes, les fougères envahissantes, et dépouillait religieusement les roches de leur riche manteau de mousse bronzée, mettant ainsi à nu leurs arêtes vives et leur structure anguleuse.

Le pittoresque, l'imprévu, la couleur étaient impitoyablement sacrifiés aux exigences académiques, et le paysage ainsi transformé et devenu « grec » était alors géométriquement reproduit par les jeunes « Alignystes ». Avec cela, quelle consommation de jaune de chrome, à l'heure où le soleil décline !

— Messieurs ! chargez les palettes ! s'écriait le maître avec emphase.

Et personne ne riait, si ce n'est parfois un geai, oiseau moqueur comme l'on sait, caché sous l'ombreuse ramée.

Je me suis attardé à ce chef d'école, doué d'ailleurs d'un talent fort remarquable et peintre de grand style ; mais j'ai hâte de citer encore quelques noms, tels que l'illustre Decamps, par exemple, qui, accompagné de son

ami Saint-Marcel, le fin coloriste, vint aussi à Marlotte, de Fontainebleau, où il résidait et où il est mort à la suite d'un fatal événement. Suivant une chasse « à courre » et s'étant égaré, il piqua des deux dans un étroit sentier qu'il supposait devoir le remettre sur la piste des autres chasseurs, lorsqu'un tronc d'arbre, penché de côté et qu'il n'eut pas le temps d'éviter, lui fracassa la poitrine ; transporté peu de temps après cette catastrophe à Fontainebleau, il expira, sans avoir repris connaissance. Je distingue encore les orientalistes, Pasini et Jules Laurens, qui arrivaient de Téhéran, Menn, de Genève, et Knauss, de Dusseldorf.

Vient ensuite l'escadron des animaliers, Godefroy Jadin, Coignard et Charles Jacque en tête, suivis de près par Palizzi, le peintre officiel des chèvres barbues ; puis les deux frères Ménard ; René, qui, avant d'écrire de remarquables livres d'art, faisait de fort bonne peinture, peut-être un peu trop imitée de son maître Troyon ; Louis Ménard, écrivain érudit, docteur ès lettres, qui s'était pris de passion pour les biches. Aussi se levait-il dès l'aube,

s'enfonçant dans les fourrés ombreux de la forêt, pour surprendre leurs allures et peut-être aussi leurs amours. Ce qu'il a fait de cerfs est vraiment incroyable.

Que de silhouettes encore je vois surgir : le délicat aquafortiste Th. Chauvel, Tartarat, le maître de chasse de Murger et peintre à ses heures ; Jules Didier, Hagemann, Rodolphe Pfnor, l'excellent dessinateur et graveur d'architecture et de décoration, dont la monographie du « château de Fontainebleau » est une merveille, comme également celle d' « Heidelberg ».

Voici enfin Schann, le Schaunard si désopilant de la *Vie de bohême*, musicien distingué et l'un des vieux camarades de l'auteur du *Pays latin*. Eugène Cicéri, avec sa voix flûtée, qui habitait Marlotte, Lafontaine, le futur raté Dargenton, du beau drame d'A. Daudet à l'Odéon, etc. Mais il est temps de revenir à Murger, en lui laissant la place d'honneur au milieu de cet entourage d'élite.

O jours déjà lointains ! que de jeunesse alors, d'illusions et de visions roses, que d'esprit

dépensé, de franche gaîté et surtout, le soir, à l'immense table, quel appétit prodigieux !

C'était au dîner, lorsque la société était au grand complet, que se livraient les grands tournois littéraires ou artistiques.

Parfois l'animation y était à son comble, tant l'on discutait bruyamment, chacun s'évertuant à couvrir la voix de son voisin, comme il est d'usage pour se donner raison ; puis tout à coup, un rire homérique faisait trembler les vitres, provoqué par une saillie de Murger, ce grand dispensateur d'esprit.

Un certain soir, notamment, et peut-être l'énervement produit par l'atmosphère toute chargée d'électricité avait-elle surexcité les cerveaux outre mesure, une vive discussion s'engagea au dessert sur la littérature. D'abord tout alla bien ; on était en pleine antiquité, et Louis Ménard, nageant dans son élément favori, maintenait le débat à belle hauteur ; il harcelait Murger qui, ne se piquant pas de prétentions vaniteuses sur ce terrain classique, mettait tous ses soins à parer avec un esprit endiablé les pointes légèrement sarcastiques de

son savant et éloquent partner, qui voulait, m'avait-il dit, expérimenter « ce qu'il avait dans le ventre ».

On aborda aux rives modernes, et Murger, se sentant alors plus à l'aise, reprenait aisément l'avantage, quand quelqu'un fit inopinément une brusque sortie contre le réalisme en général et Champfleury particulièrement, le chef de l'école.

Murger, relevant le gant, fit pleuvoir sur le véhément antagoniste de l'auteur de *Chien-Caillou* une averse de sarcasmes et de pointes acérées. Il était animé ; son œil étincelait, il défendait son ancien camarade de bohême, et les coups se succédaient aussitôt parés.

Bref, l'ennemi des *Bourgeois de Molinchart*, à bout de souffle et probablement de raisons, voulut en finir, et tentant un suprême effort, lança un dernier trait, brutal cette fois, mais concluant, selon lui... — En fin de compte, exclama-t-il en faisant un geste de profond dédain, votre Champfleury n'est qu'une huître !...

— A perle ! riposta Murger, souriant.

Cette repartie produisit une explosion de

gaîté. — Bravo ! Murger, criait-on, et finalement on appela la mère Antoni pour qu'elle apportât les *Négresses*. On but à l'huître à perle et la séance fut levée.

Ceux qui n'ont pas eu la bonne fortune de posséder l'amitié de Murger, ou de l'écouter quand il était en verve, ne le connaissent qu'imparfaitement, tant le causeur était, selon nous, supérieur à l'écrivain. Il avait le travail difficile, ce qui peut s'expliquer autant par les lacunes de son éducation première que par son indécision dans le choix des images qui se présentaient à sa poétique imagination, car ce n'était pas chez lui disette d'idées, bien au contraire.

A cette époque, il avait sur le chantier les *Buveurs d'eau*, et parfois, la nuit, lorsque la pensée était rebelle, le mur de ma chambre, contiguë à la sienne, résonnait des coups qu'il y frappait. Je me réveillais en sursaut, puis, passant la tête par la porte entre-bâillée et jamais close : Dormez-vous ? criait-il. — Non ! balbutiais-je tout en me frottant les yeux, je ne dors plus ! — Venez donc prendre une tasse de café !

On sait l'abus qu'il faisait du moka. Là, tout en causant et tisonnant, car nous étions au cœur de l'hiver, il poursuivait le fil interrompu de ses pensées, écrivant à la hâte quelques lignes, dont il raturait bientôt la majeure partie, se consumant dans un travail ingrat de simplification, si bien qu'aux premières lueurs de l'aube, alors que rit le merle en s'échappant du nid, il déposait la plume, ayant à peine conservé deux ou trois pages viables, et allait se reposer. On le voyait ensuite arriver dans la journée chez Antoni, en vareuse cramoisie, chaussé de sabots, les yeux un peu battus, mais riants, nonobstant la larme traditionnelle qui sillonnait constamment une de ses joues.

Le caractère de Murger est en général fort mal connu ; la plupart des gens ne se figurent le chef de la bohême que sous un jour extravagant et fantasque, possédé d'une gaîté folle ; aussi la désillusion était-elle grande pour beaucoup, quand, admis à le voir de près, on pouvait constater la nature mélancolique, pour ne pas dire triste, du chantre de la jeunesse. En outre, excessivement craintif, sa timidité

aurait pu parfois passer pour de la naïveté.

Combien de fois l'ai-je surpris silencieux et pleurant, lorsque, se croyant bien seul, il allégeait son cœur sensible et tout meurtri par les rugosités d'une vie difficile.

Souvent son découragement était extrême, et les causes qui le motivaient, des riens, une simple discussion un peu vive avec sa bonne et spirituelle compagne, Anaïs, auraient semblé futiles ; car cet homme, qu'on aurait pu croire blasé et en quelque sorte cuirassé contre les piqûres d'amour, était demeuré à cet endroit un véritable enfant. Son cœur débordait de sève généreuse et son rire ne servait le plus souvent qu'à dissimuler ses larmes.

Tel était Murger !

Bon envers tout le monde, son affabilité lui conciliait les sympathies de tous ceux qui l'approchaient, et les paysans eux-mêmes, pourtants si défiants, si mal disposés envers les artistes, surtout à cette époque, lui montraient une déférence qu'à la rigueur on pouvait croire sincère.

Est-il besoin de dire que le Murger de Mar-

lotte différait essentiellement de celui qu'on voyait à Paris, se livrant chez Dinochau, place Bréda, à toutes les joyeusetés rabelaisiennes. Aussi bien, l'ayant connu plus particulièrement à Marlotte, ne puis-je parler que du Murger campagnard, le vrai Murger, bon, simple, spirituel et..... naïf, ce qui s'allie parfaitement.

— Je ne suis heureux qu'à Marlotte ! me disait-il un jour ; adossé à un hêtre dans les Ventes à la Reine, il corrigeait des épreuves de chez Michel Lévy, son éditeur, tandis que je faisais un bout d'étude à côté de lui. Je m'autorise donc de cette confidence pour appuyer mes impressions personnelles.

A Marlotte seulement il se recueillait, et, dans son bonheur paisible, créait ses types de paysans si justement observés, quoique flattés, tant il était porté à l'indulgence. Qui peut du reste se vanter de bien connaître le paysan et de bien voir les dessous de sa nature cauteleuse où l'intérêt ne démarre jamais ?

Ce petit village était devenu nécessaire à Henri Murger, et s'il était arrivé à y vivre presque continuellement, même l'hiver, c'est

qu'il y trouvait la douce quiétude de l'esprit, et pouvait ainsi, il faut bien le dire, y satisfaire la passion dominante, quoique malheureuse, qui le subjuguait : la chasse !

Ici, l'on ne peut, en songeant à lui, s'empêcher de sourire, tant les souvenirs accourent en foule, et l'analyse du Murger chasseur nous paraît utile pour bien définir cette nature complexe, tout à la fois timide à l'excès et bruyamment tapageuse à ses heures. On eût dit, en effet, que le port d'une arme meurtrière le rehaussait dans sa propre estime, et qu'en « posant le féroce chasseur » il voulait se convaincre de sa vaillance, comme ces enfants qui jouent « au gendarme » et grossissent démesurément leur voix pour paraître des hommes.

L'approche de l'ouverture de la chasse l'enfiévrait ; aussi plusieurs jours à l'avance, passait-il minutieusement l'inspection de son Lefaucheux, en faisant jouer la batterie, le graissant, le caressant en quelque sorte, astiquant le fourniment, l'essayant même au complet, pour ne pas être empêché, au grand jour si impatiemment attendu, par un détail d'ac-

coutrement, une guêtre décousue ou quelques mailles rompues de la carnassière. Cette dernière inspection lui eût surtout causé grand embarras, tant il se promettait d'abattre de gibier. Oh! oui! c'était une passion bien malheureuse qu'il avait là, ce bon Murger, car son inconcevable maladresse était proverbiale, et toutes les précautions énoncées ci-dessus étaient, l'on peut dire, toujours en pure perte.

Mais il lui faut rendre justice et convenir que jamais, au grand jamais, on ne le vit découragé en revenant, le soir, brisé mais « bredouille ».

Il était toujours prêt à recommencer le lendemain, heureux lorsqu'il croyait avoir démonté un pauvre perdreau, que jamais l'on ne retrouvait, ou failli blesser un lièvre, car jamais, je crois, il n'en tua qu'à balle d'argent.

Il me souvient, à ce sujet, qu'un braconnier, paysan madré, mais belle âme, pris de pitié pour une déveine si persistante et un tel courage à en triompher, lui dit, un matin qu'il l'aperçut partant en chasse : — M'sieu Murger ! V'savez, si vous êtes pas chanceux,

r'passez donc cheux nous à c'soir ! J'ons un lièvre que... suffit, n'est-ce pas, et motus ! — Bien, mon ami ! répondit l'auteur des *Vacances de Camille*, qui avait compris. Le soir, donc, comme Nolau, le paysan, s'y attendait, Murger s'écartait un peu de son chemin, évitant les rencontres, pour enfiler un petit sentier conduisant... au lièvre promis. Or ce lièvre, « légendaire » avait été élevé dans un tonneau, comme un lapin vulgaire, et une fois l'affaire conclue et arrangée, Nolau, ayant été consciencieux sur le prix, dit : — Maint'nant, M'sieu Murger, faut y donner l'apparence d'avoir été occis dans l'vraie magnière ? J'allons y arranger ça !

Aussitôt il attacha l'innocente bête par une ficelle à un échalas du clos. — Et maintenant, dit-il, M'sieu Murger, tirez-le, et faut crère que c'te fois vous ne l'raterez pas !

Murger, fortement ému, peut-être même pris de remords, en employant ce moyen suspect et peu brave, ajusta le pauvre animal, et, le tirant presque à bout portant... le manqua, cela va sans dire. Mais voilà ce qui compliquait

cette affaire criminelle : un traître grain de plomb avait coupé la ficelle, et voilà mon lièvre cavalcadant dans les choux !

On le rattrapa aisément, et, le collier bien rajusté, l'innocent martyr dut subir une seconde épreuve, décisive cette fois, Murger l'ayant tiré de si près que la tête n'avait plus de forme. N'importe ! il le mit dans son carnier, faisant bien sortir le poil par les mailles, puis reprit allègrement la grande route, cette fois !

En le voyant passer si fier, les paysans ébahis lui criaient : — Ah ! ben ! M'sieu Murger, c'te fois, v'là un paroissien qui ne chantera plus la messe ; puis d'un ton finaud : Il est ben gros, mais il a dû vous donner du mal tout d'même à attraper !

Plus loin, autres propos gouailleurs adressés à l'heureux chasseur, qui arriva chez la mère Antoni et offrit son lièvre à la société.

Le bruit s'en répandit vite dans le village, et je me rappelle Harpignies, arrivant de forêt et ayant déjà appris la nouvelle : — Dites-donc, Besnus, est-ce vrai ce que l'on m'apprend, que Murger aurait tué un lièvre ?

2.

Je lui confirmai la véracité du fait. Alors, souriant et clignant de l'œil, il fit entendre un petit rire nasal qui ne préjugeait rien de bien convaincu.

La mère Antoni riait sous cape, flairant un mystère... qui s'éclaircit le lendemain.

C'est peut-être le seul lièvre que Murger ait tué ou assassiné, de mémoire de chasseur.

Il y a aussi une autre histoire de lièvre que poursuivait chaque jour Murger sans jamais en avoir raison ; ce n'était pas faute pourtant de lui avoir fait essuyer nombre de coups de fusil, mais le maudit lièvre n'en courait que plus vite.

Une fois donc Fauchery et Chabouillet chassaient autour de la maison du bohême fameux, car j'ai oublié de dire qu'étant la première maison du village et confinant aux champs, Murger pouvait sortir vite, sachant où le lièvre gîtait.

Or les deux amis arrivés dans les betteraves, ledit lièvre décampa subitement et ayant vraiment peur cette fois, et déjà Fauchery l'ajustait, quand l'autre de lui crier : — Ne

tire pas, sacrebleu, c'est le lièvre de Murger !
Et Fauchery ne tira pas... heureusement pour
le lièvre !

Des histoires comme celle-là, il y en a à
revendre, toutes vraies ou pouvant l'être, tant
Murger y prêtait le flanc. Pour ceux qui vou-
draient en entendre d'autres que celles véri-
diques que je viens de raconter, ils n'ont qu'à
s'adresser à Rodolphe Pfnor, le savant auteur,
comme je l'ai dit déjà, de l'*Histoire du château
de Fontainebleau*, ou bien encore à Tartarat,
actuellement maire de Bourron-Marlotte.

Celui-là en sait long sur Murger chasseur,
quoiqu'ayant fait un bien mauvais élève, lui
dont la réputation de Nemrod s'étend à dix
lieues à la ronde ; chasseur émérite s'il en fut,
et dont les préceptes cynégétiques font auto-
rité. S'il n'a pas eu un disciple en saint
Hubert bien remarquable en Murger, ce n'est
certes pas sa faute ; mais on ne tue pas des
lièvres avec des pointes d'esprit, sans quoi il
y a longtemps que la race en serait dis-
parue !

Vers la fin d'octobre, Marlotte redevenait

silencieux, la plupart de ses hôtes le désertant pour revenir à Paris.

Nous ne restions plus que cinq ou six, sans compter les dames, que, jusqu'à présent, j'ai, je crois, trop oubliées. Il n'est que temps d'en dire tout au moins quelques mots, car le beau sexe tenait fort bien sa place à Marlotte, tant à la table commune qu'en forêt, où, sous les ombrages, retentissaient leurs cris d'appel et leurs éclats de rire aigus ou perlés.

Mais les pages qui suivent attesteront que je ne les tiens pas comme valeurs négligeables, tout au contraire, car elles ont eu un rôle souvent charmant dans ces fêtes de la jeunesse et de la gaîté.

De l'autre côté de Fontainebleau, plus près de Melun, se trouve le hameau de Barbizon, bien connu par le renom que lui ont acquis les peintres, et où Diaz, Th. Rousseau, Millet, Ch. Jacque, etc., ont préludé à l'éclosion de leurs chefs-d'œuvre.

Il y avait à Barbizon une auberge célèbre par les peintures nombreuses et remarquables qui décoraient alors la salle du père Ganne.

De temps à autre, les artistes de Barbizon rendaient visite à leurs confrères de Marlotte, les deux colonies fraternisaient.

Ensuite, il y avait la revanche, et je veux rapporter le souvenir d'une réception qui fit événement. Pour répondre à une gracieuse invitation des Barbizoniens, la colonie artistique de Marlotte avait décidé en grand conseil qu'il fallait non seulement reconnaître tant de courtoisie en acceptant, mais encore qu'il était nécessaire de donner à cette solennité un caractère imposant pour épater les populations.

À cet effet, nous avions retenu à Fontainebleau des chevaux de louage, grincheux et rétifs comme leurs pareils de tous pays, mais ceux-ci plus encore, s'il est possible. On avait en outre choisi deux coquettes voitures découvertes destinées aux dames ou à ceux qui manquaient d'équitation.

Que l'on veuille bien se figurer la cavalcade partie joyeusement, escortant les calèches babillardes.

Eugène Deshayes, l'habile peintre lithographe

que l'on sait, menait la tête de la colonne avec la crânerie d'un parfait écuyer, entouré de sept ou huit autres cavaliers d'une force relative dans l'art de Baucher. La poussière soulevée par cette suite nombreuse était si intense que, par moments, ces dames disparaissaient et se trouvaient absolument dans les nuages. Venaient ensuite, fermant la marche, deux piètres cavaliers des plus risibles, Murger et moi !

Totalement incapables de maîtriser nos rosses, qui toujours voulaient s'en retourner à l'écurie finir leur picotin, nous nous épuisions en inutiles efforts. Néanmoins, bien que, pour mon compte, j'eusse bien assez à faire pour me maintenir en selle sur une bête qui ruait et se cabrait, faisant de brusques bonds de côté pour me désarçonner, je ne pouvais cependant pas m'empêcher de rire, un peu jaune peut-être, de l'attitude drôlatique de Murger.

Oh ! vous qui vous vantez de l'avoir si bien connu, l'avez-vous jamais vu à cheval ?

Pâle comme un spectre, il fallait le voir

amadouer sa monture rebelle par de petites tapes sur le col, gentiment appliquées avec des « là, là, petit », doucement prononcés ; rien n'y faisait, l'animal indocile regimbait de plus belle et ce pauvre Murger, vert de peur et perdant à chaque instant l'étrier, se retenant aux crins, faisait pitié !

Les autres cavaliers étaient fort loin déjà quand ils s'aperçurent de nos transes et de notre embarras ; ils revinrent fraternellement sur leurs pas à notre secours, non sans se faire à notre égard une pinte de bon sang. Les rires convulsifs des petites dames, peu généreuses, nous arrivaient apportés par une douce brise, et venaient ajouter encore à notre détresse.

A l'instant précis où les secours nous arrivaient, un violent coup de tête et de croupe de mon carcan me désarçonna net et m'envoya arracher l'herbe à dix pas, à plat, les bras étendus en croix. Le cheval, pendant ce temps, filait à travers champs, galopant dans les avoines ; l'on se mit à sa poursuite, on le ramena, bon gré, mal gré, et comme en

résumé et par miracle je n'avais rien de cassé, j'eus l'audace, n'osant dire le courage, de remonter en selle.

Quant à la monture de Murger, on la maintint vigoureusement, et après lui avoir administré une exemplaire correction, nous nous réorganisâmes pour faire au moins une entrée triomphale dans le village.

Tout Barbizon était sur les portes pour voir défiler le cortège, cavaliers et équipages poudreux, et le père Ganne, en homme avisé, faisait activer les fourneaux et plumer quelques maigres volailles.

Le nez de Murger ayant repris sa belle couleur naturelle d'un rose purpurin, nous prîmes un réconfortant pour nous remettre d'une alarme aussi chaude, et nous préparer à faire honneur au repas que les artistes de Barbizon nous avaient préparé, agrémentant, en notre honneur, l'immense table d'un énorme bouquet.

Je ne décrirai pas le menu dont l'entrain, l'appétit, les bons mots et les rires formèrent sans contredit le principal assaisonnement,

sans omettre les délicieuses minauderies de ces dames comme supplément de dessert.

Mais tout a une fin, et il fallut songer à regagner Marlotte, après mille promesses de se revoir.

Au retour donc les cavaliers réenfourchèrent leurs montures, sauf, faut-il l'avouer sans honte, l'auteur du *Bonhomme Jadis* et votre serviteur, qui ne jugèrent pas à propos de renouveler l'épreuve de l'aller. Nous nous installâmes placidement et bourgeoisement dans les calèches, perdus au milieu des jupons ; le danger, on l'avouera, était moins grand !

Ainsi se termina cette soleilleuse journée !

A quelque temps de là, nous reçûmes avis que nos confrères de Barbizon se proposaient à leur tour de venir à Marlotte, nous rendre notre visite.

Aussitôt, pour leur faire une réception splendide, nous nous concertâmes et combinâmes un plan qui devait éclipser tout ce qui s'était vu jusque-là. D'abord, la mère Antoni alla le lendemain à Nemours se munir des provisions dont nous avions dressé la liste : voilà pour

l'utile ; mais pour l'agréable, nous allâmes en forêt détacher des guirlandes de lierre pour décorer la salle du festin et aussi, tout proche, l'atelier immense d'un artiste de talent, Sainte-Marie, demeurant à Marlotte, qui avait fait accepter, par acclamation, l'idée lumineuse d'un bal de nuit.

Ah ! dame ! il faudrait la plume de Murger lui-même pour relater les incidents de cette soirée « fameuse ».

Rien n'y manqua, succulence des mets, exquisité des vins et des liqueurs, et surtout les grâces de ces dames dans des danses de caractère.

Le piano était tenu alternativement par Phnor et Schaunard.

Les dames, pour la plupart, étaient costumées, et je m'en rappelle une entre autres en Pompadour faisant pendant à une Madrilène superbe, dont les mouches assassines durent faire bien des victimes. Bref, cette petite fête fut « charmante », comme eût dit Joseph Prud'homme, et les danses ne cessèrent qu'au matin.

Murger, d'une gaîté rare, valsait avec une

furia inouïe, et il avait une autre mine, vous pouvez m'en croire, que le jour où, monté sur Rossinante, comme un autre Don Quichotte, il voyait tourner trente-six moulins et plus encore de chandelles.

Pour faire diversion à ces fêtes pompeuses, je conduirai le lecteur dans un des plus beaux endroits de la forêt de Fontainebleau, et surtout des plus sauvages, appelé les Longs-Rochers.

Ici, pas ou peu d'arbres, quelques bouleaux, au feuillage éploré, poussant rageusement entre deux roches ; des bruyères odoriférantes et d'épaisses et hautes fougères où pullulent les lapins. Puis, plus rien que du sable blanc et aveuglant par le soleil de midi et des rochers noirs incrustés de coquillages « marins ». On appelle ce désert la « Mer de sable ». Descendant les pentes, l'on arrive en droite ligne à Montigny-sur-Loing, ravissant séjour, dont la fraîcheur de la rivière vous récompense de l'aridité du « désert ».

Les Longs-Rochers affectent un tel caractère, surtout l'hiver, qu'un illustre décorateur,

Edouard Thierry, y vint exprès pour y prendre une « vue du Caucase », destinée au drame de *Schamyl*, au théâtre de la Porte-Saint-Martin.

Sur le plateau supérieur, après avoir gravi et escaladé d'énormes blocs superposés par un antique chaos, et où la vipère trouve un asile impénétrable, on découvre un panorama de toute beauté, les « Pins du Calvaire » et les hautes cimes des chênes séculaires de la « Gorge-aux-Loups », puis un océan de verdure à perte de vue.

La grande fête artistique terminée, j'étais allé passer quelques jours à Paris et je m'en revenais à pied de Fontainebleau à travers la forêt, quand je rencontrai Murger, vêtu de sa vareuse rouge et de son feutre mou, allant prendre le train pour la capitale. Alors il me regarda, et je compris... Otant ma redingote, et lui sa vareuse, nous fîmes un échange et je rentrai ainsi accoutré à Marlotte.

Ce fut vers cette époque que Murger, après toutes ces distractions bruyantes, se remit à travailler ; flânant souvent dans les prés et les bois, il prenait des notes en marchant, et,

se croyant bien isolé, parlait haut et parfois déclamait des vers. C'est ainsi que je le surpris, un soir, dans les Trembleaux, bois communaux se reliant à la forêt et proches de son habitation ; surpris d'entendre quelqu'un venir de son côté, il s'arrêta, et, pour se donner une contenance, eut l'air d'appeler son chien... Stop ! ici, Stop !

En me reconnaissant, il s'assit tranquillisé sur une grosse roche, bourra une pipe et me laissa approcher : — Prenez un siège, me dit-il. Et, de suite, il me lut les premières strophes d'une poésie rustique qu'il composait, et dont le titre était : *les Corbeaux.*

— Au fait ! mon cher ami, vous arrivez bien, car j'essaie d'adapter un air en rapport avec les paroles et je vais vous chanter cela.

Et il me chanta les *Corbeaux*, me demandant si ça allait ! Il n'était pas musicien, hélas ! pas plus que moi ; et nous voilà tous deux essayant différentes modifications, en nous aidant, bien entendu, du souvenir de Pierre Dupont, que nous pastichions sans vergogne. Comme musique, il est bien certain que ça ne

tenait pas debout ; mais enfin, l'un ajoutant ceci, l'autre observant cela, nous fîmes si bien que les *Corbeaux* pouvaient se chanter sur un air qui n'allait pas trop mal, selon nous. Mais Murger eut la chance inespérée que quelques jours de cette soirée-concert en plein vent, le compositeur Edmond Membrée vint passer quelques jours à Marlotte. Or, une fois, en prenant le café, il lui soumit notre essai et me pria de chanter les *Corbeaux*. Je m'exécutai de mon mieux et commençai à entonner à pleine voix cette superbe poésie champêtre que l'on peut lire dans son volume des *Nuits d'Hiver*.

LES CORBEAUX

Le jour tardif se lève à peine,
La silhouette des coteaux
Dans l'ombre encore est incertaine ;
La vapeur qui monte des eaux
Rampe en brouillard blanc sur la plaine
Où vont descendre les corbeaux.

De loin, bien avant qu'ils paraissent,
Leur vol, que l'on entend venir,
Selon le vent monte ou s'abaisse.
Rien ne pourrait les faire enfuir,

Car ils sont affamés sans cesse,
Tout leur est bon pour se nourrir.

Attirés par l'odeur malsaine,
Sur les carcasses d'animaux
On les voit tomber par centaine ;
Et quand ils ont blanchi les os,
Ils abandonnent leur aubaine
Au tourbillon des étourneaux.

L'hiver, quand la terre est glacée,
Leur voracité s'enhardit
Et dans la basse-cour fermée
La troupe noire entre à midi,
Fouillant du bec dans la buée
Qui sort du fumier attiédi.

Sans étudier la science
Dans le grand Messager boiteux,
Ils savent quand on ensemence,
Et suivant le pas lourd des bœufs,
Pillent la future abondance,
Dans les sillons ouverts par eux.

Ils sont plus défiants qu'en guerre
Un avant-poste de soldats,
Le plus fin chasseur de la terre
De près ne les approche pas
Et de loin ne les atteint guère :
Ils flairent la poudre à cent pas.

<div style="text-align: right;">Henri Murger.</div>

Lorsque j'eus terminé ces couplets, Membrée émit son avis, que les paroles étaient simplement fort belles et d'une grande allure, alliant la vérité des détails au caractère de l'ensemble, mais que, pour la musique, tout en conservant le rythme, qui lui paraissait en bon accord, il y aurait certes à retoucher, et qu'il se chargeait de l'orchestrer selon les règles, ce à quoi Murger accéda tout aussitôt. Edmond Membrée est donc, après tout, l'auteur véritable de la chanson des *Corbeaux*, qui doit se trouver, je pense, dans ses œuvres musicales.

L'hiver de 1855, une fois les oiseaux de passage envolés vers la capitale, nous nous organisâmes au mieux pour passer l'hiver à Marlotte. Murger écrivait, Deshayes faisait de grandes lithographies d'après les dessins du baron de Wismes, et je dessinais à un bout de table, pendant que les dames brodaient ; Anaïs, la compagne de Murger, filait au rouet, et le ronronnement produit par le tournoiement de la roue ajoutait à la veillée un élément rustique qui avait bien sa saveur.

Nous prenions du café, l'on fumait, et la

soirée s'écoulait doucement jusqu'au moment où chacun, sentant ses yeux s'appesantir, se retirait dans sa chambre, laissant Murger seul, finir sa nuit de travail, comme il en avait l'habitude.

Une nuit cependant, par un clair de lune splendide, l'on décida d'un commun accord d'aller en forêt, et nul ne peut imaginer combien la « Gorge-aux-Loups » est admirable et gagne en grandiose, illuminée ainsi par l'astre nocturne. Nous surprîmes même, en observant le plus grand silence, étendus et dissimulés par un grand massif de genévriers, des chevreuils craintifs venant boire à la « Mare-aux-Fées » ou lécher les roches dénudées qui contiennent, paraît-il, un principe salin qu'ils affectionnent singulièrement.

On avouera que cela valait bien les énervantes réunions parisiennes où l'on discute bruyamment au milieu d'une atmosphère alourdie par la fumée des pipes et l'âcre odeur des consommations.

Du reste, pour établir le contraste, nous faisions de temps à autre alternativement une

course fugace à Paris, sous un prétexte quelconque, et toujours Murger de dire au partant : « Passez donc chez Michel Lévy voir s'il y a des épreuves pour moi, que vous me rapporteriez ».

Je ne puis mieux arrêter ces souvenirs d'antan qu'en parlant du grand jour (15 août 1858) où Murger vint m'annoncer sa promotion dans l'ordre de la Légion d'honneur ; je l'embrassai de bon cœur et m'occupai ensuite des préparatifs indispensables pour la fête qu'on voulut organiser à son intention.

Déjà l'architecte Chabouillet et Tartarat étaient arrivés de Paris en hâte, apportant cette croix saluée de tant de bravos, et ce fut Tartarat qui eut l'honneur de lui attacher à la boutonnière le rutilant ruban rouge. Il me souvient même que, par une idée malicieuse, il en mit également à son fusil et à son accoutrement de chasseur, y compris les guêtres ; innocente flatterie qui fut payée par un sourire « impayable » de Murger.

Le lendemain eut lieu le banquet, réunissant, en outre des hôtes de Marlotte, en ce

moment nombreux, tous les amis du poète de la jeunesse venus pour le féliciter.

La salle avait été au préalable ornée de guirlandes de lierre, et la croix d'honneur était suspendue à une couronne de fleurs, au-dessus de la tête de Murger.

Inutile de dire l'exubérante gaîté qui présida à ce festin littéraire et artistique. La mère Antoni, dans tous ses états, bousculait la petite Nana, qui devait avoir plus tard une si éclatante réputation à Marlotte et aux environs, pour bien mal finir, hélas !

Le père Antoni, qui aimait beaucoup Murger, avait bu je ne sais combien de gouttes en son honneur, et rien n'était plus comique que de le voir pleurer de joie en trébuchant encore plus que de coutume.

Lorsqu'on fut au dessert, Murger, à la demande générale, voulut chanter *Musette*, ce petit chef-d'œuvre de sentiment qui restera toujours jeune quand tant d'œuvres pompeuses seront oubliées, mais son émotion ne lui permit pas d'aller plus loin que le second couplet, les larmes inondant sa loyale figure, et, me

désignant : « Mon ami, me dit-il, je vous en prie, continuez. »

Et je terminai alors la délicieuse chanson.

Et maintenant encore, au souvenir de ces jours radieux, je me sens tout remué en songeant aux inénarrables souffrances qui, deux ans plus tard, le torturaient, quand, cloué sur son lit de douleur, il se voyait, en pleine connaissance et sans aucun espoir, attiré graduellement par les ongles crochus de la sinistre camarde. Henri Murger n'avait pas encore trente-neuf ans, lorsqu'il expira à l'hospice Dubois.

J'ai voulu revoir dernièrement la maison où Murger a résidé quelques années ; mais elle a été dénaturée, et l'épitaphe que l'on y avait apposée n'existe plus.

J'ai regardé la Sablière, dont il parle dans une de ses lettres, où il écoutait chanter la fauvette sur les buissons épineux qui la couronnent, et m'en revins soucieux.

Hélas ! le Marlotte du bon vieux temps n'existe plus qu'en rêve ; aujourd'hui, plus de chaumes fleuris, plus de cours pittoresques !

La prosaïque ardoise recouvre des maisons proprettes, ennuyeuses au possible ; des ateliers d'artiste s'y sont élevés, entre cour et jardin, avec chenil, écurie, remises et dépendances pour les grooms.

L'auberge de la mère Antoni a disparu, et à côté, un hôtel confortable s'est élevé, mais n'est plus guère fréquenté dans la belle saison que par des riches peintres amateurs, des flâneurs surtout et des calicots en rupture de comptoir, escortés de cocottes vulgaires et banales.

Finalement, si la lettre subsiste encore, l'esprit n'y est plus, et Marlotte, tout paré et superbe qu'il est devenu, est bien mort en vérité !

LA CHANSON DE MUSETTE

>Hier, en voyant une hirondelle
>Qui nous ramenait le printemps,
>Je me suis rappelé la belle
>Qui m'aima quand elle eut le temps.
>Et pendant toute la journée,
>Pensif, je suis resté devant
>Le vieil almanach de l'année
>Où nous nous sommes aimés tant.

Non, ma jeunesse n'est pas morte,
Il n'est pas mort ton souvenir ;
Et si tu frappais à ma porte,
Mon cœur, Musette, irait t'ouvrir.
Puisqu'à ton nom toujours il tremble.
Muse de l'infidélité,
Reviens encor manger ensemble
Le pain bénit de la gaîté.

Les meubles de notre chambrette,
Ces vieux amis de notre amour,
Déjà prennent un air de fête
Au seul espoir de ton retour.
Viens, tu reconnaîtras, ma chère,
Tous ceux qu'en deuil mit ton départ,
Le petit lit et le grand verre
Où tu buvais souvent ma part.

Tu remettras la robe blanche
Dont tu te parais autrefois,
Et comme autrefois le dimanche,
Nous irons courir dans les bois.
Assis le soir sous la tonnelle,
Nous boirons encor ce vin clair
Où ta chanson mouillait son aile
Avant de s'envoler dans l'air.

Musette qui s'est souvenue,
Le carnaval étant fini,
Un beau matin est revenue,
Oiseau volage, à l'ancien nid ;

Mais en embrassant l'infidèle,
Mon cœur n'a plus senti d'émoi,
Et Musette, qui n'est plus elle,
Disait que je n'étais plus moi.

Adieu, va-t'en, chère adorée,
Bien morte avec l'amour dernier ;
Notre jeunesse est enterrée
Au fond du vieux calendrier.
Ce n'est plus qu'en fouillant la cendre
Des beaux jours qu'il a contenus,
Qu'un souvenir pourra nous rendre
La clef des paradis perdus.

<div style="text-align:right">Henri Murger.</div>

CHAPITRE II

JEUNESSE

A Henri Boucher.

Sans vouloir trop m'attarder aux souvenirs de ma jeunesse, je crois néanmoins nécessaire d'en esquisser à grands traits les phases principales, ne serait-ce que pour montrer l'état de mon esprit enthousiaste et ma nature impressionnable à un âge où, d'ordinaire, l'on s'ignore.

Quand je me réfugie dans le passé, vers 1840, pour bien préciser la date de mes premières émotions artistiques, je vois clairement, en fermant les yeux, un petit tableau de bataille par François Casanova, le frère de ce Jacques Casanova de Seingalt, cet aventurier vantard, l'auteur de mémoires des plus intéressants, malgré leur excessive licence.

Cette bataille, pimpante de couleur et d'effet, enlevée de verve et remplie de « furia », fut pour mon esprit d'enfant une révélation ; je ne pouvais en détacher mes yeux, et rien n'égalait mon bonheur lorsque je pouvais furtivement me glisser dans le cabinet de M. Jouant, chef d'institution, chez qui j'étais déjà pensionnaire vers l'âge de neuf ou dix ans.

Cette pension était située rue de Moussy, à Paris, dans l'hôtel célèbre des ducs de Vendôme, qui fut aussi le séjour de l'évêque Cauchon, de triste mémoire, lors du procès de Jeanne d'Arc, et plus tard devint la propriété du seigneur de Moussy, qui donna son nom à la petite rue de la Verrerie.

Pour en revenir à M. Jouant, cet excellent homme, dont le souvenir m'est cher, avait deux fils qui cultivaient la peinture et dont l'un surtout faisait des études de chevaux qui me semblaient merveilleuses. J'eus le bonheur ! ai-je raison de dire bonheur ? de le voir peindre, et dès lors je fus perdu, le démon de l'art m'ensorcelant. Ah ! ce Casanova ! qui bruyamment m'entr'ouvrit le temple de l'art, combien je

devrais le haïr, et pourtant je ne m'en suis jamais senti le courage, car malgré tout son nom est inséparable de mes premières sensations.

Je ne veux pas voir ses défauts, sa peinture souvent inconsistante à force de prestesse d'exécution, sa couleur d'une harmonie trop jaune ou rose tendre ; et je l'aime alors pour ses qualités, son entrain, sa touche vive et spirituelle, son diable au corps, qui lui assigne une place fort originale dans la peinture du XVIIIe siècle. C'est à lui que je dois enfin mon amour profond de l'art, qui seul m'aida à supporter bien des douleurs et des écœurements.

Plus tard en 1842, j'allais avoir onze ans, lorsqu'à l'occasion de la première communion, j'allai avec mes jeunes camarades à l'église Saint-Merri, pour suivre les leçons de catéchisme.

Dès le premier jour, je fus captivé par deux tableaux placés de chaque côté du chœur, tous deux de Carle Vanloo, l'un représentant un saint Charles Borromée en prière, l'autre une

Assomption de la Vierge. Ce que je regardais ces tableaux pendant l'instruction religieuse, je ne saurais le dire ; j'en analysais les beautés avec mes yeux d'enfant ignorant, et mon rôle d'artiste et d'amateur était d'ores et déjà indiqué. Carle Vanloo me troublait pendant mon sommeil et c'est avec la plus extrême impatience que j'attendais d'être au lendemain pour le contempler à nouveau.

De même que pour ce diable de Casanova, je ne dirai jamais de mal de cet artiste remarquable, peintre officiel de la reine, et qui peut se défendre avec honneur contre la critique moderne. Tout le monde ne ferait pas le portrait de Marie Leczinska qui est au Louvre, de même que la *Halte de chasse*, où dames et seigneurs festoient en minaudant sur l'herbe tendre. De tout temps, les copistes se sont disputé la bonne place, et moi-même ne manquai pas d'en faire plus tard une reproduction réduite, alors que j'étais chez Léon Cogniet. Mais n'anticipons pas et poursuivons notre route, étape par étape, jusqu'au but poursuivi en écrivant ces lignes.

CHAPITRE III

ÉTAMPES

Je quittai Paris en 1842 et partis avec ma famille à Étampes. C'est une ville d'environ 9.000 âmes, sans qu'il y paraisse néanmoins, tant elle semble déserte, suant l'ennui par toutes ses ruelles et maussade au possible.

Encaissée entre de grands coteaux que domine la tour de Guinette, seul vestige remarquable de la féodalité, elle est sillonnée de rivières et cours d'eau dont les noms ne manquent pas d'un certain pittoresque, à savoir : la Luette et la Chaluette, la Juine et le Juineteau ; sur les deux rivières principales sont échelonnés des moulins battant l'eau de leurs grandes roues, concurremment à d'autres minoteries mues par la vapeur et dont les hautes cheminées de briques rouges font un assez vilain effet.

Les églises ne manquent pas ni leurs annexes, les couvents, mais il n'y en a en réalité que deux de remarquables et classées dans les monuments historiques : la basilique de Saint-Martin et Notre-Dame des Forts, dont la flèche, merveille d'élégance, est d'autant plus curieuse qu'elle s'élance vers le ciel du milieu de murailles crénelées qui font ressembler Notre-Dame à une forteresse. Saint-Basile, l'église de l'aristocratie étampoise, est lourde et comme écrasée, et la quatrième; Saint-Gilles, tout à fait insignifiante.

Les promenades sont nombreuses et fort belles, bordées d'arbres magnifiques ; seulement l'on n'y voit jamais âme qui vive, si ce n'est, vers le soir, quelques bons bourgeois qui s'y rencontrent pour bavarder politique et deux ou trois groupes de femmes venant y faire des potins et alléger leurs sacs à cancans. A chaque pas vous rencontrez des ruines du moyen âge, murailles énormes à mâchicoulis rappelant le souvenir des terribles luttes du vieux temps, comme on peut s'en convaincre à un endroit délicieux appelé les « Portreaux ».

Puis aussi vous entendez parler de Diane de Poitiers et d'Anne de Pisseleu, comme si elles dataient d'hier seulement, et l'on montre un hôtel qui fut habité par l'une, et une maison exquise par l'autre, avec les médaillons brisés de Diane et François Ier de chaque côté d'une petite porte renaissance, au fond d'une cour mystérieuse où un épicier range ses tonnelets de cassonade et suspend des cierges de communion. O vicissitude des temps !

Les environs d'Étampes sont absolument superbes; de tous côtés des bois touffus, des vallées ombreuses, des rivières aux méandres gracieux, coulant doucement parmi de fraîches prairies, et partout des saules, des peupliers, des frênes élégants ou des néfliers qui s'y mirent. Détail particulier : nulle part je n'ai vu autant d'oiseaux; c'est un concert continu de linots, de pinsons, de merles, rossignols, bouvreuils, mésanges, rouges-gorges, verdiers, etc., etc. Plus loin, des coteaux avec des chênes et des pins d'Italie découpant sur l'azur leurs vigoureuses frondaisons et allongeant leurs ombres protectrices sur la route de Vau-

roux, aux abords du bois de Bourenne, actuellement la propriété du comte de Charnacé. Rien de coquet comme le petit château à tourelles, au milieu des prés verdoyants et se reflétant dans les eaux limpides d'un petit bras de rivière détournée de la Juine qui coule tout près de là.

Que de bons souvenirs j'ai gardés de ces parages tranquilles, autour du « Pont-de-Pierre », où les collégiens se donnaient rendez-vous pour la baignade aux jours caniculaires.

Et je n'ai pas parlé des campagnes riches au possible, des diverses cultures, blés, seigles, orges ou avoines, qui ondulent sous les caresses de la brise et blondissent au soleil, avec toujours, émergeant d'un petit bois touffu, le donjon de « Guinette » que l'on aperçoit sur la hauteur et dont la sombre échancrure ajoute au caractère de ce merveilleux ensemble. Avec cela Étampes est entouré comme d'une ceinture de marais cultivés dont les produits variés, voire même des truffes, alimentent pour une grande part la capitale.

Donc, si la ville manque un peu trop de gaieté et d'animation, l'on en est bien récom-

pensé par la richesse des environs : Etréchy, où l'on retrouve des roches égarées de la forêt de Fontainebleau, Morigny, Vaudouleurs, ou bien Saclas, Ormoy, Vauvers et le « Grand-Saint-Mars ». Près de ce dernier hameau se trouve l'étang de Moulineux, encombré de roseaux, laissant par places des éclaircies où se réfléchissent comme dans un miroir les ruines d'un vieux château dont l'église subsiste encore. Tous les trois ou quatre ans l'on y fait la pêche, et c'est alors une fête où l'on se rend d'Etampes par toutes les carrioles disponibles.

Autre part, en passant par Boissy-la-Rivière, se trouvent les étangs de Fontenette, plus considérables, au creux d'une vallée pittoresque où les renards foisonnent, au grand détriment des volailles d'une fermette isolée et attenante à un vieux moulin à la roue moussue, aux planches disjointes, à ravir un paysagiste de l'école d'Hobbéma. Cet endroit est un des plus merveilleux, le mot n'est pas trop fort, qu'il soit possible d'admirer. Un peintre courageux pourrait trouver à s'installer au moulin, chez de bien braves gens, et là, dans le plus profond

silence, élaborer les éléments d'un des plus magnifiques paysages qui se puissent voir. Si Daubigny était passé par là, l'école française moderne compterait un chef-d'œuvre de plus.

A Étampes, je fus mis au collège pour bêcher les racines grecques et cultiver le *Cornelius Nepos;* or, après mille incidents que je ne rapporterai pas, ma mauvaise santé me força d'interrompre mes études, et, comme j'avais la fièvre de la peinture, ma famille me fit donner des leçons par un professeur du collège appelé Auguste Vassort, ancien ami de jeunesse de Meissonier et d'Auguste Steinheil. C'était bien le meilleur homme du monde, enthousiaste de l'art, malgré sa pauvreté, très éclectique dans ses goûts et non pas parqué, comme beaucoup, dans l'admiration exclusive d'une école particulière.

Jugez, si, disposé comme je l'étais de recueillir cette manne, je fus heureux ! Bref, maître et élève nous nous comprenions, et je me sens remué en écrivant ces lignes à plus de quarante ans de distance, au souvenir de ces chaudes conversations sur l'art.

Ce bon père Vassort avait pour principe, s'autorisant en cela du vieux Siméon Chardin, qu'il adorait, de faire tenir alternativement à ses élèves le crayon et le pinceau, trouvant que le dessin et la couleur devaient toujours marcher de pair. Il eut plus tard une élève remarquable qui épousa le célèbre aqua-fortiste Félix Bracquemond. Elle suivit aussi les conseils de M. Ingres et sut concilier avec une rare mesure la rigidité inexorable du dessin avec les opulences de la palette, comme l'attestent de beaux portraits que signeraient sans hésitation certains maîtres coloristes actuels.

Malheureusement sa trop grande modestie l'empêche de les envoyer à nos salons annuels, où ils auraient le succès qu'ils méritent.

Narcisse Berchère, l'orientaliste, est une gloire locale ; aussi a-t-on justement donné son nom à une belle promenade côtoyant une petite rivière en dehors de la ville d'Etampes. A cette époque, vers 1848, il avait déjà été en Orient, où il devait plus tard retourner plusieurs fois, séjournant au Caire et poussant jusqu'en Égypte et en Asie Mineure.

Berchère venait chez le père Vassort, où je le connus ; il s'intéressait à mes progrès en peinture et quelquefois faisait des croquis à côté de moi, tout en causant beaucoup, et il était beau causeur... Aussi bien, tout en riant, me prenait-il la palette des mains pour s'amuser à interpréter à sa façon les modèles que je m'évertuais à copier amoureusement. Ma mère possède encore un certain paysage des bords du Léman, ou du lac de Genève, ou bien encore d'autre part, où Berchère planta un caroubier abritant un Turc enturbanné ; un peu plus il aurait mis paître au bord de l'eau un chameau du Caire.

Une fois, nous copiâmes ensemble un soleilleux tableau de Prosper Marilhat, placé entre nous deux ; c'était une place où des marchands se tenaient accroupis à l'ombre de dattiers, avec un minaret finement ouvragé et rose tendre élégamment profilé sur un ciel lapis, et parfois sa brosse, se trompant à dessein, s'égarait sur ma toile pour redresser une colonnette et accentuer la dentelure d'un palmier ou les agrémentations d'un moucharabis.

Quels beaux souvenirs que ceux-là ! avec le père Vassort en bras de chemise et rentoilant un portrait d'ancêtre, tout en sifflotant le ranz des vaches, ou telle vieille complainte de troubadour. Car le père Vassort avait trop rarement occasion de peindre une enseigne ou faire un portrait, et il n'aurait pu vivre sans les restaurations. Quelques châtelains des environs lui en fournissaient encore assez ; c'étaient des portraits à perruque, par Largillière ou Hyacinthe Rigaud, qui avaient subi des avaries, comme aussi des tableaux de sainteté par Le Sueur, Poussin, Mignard ou Charles Le Brun, voire même des Van Dyck, des Jordaens et des Murillo plus ou moins authentiques ou apocryphes. N'importe ! j'ai vu défiler ainsi des œuvres bien intéressantes de tous pays, dans tous les genres, et il me souvient d'une scène des plus folâtres par Fragonard, qui demanderait pour la décrire en détail certaines précautions, de crainte d'effaroucher certaines pudeurs par trop excessives.

Où j'eus encore à exercer mon apprentissage artistique et glaner de fructueux souvenirs, ce

fut chez un certain M. de Bonnevaux, vieillard de noble souche, grand, digne d'allure, et d'une urbanité exquise que ne rappelle en rien notre époque vulgaire ; un type disparu de grand seigneur ruiné ! Il vivotait du produit de quelques terres et d'un verger qu'il cultivait lui-même, avec l'aide de quelques domestiques, vendant le lait de ses vaches aux pratiques de Saint-Gilles et ne dédaignant pas, lorsqu'il le fallait, d'emplir de ses propres mains les boîtes en fer-blanc dont il calculait la mesure, et cela avec une affabilité accompagnée de mots aimables qui le faisaient aimer de tous.

Sachant que j'étudiais la peinture, il avait pour moi quelque attention, et nous échangions des remarques sur les maîtres.

M. de Bonnevaux avait eu jadis une galerie et il avait conservé des beaux jours d'autrefois quelques morceaux d'art, tant en tapisseries qu'en miniatures et tableaux. Il y avait là, appendus dans de modestes pièces poussiéreuses, des œuvres des plus intéressantes, des écoles française et flamande particulièrement. Je vois encore des chasses de Desportes, des

cavaliers de Van der Meulen, des fleurs d'Abraham Mignon et un petit Téniers qu'il me prêta et que je copiai, ainsi qu'un chien blessé d'Oudry.

Ici, je suis obligé de dire, à mon grand regret, que cet homme si délicat et fin connaisseur fut pris de la manie, ou disons mieux, de la folie de découper en silhouette, à l'aide de fins ciseaux, lesdits cavaliers ou chasseurs des peintres de Louis XIV et Louis XV, et je fis une copie de chiens se battant, par Snyders, détachés d'une grande toile, avec une adresse rare en suivant scrupuleusement les contours des bêtes. Pauvre monsieur de Bonnevaux! si bon, si simple et généreux! Une promenade, à Étampes, porte le nom honorable de ce malheureux déclassé.

Il y avait également à Étampes d'autres artistes de talent que j'avais l'occasion de voir chez mon maître Vassort, enfant lui-même de la ville: c'étaient M. Barré, élève d'Eugène Devéria, dont la franche et sympathique physionomie m'est restée gravée dans la mémoire; puis Nicolas Moreau, qui devint le peintre de

chasses particulier des Dollfus et des Servant, les grands veneurs que l'on sait. Ensuite, je vois encore l'architecte réputé, A. Magne, puis Elias Robert le statuaire, auteur de la statue d'Étienne Geoffroy Saint-Hilaire sur la place du Théâtre, et de la grande figure qui domine le palais de l'Industrie, que l'on démolit au moment où j'écris ces lignes (1897).

Puis, Gabriel Chardin, qui, lui, n'était pas natif d'Étampes, mais qui y résidait à cette époque de ma jeunesse et eut bien vite fait de s'acquérir l'amitié de tous par sa nature toute simple et cordiale. C'était un paysagiste de la bonne école, élève de Troyon, cité souvent alors par Théophile Gautier, Thoré et bien d'autres dispensateurs de renommée. On disait : « les ciels de Chardin ! » Comme tant d'autres il est oublié, et qui sait ? peut-être ses meilleures toiles sont-elles démarquées et figurent-elles sous des noms plus célèbres. Une autre artiste native d'Etampes, mais d'une façon fortuite, Mlle Louise Abbéma, tient la corde, comme l'on dit, dans notre école moderniste. Certes, son talent est plein de charme et fait honneur à sa ville natale.

M⁽ˡˡᵉ⁾ Abbéma, dont la réputation est bien établie et avec qui il faut compter, avait du reste de qui tenir, car elle serait la petite-fille de M⁽ˡˡᵉ⁾ Contat, la célèbre comédienne, et du comte de Narbonne-Lara, dont le grand-père passait pour être un fils naturel de Louis XV.

Depuis quelques années la ville d'Étampes a un musée, modeste il est vrai, mais qui néanmoins comporte plusieurs toiles de mérite. Il va sans dire que Narcisse Berchère y est représenté par une *Scène du désert*, dont il a fait le don ainsi que d'une belle collection d'aquarelles.

M⁽ˡˡᵉ⁾ Louise Abbéma y a également un grand tableau tout rempli des qualités que l'on sait. Émile Lévy est représenté par deux beaux portraits, et Auguste Vassort, le sien propre, montrant sa bonne figure souriante.

Quelques œuvres anciennes appartiennent également au musée, dont une assez rare, d'un artiste trop oublié : Dumont dit le Romain, qui a au Louvre, dans la salle Française, une grande et belle toile représentant la *Famille de la nourrice de Louis XV*. Ici, c'est un important

paysage arcadien avec figures allégoriques, signé et daté. Mais j'ai hâte de parler d'un illustre amateur que je rencontrai dès cette époque chez mon maître; je veux parler de **M. Marcille** le père, que je devais fréquenter assidûment lorsque je vins à Paris, à l'atelier Léon Cogniet.

CHAPITRE IV

AMATEURS ET COLLECTIONNEURS

MM. MARCILLE, LACAZE, TH. THORÉ, BAROILHET, ETC.

A Maurice La Chesnais.

M. Marcille avait sa propriété dans la Beauce, aux environs de Chartres, et revenait seulement l'hiver à Paris, pour continuer ses recherches assidues des vieux maîtres qu'il collectionnait avec passion, et dont ses appartements de la rue de Tournon regorgeaient. Généralement, le dimanche matin, j'y allais, sur l'invitation qu'il m'en avait faite, et je m'y rencontrais quelquefois avec ses deux fils, également des amoureux d'art, et dont l'un, Eudoxe, mort récemment, fut conservateur du musée d'Orléans.

M. Marcille le père était un excellent

homme, très accueillant, fin connaisseur, célèbre par certaines trouvailles inappréciables de ce XVIIIe siècle qu'il adorait par-dessus tout, après Prud'hon, toutefois, le roi de sa galerie.

Dans l'escalier, il y avait de grandes toiles qui n'avaient pu trouver place dans l'intérieur, des maîtres italiens comme le Guerchin, l'Albane, ou du Génois Bernardino Strozzi, etc.; mais le véritable triomphateur était Prud'hon, qui lui, en intime, avait les honneurs de la chambre à coucher.

En guise de papier de tenture, c'étaient des dessins de Prud'hon sur les quatre parois, avec seulement deux tableaux, petits bijoux du maître, représentant, l'un, *Zéphir se balançant sur l'onde*, l'autre, *Vénus et Adonis* dans un paysage criblé de soleil; ces deux petites merveilles étaient aux deux côtés de la glace de la cheminée.

Dans les autres pièces étaient accrochées côte à côte les œuvres d'artistes de tous pays, sans aucun lien de parenté entre elles. Ainsi, une esquisse de Rubens coudoyait un Natoire, et Honoré Fragonard voisinait avec Géricault,

Latour avec Tiépolo, sans aucun ordre, ce qui n'en faisait pas plus mal, comme on peut s'en faire une idée en visitant la galerie Lacaze au Louvre. Des dessins de Géricault, M. Marcille en avait deux cartons pleins, dont plusieurs admirables et d'autant plus intéressants qu'ils témoignaient des études nombreuses du maître et de ses tourments fiévreux pour s'arrêter à la composition dernière du *Naufrage de la Méduse*.

Combien de fois ai-je feuilleté, je ne saurais dire avec quelle émotion juvénile, toutes les variantes de ce drame maritime, conçues par Géricault très différemment, dans un tout autre esprit que le thème définitif qui lui servit pour exécuter son célèbre tableau.

M. Lacaze venait souvent, ainsi que Baroilhet de l'Opéra, un des amateurs les plus éclairés s'il en fut et des plus audacieux dirai-je, car il collectionnait des Delacroix à une époque où cet artiste de génie était sinon méconnu, mais bruyamment contesté.

Si M. Marcille avait, comme amateur d'art, ses préférences intimes et particulières, en-

thousiastes même pour les œuvres de Prud'hon, de Chardin ou de Greuze, M. Lacaze, lui, à ce qu'il me souvient, aimait tout d'un égal amour ; c'était plutôt un collectionneur des plus éclectiques qu'un fervent admirateur de tel ou tel maître, de telle ou telle école. Il aimait passionnément la peinture, voilà tout !

Aussi sa collection était-elle plus variée et les Flamands ou Hollandais y étaient nombreux ; ce qui existait moins chez M. Marcille.

Souvent, lorsque j'arrivais à l'improviste, je trouvais M. Marcille au travail, copiant une tête de Greuze ou de Prud'hon, mollement, mais enfin pas trop mal, tant il y mettait de son cœur. M. Lacaze avait bien une autre manie, dangereuse toujours, qui était celle de retoucher des œuvres de sa galerie, les complétant d'un détail, y ajoutant un bout d'arbre ou de terrain, comme dans la *Vénus endormie* de Watteau, où il peignit un arbre noir, lourd et bitumineux au possible, comme on peut le vérifier dans la salle Lacaze.

Sur ses vieux jours, M. Marcille devenait maniaque et voyait partout des chefs-d'œuvre

qu'il vous montrait avec exaltation en vous disant : « Hein ! c'est un Salvator ! » ou bien un Murillo ! quand ce n'étaient que d'abominables imitations. Mais ce qui le rendait plus loquace c'était de vous renseigner sur le prix d'acquisition. « Savez-vous ? Eh bien ! j'ai payé ce Titien, car c'en est un ! la somme de trois francs ! » On ne voulait pas le contrarier, mais l'on s'en allait peiné de voir un homme si perspicace jadis dans ses découvertes, en être arrivé à ces aberrations. Ce qui prouve qu'à force de se monter la tête, on finit souvent par la perdre !

Il était déjà loin le temps où M. Marcille déterrait avec un flair exquis des fruits de Chardin ou des pastorales de Fragonard dissimulés sous les casques et les cothurnes des élèves de David, et rendait à la lumière une nymphe de Watteau ou une bergère de Boucher étouffant sous un Régulus imité de Guérin ou de Guillon-Lethière. Une fois, j'étais à peine entré, qu'il se leva de son grand fauteuil, et, venant à ma rencontre, s'exclama avec grands gestes : « Venez vite ! mon jeune ami,

une trouvaille étonnante ! c'est à ne pas croire ! un Corrège ! et devinez pour combien ? Cent sous tout rond ! » Et il riait, riait, faisant un pas de gavotte, et ses yeux flambaient en me posant ledit Corrège sur le chevalet en bon jour. C'était une tête de femme, fort effacée, ayant beaucoup souffert, et comme je restais assez froid et souriant... il s'écria : « Vous ne le croyez pas ? C'est le prix qui vous étonne ! C'est pourtant bien un Corrège ! » Je l'avoue, j'étais atterré, mais, bien plus encore que du prix d'achat, de l'emballement injustifié du vieillard.

Mais, j'ai hâte de dire quelques mots d'un autre grand amateur, critique des plus connaisseurs et écrivain de premier ordre, celui-là, Théophile Thoré.

Il s'était mêlé de politique, et au coup d'État fut exilé ; il parcourut alors la Hollande et l'Angleterre où il ne s'occupa que de questions essentiellement artistiques qu'il publia sous le pseudonyme de W. Bürger.

Ce n'est donc que beaucoup plus tard que j'eus l'avantage de le connaître à Paris, dans

son appartement de la rue du Cardinal-Lemoine. C'était un homme qu'on ne pouvait approcher sans se sentir gagné par son exubérance et sa joyeuse humeur et que l'on quittait les oreilles remplies du bruit de sa conversation véhémente et persuasive.

Il avait déjà publié ses salons, qui vont de 1844 à 1868, avec une préface par William Bürger; or, Thoré et Bürger ne font qu'un. Cette préface est un chef-d'œuvre de savoir, d'ironique enjouement, de gouaillerie philosophique, où les appréciations sont merveilleuses de lucidité dans un style coloré et entraînant qui rappelle, on l'a déjà dit, Denis Diderot. Les arts lui doivent beaucoup, car, avec une rare sagacité, il a découvert et reconstitué des physionomies d'artistes oubliés, analysant leurs œuvres avec une finesse de vision on ne peut plus remarquable, et tracé de main de maître la marche successive des écoles française, anglaise, hollandaise et flamande.

Certes, Charles Blanc est un écrivain d'art bien aimable, au style fleuri et enchanteur, mais combien Théophile Thoré ou William

Bürger, comme l'on voudra, lui est supérieur par la grande vue d'ensemble !

Il a de ces phrases superbes qui vous inculquent la conviction, tant elles sont frappées au coin du bon sens et de la vérité.

Mais il fallait l'entendre chez lui, le voir gesticuler en expliquant le caractère particulier du talent d'un maître ou le mérite d'une œuvre ; avec ses cheveux ras à la mal-content, et sa grande barbe rousse qui se soulevait d'une envolée, il semblait un prophète inspiré et vous communiquait une partie de sa flamme ; ses écrits n'étaient que la suite de ses conversations.

Si nous connaissons ce peintre exquis de la *Brodeuse*, du Louvre, Van der Meer de Delft, c'est grâce à Th. Thoré, qui l'a fait revivre, l'a remis debout à côté de ses grands frères et émules, Terburg, Metzis, Maas, Peeter de Hoog et autres, de même qu'il avait le premier découvert Th. Rousseau dans notre école moderne française.

L'Angleterre lui doit la reconstitution de son école et des pages splendides en l'honneur

de ses maîtres : Constable, Old Crome, Stuart Newton, Turner, Bonington, Reynolds et Gainsborough. Que de jugements sains, d'une logique serrée, et sur lesquels il n'y a pas à revenir, tant on les sent indéniables et absolus. Th. Thoré est le guide le plus sûr pour les jeunes comme pour tous ceux qui veulent se rendre compte des évolutions artistiques en général et de ce qu'il faut retenir du mérite particulier d'un maître. Il me semble l'entendre encore nous dire, à Prieur et à moi, un certain jour où il pleuvait à torrents, ce qui nous obligea à nous réfugier chez lui : « Vous savez, notre Chardin ! eh bien ! il avait un frère anglais qui s'appelait Stuart Newton. » Comme nous n'avions jamais entendu ce nom, il continua : « Vous ne le connaissez pas, non, mais je le connais bien, moi ! Figurez-vous son talent : du Watteau et du Chardin broyés ensemble ! »

John Stuart Newton, né en 1795, est mort en 1835 à Chelsea, sur les bords de la Tamise.

W. Bürger ou Thoré fit dans l'*Histoire des peintres*, publiée sous la direction de Charles

Blanc, nombre de biographies, et celles qu'il a consacrées à Bonington et à Constable sont des chefs-d'œuvre d'analyse. C'est peut-être lui qui dessilla les yeux des Anglais sur le mérite de Constable, dont ils faisaient peu de cas, et leur prouva le mal fondé de leurs préventions.

Pour Bonington, ses compatriotes le tenaient en modeste estime, et c'est encore Thoré qui leur fit comprendre que cet artiste avait honoré la France en y séjournant la plus grande partie de sa vie. Aussi, la vanité anglaise, piquée, le revendiqua-t-elle hautement depuis, et devint jalouse de la gloire qu'il avait acquise sur notre continent, se rappelant les paroles de W. Bürger qui terminent son article : « Bonington est une sorte de sylphe léger qui montre la nature en l'effleurant. » Mais sa trouvaille la plus précieuse est sans contredit Van der Meer de Delft, un maître de grande envergure, dont l'oubli avait recouvert le nom pendant plus de deux siècles. C'est un grand honneur pour W. Bürger d'avoir pu faire revivre l'intéressante physionomie de cet artiste

fort parmi les forts, l'auteur de l'adorable *Dentelière*, du Louvre, et du groupe capital grandeur de nature qui triomphe au musée de Dresde sous le titre *la Courtisane*, chef-d'œuvre digne de Franz Hals ou Terburg. L'art doit donc beaucoup à Th. Thoré, et la ville de la Flèche peut s'enorgueillir de compter cet amateur d'élite, ce fin connaisseur, cet écrivain au style si vivant et coloré, au nombre de ses plus glorieux enfants.

CHAPITRE V

L'ATELIER COGNIET

A Léon Bonnat.

Ce fut en 1849 que, sur les conseils de Narcisse Berchère l'orientaliste, qui était d'Étampes, où résidait ma famille, il fut décidé que je viendrais à Paris et entrerais à l'atelier Léon Cogniet : « Qu'il fasse de la figure, dit-il, car quel que soit le genre qu'il adopte plus tard, c'est toujours une excellente préparation. »

Or! un soir, ma mère et moi allâmes rue Grange-aux-Belles solliciter une entrevue du maître pour arrêter les conditions de mon admission comme élève.

Nous entrâmes dans un grand atelier, à peine éclairé par la flamme vacillante d'un quinquet, et attendîmes, tous deux assis sur de hauts tabourets de paille.

Les chevalets et les toiles projetaient sur les murailles des ombres fantastiques qui se déplaçaient doucement et ne laissaient pas que de m'impressionner, déjà anxieux de la réception qui nous serait faite par cette célébrité alors si retentissante.

A l'arrivée de M. Cogniet, armé d'un bougeoir supplémentaire, mon cœur se mit à battre fort, et lorsqu'il eut replacé sur son crâne, garni de folles mèches blanches, sa calotte de velours noir, l'entretien commença. Je dus lui expliquer mes premières études, et comment le père Vassort, mon premier maître, m'avait mis le pinceau à la main, en même temps qu'il me faisait dessiner, ce qui lui parut une méthode excellente. Bref, les préliminaires terminés, il me dit d'aller le lendemain au petit atelier préparatoire, pour voir où « j'en étais », avant de passer au grand où l'on faisait du nu.

Me voilà donc installé devant une grande feuille de papier Ingres, en face d'un moulage du *Germanicus*, grandeur nature, et m'évertuant de mon mieux à serrer mon dessin. Je n'étais

pas seul ; deux ou trois élèves travaillaient la bosse à mes côtés, dont un nommé Simonet, qui était déjà là depuis deux grands mois, et qui fut profondément blessé le jour où le patron, après avoir examiné avec attention un *Spartacus*, cette fois, que je venais d'estomper et mettre à l'effet, s'en montra content, et me dit simplement en fermant la porte : « C'est bien ! vous passerez lundi au grand atelier. »

Ce pauvre Simonet fut atterré, et, le patron sorti, ne me dit que cette sourde phrase, d'un ton piqué et maussade : « Vous avez de la chance, vous ! fichtre ! » et, depuis, ne me parla jamais.

La semaine suivante, je fis donc mon entrée chez les grands élèves, craintif et ennuyé des brimades que j'aurais à subir comme nouveau, et auxquelles je m'attendais pourtant !

Je frappai à la petite porte vitrée, et un : Entrez ! formidable me glaça le cœur ; timidement, je m'avançai et bégayai que M. Cogniet m'avait dit de venir... Mais je fus subitement interrompu par des : Oh ! ironiques et des exclamations peu encourageantes ; le massier me

coupa ma harangue d'un : « Ici, nous sommes chez nous, et ne connaissons pas M. Cogniet ; vous ne manquez pas de toupet ni d'aplomb, jeune homme, pour vous présenter ainsi de sa part... Et puis, qu'est-ce qui nous prouve que vous dites la vérité... Qui êtes-vous ? votre nom ? Je le déclinai, mon humble nom, tout interloqué, mais aussitôt les rires éclatèrent bruyants et le nom de mes ancêtres fut dénaturé outre mesure jusqu'à l'obscénité. Ce n'est pas possible, criait l'un, on ne s'appelle pas comme ça ! Messieurs, je crois qu'il se moque de nous, cet intrus ! » A quoi tous en chœur de hurler : « Il ne le faudrait pas !... » Quand tout à coup le silence se fit et l'on me pria de grimper sur la table du modèle qui se reposait en fumant une cigarette ; elle s'appelait Georgette, et alors seulement commencèrent les questions les plus... indiscrètes, auxquelles je répondais de mon mieux pour en finir au plus tôt, prenant parfois un air dégagé pour me donner du courage.

Subitement, comme je croyais le questionneur satisfait, je reçus sur la tête une pochetée

de farine ou de plâtre à laquelle succéda incontinent un seau d'eau fraîche qui m'inonda et me perdit la belle redingote que, dans ma naïveté, je m'étais cru obligé de revêtir pour mon entrée. Enfin, et grâce à quelques pièces de cinq francs que je jetai à terre, comme bienvenue, mon supplice se termina et je fus reçu à l'unanimité, après arrosage toutefois de Madère, de raisins secs et de biscuits. On m'expliqua alors les charges qui m'incombaient jusqu'à la venue d'un nouveau ; elles consistaient dans l'entretien du poêle, à remplir d'eau la terrine placée dessus, pour éviter l'asphyxie, puis dans le rangement des chevalets, après la séance.

A partir de ce moment, je pus travailler avec tranquillité et vis défiler successivement sous mes yeux les modèles académiques en renom dans les ateliers, les Merchaix, les Dubosc, puis Georgette, Marie, et surtout Clara, qui fit sensation, quand, amenée par sa mère et n'ayant pas encore posé, elle apparut à nos yeux émerveillés, dans le costume primitif d'Ève la blonde. Elle fut reçue à l'unanimité, sans qu'il fût besoin de voter, comme d'habitude, avec

des haricots rouges ou blancs dans un chapeau, avant d'accorder une semaine.

Plus tard, le « père Cogniet », comme on l'appelait, nous l'enleva et en fit son modèle particulier ; mais Clara, qui avait le cœur sur la main, se montra reconnaissante, et de temps à autre venait nous voir et poser quelque peu, les jours où l'on savait que le patron ne viendrait pas.

Je ne crois pas qu'il fût possible de voir une plus jolie créature que Clara ; elle avait seize ans ; dix ans plus tard elle était morte ! O destinée !

Il y avait de mon temps à l'atelier un élève déjà maître, ayant exposé au Salon avec succès, et dont le père Cogniet était fier ; il s'appelait François Chifflart et eut le Grand Prix de Rome en 1851. C'est certes un des plus beaux concours parmi ceux qui sont conservés à l'École nationale des Beaux-Arts.

A son retour de la villa Médicis, il envoya à l'Exposition une *Françoise de Rimini*, je crois, qui, malgré de fortes qualités, n'eut pas le succès qu'il en attendait... Chifflart douta-t-il de

lui ? Peut-être ! toujours est-il que, chagrin et pris de dégoût, il n'exposa plus ; le silence se fit sur son nom, pourtant appelé à la célébrité, et il travailla depuis en dehors du public, à l'écart des artistes, connu seulement et apprécié de quelques fidèles à mémoire tenace, qui regretteront toujours son exil volontaire tout en respectant sa fière décision.

Il fit des eaux-fortes admirables, quelquefois géniales, virilement improvisées sur le cuivre et qui parurent dans le « Recueil de la Société des aquafortistes de Cadart », de même que certains dessins superbes et hors de pair qui sauveront son nom, malgré lui, de l'oubli.

Pour ne citer, entre toutes, que deux compositions capitales de François Chifflart, que tous les vrais curieux d'art connaissent et n'oublieront jamais, il n'y a qu'à en mentionner les titres : *Faust au Sabbat* et *Faust au combat*, pour être assuré que la postérité, plus juste et équitable que les contemporains, burinera sur le grand livre de l'art le nom de leur auteur.

J'ai connu également à l'atelier Cogniet un

homme des plus distingués et doué d'un bien grand talent, que nous appelions par abréviation Rodat, mais qui, en réalité, s'appelait Rodakoski. Il était né en Galicie, où il retourna depuis et où il vit encore, comblé d'honneurs. C'était un travailleur sérieux, n'aimant pas la venue des nouveaux qui était toujours un prétexte à charges, et par conséquent à grève; le hasard m'avait placé près de lui dès mon arrivée, et je fus vivement frappé du mérite de ses études et surtout de sa façon de procéder très originale. Je précise : ainsi il ne faisait guère que des morceaux ou parties de sa figure, commençant parfois par les pieds ou bien le torse, seul, ou les pectoraux, en s'arrêtant à la tête, qui restait à l'état d'indication, ou de mise en place, comme nous disons.

Toute une semaine il s'acharnait à ce travail morcelé, préoccupé par-dessus tout du modelé et de la couleur; bien rarement arrivait-il à compléter l'ensemble de sa figure; et encore pour cela fallait-il qu'il y eût redoublement de semaine pour le modèle, homme ou femme, qui posait. Quoi qu'il en soit, les par-

ties terminées étaient superbes. Il eut du reste des succès au Salon de très bonne heure, et en 1852 il emportait une médaille de première classe ; dix ans après, il était décoré. Rodakoski fit d'admirables portraits, où le caractère du modèle s'alliait à une exécution magistrale ; comme couleur c'était somptueux.

A l'Exposition de 1872, il envoya un grand tableau historique : *Sigismond I^{er} faisant proclamer le rescrit confirmant les privilèges des gentilshommes polonais*, composition d'une belle ordonnance, aux physionomies bien frappées d'individualité ; la tête du vieux roi Sigismond est une merveille d'expression soucieuse et pensive. Hélas ! l'oubli s'est déjà fait sur cet artiste éminent qui depuis longtemps a quitté la France, et lorsqu'il arrive, à propos d'art, de prononcer ce nom de Rodakoski, généralement la réponse est : Connais pas ! Combien, du reste, disparaîtront de nos grands hommes actuels qui se croient immortels, tandis que d'autres, des humbles, grandiront et prendront leur place dans l'avenir !

Comme note drôlatique, qui me revient en

ce moment, du temps de Léon Cogniet, c'est d'abord un fort gaillard, de biceps surtout, peignant toujours debout, en bras de chemise, les manches retroussées jusqu'à l'épaule ; son nom m'échappe, mais sûrement il n'est pas arrivé, pas plus qu'un autre, petit, celui-là, dont les esquisses de concours nous faisaient tordre : il me revient en mémoire un *Noé insulté par ses fils*, qui dérida le père Cogniet et nous fit tous danser en rond ; je tairai le nom de ce brave garçon que j'ai revu depuis. Je me rappelle aussi fort bien Alfred Darjou, avec qui j'étais assez lié, et qui se fit une réputation dans les charges ; il y a de lui des fusains fort beaux, et j'en possède un remarquable, représentant des Bretons des plus bretonnants, en braies largement plissées, longs cheveux épandus sur les reins, mangeant gloutonnement la soupe dans des écuelles de bois.

On disait, à cette époque, que ce spirituel camarade n'était pas né avec de grandes dispositions pour la peinture, ou mieux qu'il s'ignorait encore, mais que son père, Victor,

élève lui-même du patron, lui inculquait l'amour de l'art de vive force et à coups de trique. Il le faisait travailler d'arrache-pied chez lui, le soir, et lui administrait des corrections michelangesques lorsque le dessin était bâclé trop à la diable, en lui criant à chaque coup : « Tu seras peintre, oui, tu seras peintre ! » Et il le devint, ce pauvre Darjou, et quelquefois délicieusement, comme le prouvent ses rares tableautins ; mais s'il s'adonna en définitive à la charge, c'était sans doute pour dépenser l'esprit que la nature lui avait départi, ayant peut-être, qui sait ? l'intuition de sa fin prématurée... pauvre Darjou !

Après avoir parlé des élèves, je ne puis ni ne veux oublier le maître, qui était une figure que l'on ne pouvait confondre avec les médiocrités courantes ; son type seul arrêtait les regards, comme on peut s'en convaincre, du reste, en voyant son portrait puissant, peint par Léon Bonnat, au musée du Luxembourg, et qui est d'une ressemblance criante ; c'est la lettre plus l'esprit, ce qui n'est pas peu dire.

Contemporain de Picot, de Drolling, de Signol, ses collègues à l'Institut, comme aussi des Hersent, Coudert, Schnetz, Abel de Pujol, il leur était supérieur, et ses toiles importantes témoignent de la vérité de mon appréciation ; j'ajouterai même que l'on peut déjà voir poindre dans certaines de ses œuvres une préoccupation peu commune à cette époque, celle de mettre les figures dans l'atmosphère, témoin son *Bonaparte en Égypte*, au Louvre.

Dans ce plafond, qui du reste, comme nombre d'autres, même célèbres, ne plafonne pas et n'est qu'une grande toile fixée, ou, comme l'on dit, marouflée en l'air, il y a des ombres aériennes, des reflets bien entendus, une intensité de lumière, que ne désavouerait pas notre jeune école, si intransigeante soit-elle à l'endroit du bleu partout ; et avec cela, des qualités pittoresques et une souplesse d'exécution, à la moderne, dirai-je, mais avec une science réelle qui, à notre époque de lutte et d'injustice, méritait d'être signalée. J'ai toujours pensé que Léon Cogniet s'était trompé d'époque, et que s'il fût venu au monde un peu

plus tard, il eût acquis une réputation méritée à côté des triomphateurs actuels.

Des portraits, il en fit de fort beaux, s'il eut souvent des défaillances ; et il me souvient d'avoir admiré dans son atelier particulier celui d'une dame en manteau de fourrures, qui se serait bravement défendu à côté des plus excellents de nos maîtres, aux salons annuels.

Le musée de Bordeaux peut s'enorgueillir à bon droit du *Tintoret peignant sa fille morte*, qui eut un regain de succès à l'Exposition universelle, à Paris ; l'effet en est dramatique sans tomber dans le poncif convenu, et produit l'émotion simplement, sans exagération mélodramatique.

Je me rappelle aussi une certaine bataille du Mont-Thabor, dont il existe une eau-forte par Jules Duvaux, qui dénotait un véritable tempérament d'artiste.

Lorsqu'il venait à son atelier d'élèves, pour corriger les études ou juger les esquisses peintes selon le programme classique obligé, *Régulus quittant le Sénat, Marius à Carthage*, etc., il s'arrêtait tout d'abord sur le

seuil, aspirant l'air pour se rendre compte si l'on avait fumé, ce qu'il détestait souverainement ; alors il tournait les talons, si le fait était patent, et redescendait, grave, le petit escalier en nous lançant un : « Messieurs ! je n'aime pas la fumée ! » Sur ce chapitre il était inflexible, il faut avouer que nous étions incorrigibles, surtout un certain Rousseau, qui, dédaignant la cigarette, risquait effrontément le brûle-gueule.

A propos de sa nomination à l'Institut, avril 1881, il lui fut offert un banquet qu'il présida et auquel se trouvaient réunis les anciens élèves, les nouveaux et ceux de juste-milieu ; nous étions plus de cent, assurément.

Le père Cogniet fit son speech au dessert, ému et paternel, et nous pria de nous réunir tous les ans confraternellement ainsi, jusqu'à la fin de la liste, ce que nous lui promîmes par acclamation, et de fait le dîner Cogniet tient toujours, mais hélas ! combien diminué ! Et lorsqu'il n'y en aura plus qu'un... Qui sera celui-là ? — Après la mort du maître, son intime ami, Robert Fleury, présida à sa place,

et depuis, combien d'autres se succédèrent, Léon Bonnat, J.-P. Laurens, Jules Lefebvre, Chapu, Tony, Robert-Fleury, Barrias, Maillart, etc.

L'atelier Cogniet a fourni, comme on le voit, des sujets remarquables, de tempéraments bien différents, et pendant plus de quarante années ne désemplit pas, sans compter nombre de femmes qui travaillaient dans un atelier à part qui était dirigé par sa sœur; nous n'y étions pas admis, comme bien l'on pense.

CHAPITRE VI

UNE VISITE A HORACE VERNET

A Charonnet.

Étant encore à l'atelier Cogniet, une occasion se présenta pour moi de connaître Horace Vernet, et je ne puis résister au désir de raconter mon entrevue avec cet artiste célèbre et si populaire alors.

C'était à Versailles, où j'étais allé voir mon père, alors juré aux assises, en compagnie de ma famille, et j'avais comploté un plan qui ne me réussit qu'à moitié, comme l'on verra, mais qui me valut l'avantage de voir de près cette turbulente figure de peintre-soldat.

Qui croira que moi, amoureux de la nature calme, tranquille, empreinte de poésie, disons de suite, antipathique aux choses tapageuses, j'ai eu l'idée de devenir peintre de batailles?

Le fait est cependant véridique, et il me reste à expliquer cette anomalie, singulière au moins, étant donné mon caractère.

Indépendamment de la figure que je faisais chez Léon Cogniet, j'avais rêvé d'adjoindre à ces études celle des chevaux, hanté depuis mon enfance par le souvenir des tableaux et lithographies de Géricault que j'avais eu occasion de voir ou de feuilleter souvent. Puis, je connaissais M. Marcille, ce grand amateur d'art qui avait connu le peintre du superbe portrait équestre du Louvre, et qui avait bien voulu encourager mes premiers essais en me le proposant toujours pour modèle ; mais Géricault n'étant plus, c'est à Horace Vernet, son émule en ce genre, que je songeais. Bref, sans aucune recommandation ni référence, je profitai d'un moment où je me trouvais libre, ma mère me croyant dans les galeries du musée, pour réaliser mon projet d'aller trouver le maître, dont je me fis indiquer l'adresse, « impasse des Gendarmes, 1 », et de le prier de vouloir bien m'agréer comme élève. Mon cœur battait fort, rempli d'anxiété, et après mille détours et non

sans être passé et repassé plusieurs fois devant la grande porte, je me décidai enfin à sonner, ne sachant pas trop ce que j'allais dire en abordant l'auteur de la *Prise de Constantine*. Un domestique parut aussitôt : « Je désirerais parler à M. Horace Vernet, » dis-je, et je fus introduit à l'instant dans un vestibule d'attente, dont les parois étaient garnies de grandes lithographies d'après les *Ports de France* de Joseph Vernet et de quelques tableaux. J'étais à regarder une soleilleuse étude de dromadaire, enlevée de verve sur nature, sans aucun doute par Horace, quand tout à coup une porte s'ouvrit au fond, à droite, et j'entendis une voix qui me criait : « Entrez, entrez ! » En même temps, j'apercevais, en bras de chemise, les manches retroussées jusqu'au coude, un homme de taille moyenne, aux énormes moustaches, qui, du geste, m'invitait à approcher. « Je vous demande pardon, me dit-il, de vous recevoir ainsi ; il y a une revue aujourd'hui (il était alors colonel de la garde nationale), le temps presse, etc. » ; un flux de paroles, des plus encourageantes du reste, se terminant

par une prière, à moi adressée, de lui permettre de continuer sa toilette, ce à quoi je souscrivis immédiatement, comme on peut le supposer. A sa question : « Que désirez-vous ? » je répondis, déjà mis à mon aise par cette bonhomie sans façons, que je faisais de la peinture..... — « Malheureux ! » exclama-t-il en m'interrompant ; — et que je serais heureux s'il voulait bien « m'admettre..... dans mon atelier », acheva-t-il lui-même ; et là-dessus, voilà mon homme qui, tout blanc de savon mousseux, gesticulant, bretelles au vent, me débite un discours abracadabrant :

« Ah ! jeune homme ! vous voulez entrer dans mon atelier... mais voilà ! c'est que je n'ai pas d'atelier, ou plutôt... si, j'en ai bien un, tenu en mon absence par Couverchel ; avoir des élèves et les diriger moi-même, c'est impossible, comprenez bien, car tel que vous me voyez, je vais bientôt partir pour l'Algérie, et puis que sais-je ? peut-être après à Rome, en Russie, ou à Constantinople, au diable ! Non vraiment, je ne puis avoir un atelier... » Puis, se ravisant : « Eh bien ! pourquoi n'iriez-vous

pas chez Couverchel, et à mon retour je verrais ce que vous avez fait ; mais croyez bien que... » et il allait recommencer sa litanie lorsqu'il fut interrompu par un valet lui apportant une lettre. Je partis donc, m'excusant de l'avoir dérangé, ce à quoi il répliqua d'une façon joviale par un bienveillant : « Pas le moins du monde, » me reconduisant jusqu'à la porte de sortie, par la cour sablée, où, je me rappelle, était une pièce d'eau où piaillaient des volatiles en quantité ; et là, me serrant la main... « Allez, mon ami, allez chez Couverchel ! »

La physionomie d'Horace Vernet m'est restée bien présente, et si je puis faire des réserves sur l'artiste au point de vue strict et spécial de l'art, j'ai conservé pour l'homme une profonde sympathie depuis l'accueil si franc, si cordial, si bon enfant, dirai-je, qu'il me fit lors de cette visite à Versailles. Il était du reste extrêmement intelligent, et souvent ses saillies spirituelles étaient colportées dans tous les salons et ateliers.

Je me contenterai, pour en donner une idée, de citer une anecdote que je tiens d'une per-

sonne fort autorisée. Disons d'abord que le maître était accablé de demandes, de conseils, par une foule d'amateurs des deux sexes qui lui soumettaient leurs études et dont il avait souvent à ménager la susceptibilité, ne sachant que dire devant certaines productions prétentieuses et des plus médiocres; il s'en tirait toujours à la satisfaction générale, disant par exemple, avec le plus grand sérieux, que le temps se chargeait de terminer au mieux l'œuvre en question et que le vernis avait une importance exceptionnelle : « Vernissez-la avec soin, car on ne sait pas assez combien cela est utile ! » Puis élevant la voix : « Combien de tableaux ne valent que par le vernis... Oh! le vernis! quelle ressource! vernissez, monsieur; vernissez, madame... »

Une dame du monde, qui faisait d'aimable peinture, lui ayant un jour soumis plusieurs études tant de figures que de paysages, se montrait si reconnaissante de ses conseils, qu'elle ne savait plus quelles paroles flatteuses lui adresser, ayant épuisé les épithètes les plus excessives; elle avait même prononcé le mot

génie, ce à quoi Horace Vernet répondit avec un sourire onctueux et modeste : « Oh ! madame ! madame ! vous me vernissez ! »

Aujourd'hui, lorsque l'on parle d'Horace Vernet devant des jeunes, il semble que l'on arrive de l'autre monde ; rien n'est curieux comme de voir les regards de compassion que l'on daigne jeter sur vous, et il me revient en mémoire l'étonnement comique d'un certain quidam qui n'en revenait pas de m'entendre dire, au cours d'une conversation artistique, que la *Défense de la barrière de Clichy* était un chef-d'œuvre ! Ce que je dis encore aujourd'hui sans aucune hésitation.

Pour en revenir à mon projet, inutile de dire que j'y renonçai, n'allai pas chez Couverchel, et, réfléchissant que puisque ma santé m'obligeait alors à aller habiter la campagne, le mieux était d'y faire purement et simplement du paysage et des animaux. Je partis donc à peu de temps de là pour l'Isle-Adam, où je connus l'éminent paysagiste Jules Dupré, dont je parlerai longuement dans la suite de ces souvenirs.

CHAPITRE VII

JULES DUPRÉ A L'ISLE-ADAM

A M. Jules Dupré fils.

En partant pour l'Isle-Adam, je savais devoir y retrouver mon ami Nicolas Moreau, d'Étampes, et aussi Georges Prieur, que je n'avais fait qu'entrevoir autrefois.

Je fus heureux de pouvoir faire plus ample connaissance avec cet excellent homme, nature d'élite comme l'on n'en rencontre que bien rarement dans la vie ; caractère franc, ouvert, esprit fin et jovial, cœur généreux, trop même, car souvent il en fut dupe ; et je sais une histoire qu'il me raconta par la suite, où un certain personnage joua un triste rôle dont Prieur souffrit beaucoup.

Très instruit et passionné d'art, cet ami regretté se serait fait un nom dans la peinture,

si l'impitoyable mort ne l'avait fauché avant l'heure. Quel souvenir que celui de ce loyal garçon, étincelant d'esprit, et qui, en 1871, mourut de douleur, crachant le sang, en entendant le récit du bombardement de Strasbourg... Passons !

Jules Dupré le tenait en haute estime, autant pour son caractère aimable que pour le talent qu'il lui reconnaissait, où le goût était la qualité dominante. Dessinateur attentif, il y a de lui certains fusains dignes de Rousseau et de Dupré.

J'ai l'heureuse chance d'en posséder un assez grand et fort important ; c'est une cour de garde forestier, où sous les pommiers qui l'ombragent sont symétriquement rangées les niches pour les chiens qui lui étaient confiés en pension, pour le dressage ; ce dessin pourrait être signé de tel ou tel nom célèbre.

Georges Prieur fit de charmantes décorations dans les propriétés des environs de l'Isle-Adam et au château de Montmorency : guirlandes de fleurs s'enroulant autour de piédestaux, avec des échappées de paysage. Impossible, je l'ai

dit, d'avoir plus de goût, et, en plus, une couleur pimpante, riche en colorations délicates à ravir les yeux.

A cette époque, 1851, j'allais passer toutes mes soirées chez lui, à Parmain, annexe de l'Isle-Adam, et j'y voyais venir, outre Moreau qui était de fondation, un pastelliste du nom de Blanc qui écrasait les crayons de couleur avec une virtuosité des plus brillantes ; puis le grand Damay, ancien élève de Drolling, où il avait connu Jules Valadon, chez qui je le revis longtemps après, et ensuite, Jules Dupré, toujours exact après son dîner, et avec lequel je m'en revenais le soir, assez tard généralement, le quittant à l'auberge de l'Écu où j'avais élu domicile. Son frère Victor y venait aussi, mais assez rarement, gêné un peu dans ses habitudes par la présence de Jules, qu'il admirait, certes, mais qui pour lui était un peu trop à cheval sur la bonne tenue.

Victor Dupré est incontestablement au-dessous de son frère, qui, lui, est un maître de haut vol, et Totor, le premier, entonnait des Hosannah ! à chaque œuvre nouvelle de Jules,

s'en montrant fier, bravement, et lui pardonnant les disputes qu'il lui suscitait « par rapport » à sa moitié.

Je l'entendis un soir nous parler de la *Bataille de Hondschoote* qui, après avoir été placée à Versailles, est actuellement au musée de Lille, où cette œuvre capitale et de dimension énorme (environ 8 mètres sur 6 mètres) brille d'un vif éclat. « Eugène Lami, disait-il, a établi la composition et mis en place les figures, oui, c'est vrai ! mais lorsque Jules eut peint le ciel, et quel ciel admirable ! les bonshommes et les chevaux, très habilement groupés, avaient l'air en zinc, et c'est Jules qui a repris le tout, pour mettre d'accord le paysage qui les tuait. » Or, il est certain que l'on devine aisément l'apport des deux peintres, et la touche corsée de Jules Dupré sur la croupe des chevaux, les terrains, partout enfin ; mais ce qui est merveilleux ce sont les fonds immenses et bien sous le ciel, qui semble d'or fin. Que ne dirais-je sur Jules Dupré ?

Il faut avouer que le contraste était grand entre les deux frères ; l'un, Jules, homme du

monde, élégant d'allure, parlant admirablement de son art, peignant mieux encore ; et ce gros Victor Dupré, tout à la bonne franquette, un tant soit peu vulgaire, rougeaud, la pipe toujours aux dents, l'œil émerillonné, brillant sous ses cheveux roussâtres retombant en frisons et voilant un regard finaud et rusé.

Il était né à Limoges, contrée qui n'est pas précisément réputée pour l'élégance des manières, et véritablement il en avait gardé comme un arrière-goût de terroir, sans jamais avoir pu s'affiner.

Il était du reste bon diable, sans préjugés, passionné pêcheur de goujons, mais possédant un réel talent de peintre paysagiste à côté de son grand frère ; dans l'intimité on l'appelait simplement « Totor ». C'était en un mot un type des plus originaux, pas fier le moins du monde avec les pauvres gens, même plus à son aise avec les humbles, avec qui il pouvait plaisanter et lancer malicieusement le mot pour rire, car il était spirituel et au besoin savait clouer son homme d'un trait aigu, bien incisif. Il fallait qu'il fût bien agacé pour cela, car

c'était bien, après tout, le meilleur garçon qui se pût voir.

René Tener, élève de Jules Dupré, a raconté sur Victor les histoires les plus drôlatiques. N'importe, Victor Dupré, nonobstant sa tenue un peu trop négligée, a laissé des paysages charmants ; il y a de lui des saulaies délicieuses.

Aussi bien, il ne me reste ici qu'à transcrire une lettre que j'adressais à Jean Dolent, et qui est insérée dans son volume intitulé : *Petit manuel d'art à l'usage des ignorants* [1], en rétablissant la date erronée de mon arrivée à l'Isle-Adam, ainsi que quelques détails omis à dessein.

A JEAN DOLENT.

« Mon cher ami,

« Vous me demandez des notes sur Jules Dupré et mes appréciations sur l'homme et l'artiste, soyez satisfait.

[1] Voir Jean Dolent. *Petit manuel d'art à l'usage des ignorants.* Paris, Alph. Lemerre, éditeur, MDCCCLXXIV.

« C'était en 1851, à l'Isle-Adam.

« Je commençais à faire de la peinture sur nature, et, à cet effet, j'étais allé voir dans ce charmant pays un de mes presque compatriotes, Nicolas Moreau d'Étampes, peintre de chasses, pour faire des études avec lui et sous sa conduite.

« Il y avait là un de ses amis, Georges Prieur, peintre paysagiste, un homme charmant, intelligent, instruit, beau causeur, du talent, mais malheureusement trop fortuné pour franchir ce saut-de-loup qui sépare l'artiste de l'amateur. Tous les soirs, nous nous réunissions chez lui. La compagnie se composait ordinairement de Nicolas Moreau, de Victor Dupré, de Flers quelquefois, et de moi, tout jeune homme.

« Dominant l'assemblée, la belle figure de Christ d'un grand artiste plein d'inspiration, de fougue, de sentiment, et parlant aussi bien qu'il peignait, Jules Dupré, l'éminent paysagiste, un des chefs de l'école moderne, avec Théodore Rousseau, Eugène Delacroix, Diaz, Paul Huet, etc., la pléiade de 1830 !

« Or, au milieu d'une atmosphère bleutée par la fumée, on causait art, littérature, livres nouveaux et maîtres peintres modernes ou anciens. J'écoutais de mes deux oreilles ces conversations animées et colorées.

« Tout à coup, le silence se faisait, Jules Dupré, monté au plus haut diapason, s'animait à la description d'une œuvre d'art ou à la défense d'un rival... et quelle chaleur de diction ! quelle persuasion il apportait ! Je n'ai jamais connu un homme plus artiste et plus amoureux de son art ; avec cela, de grands yeux bleus expressifs et doux, de longs cheveux blonds encadrant une tête pâle, un peu maigre, nerveuse, se reliant à une barbe souple et abondante : tel était à cette époque Jules Dupré.

« Pour vous donner une idée de la sensibilité excessive de cette nature privilégiée, enthousiaste, énergique ou rêveuse, je vous citerai un fait dont j'ai été témoin.

« Nous avions coutume de nous en revenir tous les deux le soir, de chez Prieur ; nous avions à traverser le pont de l'Isle-Adam sur

l'Oise. Ce soir-là, nous revenions vite, car le tonnerre avait des fracas épouvantables, et un orage terrible s'annonçait. Néanmoins, arrivés sur le pont, nous nous arrêtâmes pour contempler l'état vraiment extraordinaire du ciel. Des nuages immenses s'avançaient avec une vitesse prodigieuse, poussés par des courants opposés, et se brisaient tout à coup, dispersés et fracassés, les éclairs se succédaient sans discontinuité, et le tonnerre tombait à chaque instant; le ciel sillonné de brisées lumineuses : quelle tourmente ! Tantôt le ciel rouge sang se décolorait, et subitement, sans transition, passait au blanc pur et brillant; l'eau reflétait cette intensité de lumière qui aussitôt s'assombrissait, et la décoration changeait. Par moments, le ciel avait des colorations d'un vert intense, fantastique, sinistre, brusquement il s'illuminait de teintes orangées, et tout cela avec une vitesse telle qu'en tournant un instant la tête d'un côté, on perdait un effet instantané de l'autre. Pas une goutte d'eau pendant cet indescriptible chaos céleste, et, chose que nous remarquâmes, les oiseaux chantaient à

tue-tête. Minuit sonnait, nous étions certainement, Jules Dupré et moi, les deux seuls mortels contemplant ces merveilleux tableaux.

« Dupré, ému, me prenait nerveusement le bras quand je manquais un effet, occupé que j'étais à regarder un point opposé. « Vous n'avez pas vu, disait-il ; que c'est beau, que c'est beau ! » Je le regardai dans cette minute où le ciel était d'argent ; sa belle tête était convulsée, il pleurait...

« De grosses gouttes de pluie commencèrent à tomber ; force nous fut de partir en hâte !... Il y avait une grande heure que nous étions sur le pont de l'Isle-Adam. Je n'oublierai jamais cette heure passée la nuit, et quelle nuit ! avec Jules Dupré, en pleine nature tourmentée, sur un pont qui tremblait ; je n'oublierai jamais les larmes que j'ai vues sur la face du grand artiste...

« M. Jules Claretie, dans son volume, *l'Art et les artistes contemporains*, a bien voulu citer ce passage de moi relatif à Jules Dupré, et il continue : « Larmes admirables, larmes de véritable grand artiste pleurant devant cette nature

qu'il domine, mais dont parfois la sublimité semble le vaincre, défier son génie ; larmes de créateur puissant que tout émeut de ce qui est superbe, les beaux vers, les ciels orageux ou printaniers, les pensées profondes, la musique, la musique surtout, qui le charme et avec laquelle il se mesure, songeant, lorsqu'il fait un paysage, à quelque symphonie de Beethoven, un beau tableau devant être une symphonie pour l'œil, comme une belle musique est une symphonie pour l'oreille. »

« Je vous ai parlé de la chaleur d'âme que mettait Dupré à la défense d'un artiste rival : je tiens à préciser le fait. Ce soir-là on avait causé peinture, des anciens et des modernes ; chacun lançait son nom préféré, et tous les grands noms de l'art avaient défilé, Corrège et Véronèse, Rembrandt et Ribera, Ruysdaël, Hobbéma, Paul Potter, Claude Lorrain, et Rubens et Géricault. En général, la note dominante était en faveur des maîtres de la couleur, de la vie, de la fougue superbe ou de l'exquise délicatesse de sentiment, des génies naïfs comme Ruysdaël et Paul Potter.

« Jules Dupré, je m'en souviens, prononçait le nom de Claude Lorrain sur un ton particulier, traînant la voix d'une façon mystérieuse où l'on sentait l'excessive admiration.

« Géricault avait aussi l'avantage de cette prononciation spéciale aux élus de son cœur. Pour Rembrandt, il avait une intonation énergique et lourde empreinte de vénération.

« Comme il baissait la voix pour ses préférés, retenait son souffle pour mieux faire vibrer les syllabes du nom ! On eût dit qu'il avait peur de les briser rien qu'en y touchant.

« On était arrivé aux contemporains, et Prieur, admirateur passionné de Dupré, avait prononcé légèrement le nom de Théodore Rousseau. « Après tout, exclama-t-il, Rousseau est surfait, et je ne le trouve pas si... » mais il ne put achever, car Jules Dupré, étendant la main : « Oh ! tout beau, Prieur, dit-il ; n'acca-« blez pas Rousseau » ; et s'échauffant alors : « Rousseau est le premier paysagiste actuel, « touchez-y avec discrétion ; » et sur un ton austère il fit de Rousseau le plus bel éloge que jamais peintre fit d'un autre peintre ; s'éten-

dant sur les beautés, analysant avec générosité les faiblesses, et finissant, je me le rappelle encore, par quelque chose d'analogue à ceci :
« J'ai été lié intimement avec Rousseau, nous
« avons beaucoup travaillé et voyagé ensemble ;
« je le connais bien homme et peintre ; et si je
« suis fâché avec lui pour certaines circonstances,
« cela ne me fait pas oublier son immense
« talent ; Rousseau est un maître ! »

« Jules Dupré est un travailleur infatigable ; c'est un piocheur enthousiaste, peignant d'abondance, avec un grand sentiment passionnel ; quand il est en verve, il se bat littéralement avec sa toile ; procédant largement, fougueusement, avec une sûreté de touche surprenante ; il ne s'inquiète guère alors de celui qui peut se trouver dans l'atelier, il ne le voit certainement pas. Il aime à être seul, et il est bien difficile de l'entraîner au dehors pour une promenade de plaisir.

« Il me souvient qu'une fois plusieurs de la société isle-adamoise voulurent organiser une partie de forêt. « Mais il faut décider Jules ! » comme disait ce bon Prieur. Nous côtoyions

l'Oise en cherchant un plan bien traître pour l'attirer dans notre guet-apens, quand soudain nous aperçûmes un homme accroupi sur la berge et barbotant dans l'eau... c'était lui !

« Il s'agissait alors de monter doucement sur les gazons, évitant les pierres dénonciatrices, et de l'aborder tout à coup, pendant qu'un de nous, et ce fut Prieur, irait droit à la porte de son jardin, pour l'empêcher de rentrer. Ce coup monté réussit, on parlementa longtemps. Jules ne pouvait pas ; il avait quelque chose en train, il avait préparé ceci et cela. Prieur fut éloquent, Moreau appuya, Victor Dupré aussi, Flers insinua un : « Voyons, Jules, tu peux bien pour aujourd'hui... » Bref, Dupré dit oui. Mais il fallait, disait-il, changer de paletot, de souliers ; un froid saisit la bande, on le devinait. Le laisser rentrer seul était impossible, on l'accompagna chez lui, il ne put s'échapper ; nous restâmes maîtres du maître.

« Oh ! la belle et splendide journée et quelle admirable promenade en forêt !

« Depuis longtemps déjà nous marchions ; il faisait fort chaud, les gourdes étaient épuisées

et chacun aspirait au repos. Prieur, qui menait la tête de la caravane, ne s'arrêtait cependant pas, et clignant de l'œil, prenait un air finaud et entendu qui après tout donnait confiance, et l'on allait... Le gros Victor, dont la marche était difficile, geignait et suait à grosses gouttes ; Prieur enfin s'arrêta, puis, pour s'annoncer sans doute, prit son cor, qu'il portait en sautoir, s'affermit sur les jambes, chercha le vent, et soudain le silence de la forêt de l'Isle-Adam fut troublé par la sonorité d'un hallali triomphal.

« Nous étions arrivés près d'une habitation rustique, chez un garde forestier, nommé Prache, l'ami des artistes, qui très souvent s'installaient sous les pommiers, dans la grande cour, avec un puits pittoresque au milieu, et non loin des niches à chiens, pour peindre des études variées parmi les canards, les dindons et les poules familières.

« C'était aussi le rendez-vous habituel des chasseurs et des excursionnistes des environs.

« Nous nous attablâmes joyeusement au milieu de la cour ombragée et nous nous préparâmes aussitôt à faire raison à quelques bou-

teilles de clairet déjà apportées par la servante, avec une miche de pain bis et du fromage jaune mettant une jolie note sur la nappe blanche.

« Lorsque l'on se fut suffisamment reposé et rafraîchi, Prieur entonna de nouveau un retentissant chant du départ, et la société se remit en marche pour revenir allègrement par les hauteurs et redescendre à l'Isle-Adam.

« On allait par groupes échelonnés ; Moreau riait bruyamment ainsi que le jovial dentiste Pernet, et ils se faisaient une pinte de bon sang à en juger par le bruit insolite, sorte de hennissement, que faisait le nez de Moreau qui, planté ferme sur son épaisse moustache, sonnait des fanfares continues. Ce Nicolas Moreau, dont j'ai déjà parlé à propos d'Étampes, avait du reste des talents de société très réjouissants ; ainsi il imitait à s'y méprendre le cheval et l'âne comme aussi les jappements d'un chien blessé à la chasse à courre, ou fouaillé par un « piqueux » et hurlant de douleur. On entendait distinctement parmi les cris le sifflement de la lanière du fouet cinglant les reins de la pauvre bête.

« Cependant, là n'était pas encore son triomphe, tant il est vrai que, quelque talent que l'on possède, tant que l'on n'a pas donné la note maîtresse spéciale, primant sur le tout, on est encore méconnu. Mais Moreau s'entraînait d'abord, avant de stupéfier ses auditeurs par la délicate faculté qu'il avait d'imiter le cochon ! Que dis-je ? un troupeau de cochons, s'il vous plaît, passant le « matin » dans une « rue de village ».

« C'était inouï de rendu ! on aurait pu en dire le nombre approximativement, on les voyait se heurter, se bousculer pour échapper aux morsures des chiens qui les faisaient se hâter, puis la voix du porcher qui les excitait... Mais, dira-t-on, comment pouvait-il faire comprendre le *matin* ? Je ne sais comment il s'y prenait, mais ce qui est sûr et certain, c'est que l'on en avait la sensation, que ce ne pouvait être que le matin, et non pas à tout autre moment de la journée... Moreau établissait des nuances... C'était extraordinaire !

« Je n'ai connu par la suite que l'habile peintre de chiens O. de Penne qui approchât quelque

peu de Moreau, mais combien encore distancé !
Après cette digression nécessaire, nous rejoignons au plus vite notre caravane.

« Jules Dupré causait avec animation et démontrait à Prieur la loi des valeurs en lançant devant lui, à terre, son mouchoir blanc, lequel, au soleil, avait une intensité de lumière l'emportant de beaucoup sur l'éclat d'un gros nuage lumineux, qui semblait être en demi-teinte. J'écoutais religieusement ces préceptes judicieux, trop oubliés de la nouvelle école, qui n'a pas le temps d'observer sérieusement et met trop de hâte à confectionner en grisaille et tons affadis des paysages anémiques.

« Deux ou trois de notre bande sifflaient aux oiseaux ou chantaient des romances du jour ; le tabac circulait de mains en mains et de pipe en pipe.

« Victor Dupré, lui, ne défumait pas, et son brûle-gueule prenait des tons rembranesques ; il suivait à l'arrière-garde, faisant toutefois bonne contenance, tout en essuyant continuellement son front ruisselant.

« Je marchais devant avec le père Flers, qui

souffrait des dents et interrompait sa conversation avec moi par des « oh ! » douloureux.

« C'était un bien brave homme que Flers ; malin et naïf, il avait des mots à lui ; ainsi, me montrant la vallée, il me dit d'un air ravi : « Que c'est joli ! n'est-ce pas ? Moi, je trouve ça gentil, très gentil. » Et alors, baissant la voix avec une expression impossible à rendre, me montrant Jules Dupré qui venait plus loin : « Il n'aime pas ça, lui ! il lui faut des choses (et son bras décrivit plusieurs cercles) ; mais, moi, j'aime bien ça..... Oh ! aïe ! les dents ! »

« Le soleil disparaissait quand nous rentrâmes en ville.

« Un matin, avec Prieur, nous allâmes chez Dupré ; il était à son atelier, où nous craignions de le déranger ; mais heureusement il nous prévint dans nos excuses, en nous disant de suite : « Ah ! vous arrivez bien ! Voyez donc ça ! » Il nous montrait sur le chevalet une étude assez grande qu'il avait brossée la veille, avec une énergie et une puissance rares ; il y avait eu une rage, et le ciel, roulant de gros nuages blancs aux formes étranges, projetait sur la

campagne de grandes traînées d'ombre et de lumière qui donnaient à ce motif, des plus simples assurément en temps ordinaire, un caractère de grandeur et de poésie immenses.

« Nous ne disions mot, et Dupré, s'y méprenant, crut un instant que nous n'étions pas « empoignés », quand tout au contraire il nous eût été impossible d'exprimer notre admiration.

« Nous finîmes par nous entendre, et je me souviens que, s'adressant à moi, il me dit subitement : « Allons ! jeune homme, dites carrément votre opinion ; n'ayez pas peur, je sais écouter toutes les observations, fussent-elles d'un enfant ; mais vous, qui me paraissez nerveux et aimer la peinture, votre impression me serait utile ! » Et je lui dis « carrément » mon impression, car il m'eût été bien difficile de la dissimuler ; j'étais cloué sur place, je n'ai rien vu d'aussi splendide !

« Nous avions pris nos dispositions, un dimanche matin, pour aller peindre, Nicolas Moreau et moi, des chevaux de halage, si pittoresquement harnachés et surchargés de la limousine

grise rayée de rouge, et que l'on devait nous attacher, sur les bords de l'Oise, à une palissade.

« Moreau, qui comme je l'ai déjà dit plus haut, a fait des études de chevaux dignes de Géricault, influencé qu'il était alors par la fréquentation de Jules Dupré, me donnait d'excellents conseils tout en couvrant sa toile, à quelques pas de moi. Il avait choisi son sujet de face, tandis qu'évitant les difficultés je m'étais contenté simplement du profil, avec la rivière pour fond. Les braves bêtes ne bougeaient pas plus que si elles eussent été en bois, de sorte que je pus les travailler avec conscience et chercher les tons gris pommelé de l'un d'eux, celui justement qui portait tout l'attirail. La cloche de l'église nous avertissant de la fin de la messe et par contre du déjeuner, nous pliâmes bagage et revînmes à l'Isle-Adam.

« A un certain endroit, où à la suite de travaux quelques grosses pierres gisaient éparses dans l'herbe, nous aperçûmes Dupré assis sur l'une d'elles et faisant la pochade d'un bouquet de saules, pleins de sève, profilant sur le ciel

leur délicat feuillage qu'une brise légère agitait doucement ; le retroussis des feuilles miroitait et leur accrochait des accents d'argent.

« Je vous arrête, les animaliers ! dit le maître, quand nous fûmes à portée ; voyons voir un peu ce beau travail ? » Moreau, qui tenait sa grande toile à la main, la lui montra en l'accotant contre une pierre de taille, et Dupré lui en fit les plus vifs éloges, en ajoutant : « Si vous en faites beaucoup comme cela ! je ne suis pas inquiet de vous. » Ce fut mon tour d'exhiber mon ouvrage, qui était piqué au fond de ma boîte : « Allons ! me dit-il, il n'y a pas à dire, débouclez-moi ça ! » et je dus m'exécuter, inquiet, comme l'on pense, de son appréciation. « Eh bien ! ça ira ! il est dommage que vous n'ayez pas poussé davantage les jambes de votre premier cheval ; mais regardez donc, Moreau, la tête et l'amusante couleur des houppettes ; hein ! croyez-vous que ce bougre-là marchera aussi ! »

En rappelant ces souvenirs intimes, il me semble encore voir la belle figure si distinguée, avec ses yeux bleus limpides, de cet artiste

supérieur qui fut avec moi si bienveillant, me traitant par la suite presque en camarade ; alors, fermant les yeux, je rêve du passé.

Je ne revis Jules Dupré que bien plus tard, à Paris, à son atelier de la rue Ampère, et il me souvient d'un jour où Tourgueneff était présent ; c'était presque un géant, et sa chevelure fournie ainsi que son opulente barbe blanche le faisaient ressembler à un dieu scandinave.

« Un ami de Dupré était également dans l'atelier, le peintre Auguste Boulard, qui collabora souvent avec lui à Cayeux, où après la guerre ils se rendaient ensemble. Ils étaient bien faits pour s'entendre, car Boulard est un artiste de valeur et qui n'a pas le renom que devrait lui assurer son talent.

« Aux obsèques de Corot, j'eus encore le bonheur de serrer la main de Jules Dupré, qui m'accueillit avec un élan charmant, me parlant de suite des *Souvenirs* que j'avais publiés sur lui, insérés dans le petit *Manuel d'art* (par Jean Dolent). Il ne revenait pas que j'eusse pu conserver la mémoire de faits passés à un âge

où j'avais assez à faire d'écouter sans me mêler à la conversation.

« Nous rencontrâmes La Rochenoire, à qui il me présenta, lui racontant succinctement ce que j'avais écrit sur lui..... « C'est égal, me dit-il, je n'oublierai pas cela, merci encore, mon cher ami !... » Nous redescendîmes ensemble la grande allée du cimetière, son bras familièrement passé à mon cou. A la suite de malheurs atroces, j'écrivis à Dupré, et j'en reçus une lettre qui m'émeut encore maintenant.

« Pour montrer sa belle âme, je la transcris ici :

« Votre lettre m'a navré, mon cher Besnus; si j'avais la toute-puissance et un gros sac, je vous aurais déjà tranquillisé.

« Malheureusement, le jury ne se réunira maintenant que pour le vote des médailles et pour indiquer les achats ; à cette occasion vous pouvez compter sur moi; je ferai tout mon possible pour qu'il vous soit pris un tableau, et je vous promets bien de vous appuyer de mon mieux auprès de M. de Chennevières.

« Si je réussis, je vous enverrai de suite un mot. J'ai bien regretté, mon cher ami, que vous soyez

venu inutilement frapper à la porte de la rue Ampère, car j'aurais bien voulu voir vos études. Mais j'étais si fatigué par ce jury, que j'avais hâte de retrouver un peu de repos.

« Adieu, mon cher Besnus, ne perdez pas courage et croyez

« A toute mon amitié.

« J. Dupré.

« L'Isle-Adam, 12 avril 1877. »

Avant de terminer ces souvenirs sur ce maître que j'ai tant aimé, il me reste à bien définir le caractère de son talent et l'influence considérable qu'il eut sur la génération qui, peu de temps après les premiers succès de Jules Dupré en 1834, s'inspira de ses tendances, s'enthousiasma des audaces de ce novateur de vingt-trois ans. Il est évident toutefois que ce n'est qu'après son voyage en Angleterre, vers 1831, qu'il se transforma, élargit sa manière et fit parler la nature, but suprême de son ambition. La question de l'exécution, quoique capitale pourtant, ne lui suffit plus et il veut exprimer alors dans un paysage, en outre d'une vérité absolue poursuivie avec opiniâ-

treté, en quelque sorte l'âme des choses. Au Salon de 1835, il avait conquis les esprits d'élite par l'envoi de deux chefs-d'œuvre, l'un, une *Vue prise à Southampton*, si magistrale, qui résume l'idée que l'on se fait du climat anglais, avec son humidité constante et ses ciels nuageux tout chargés de pluie ; l'autre, un *Pacage dans le Limousin*, peinture énergique, d'une surabondance extraordinaire de sève et d'une allure grandiose qui émeut. Jules Dupré, dans ces pages, est en même temps qu'un peintre, maître de sa palette, un penseur et un poète qui y a mis beaucoup de son cœur.

Il se groupa alors autour de lui de jeunes peintres, où parmi eux se trouvait celui qui devait à son tour, après bien des déboires, mériter le titre de maître, Th. Rousseau. Mais Rousseau disait lui-même, et il est bon qu'on le sache, que jamais peut-être il n'eût compris la nature sans Jules Dupré, qui l'initia à ses éloquentes impressions. « C'est Dupré qui m'a appris à peindre la synthèse ! » concluait-il.

Pendant la guerre de 1870, Jules Dupré, forcé de quitter l'Isle-Adam, se réfugia à

Cayeux, au bord de la mer, et sut exprimer avec une émotion inouïe les grands spectacles qui tour à tour vous charment et vous étreignent.

Il est des œuvres de cette époque qui font songer à Rembrandt, notamment le *Clair de lune,* d'une intensité d'impression si vraiment sublime et qui parut à l'Exposition nationale de 1883.

En résumé, Jules Dupré représente, dans l'École française moderne, l'artiste génial, à l'idéal élevé, sensible jusqu'à la souffrance et dont l'âme inquiète et agitée se réfléchit dans ses œuvres robustes, qui font penser plus encore qu'elles ne captivent.

Le paysage est peut-être plus difficile à juger que les autres genres, tant la diversité est grande comme impression et procédés. Que d'originalités différentes! On peut, nous le croyons, avoir des préférences pour tel maître, au détriment de tel autre, mais qui oserait prononcer une condamnation absolue du système de celui-ci ou de celui-là?

Prenons pour exemple Jules Dupré et Corot,

deux antithèses ! On ne peut vraiment être plus dissemblables sur la façon d'exprimer son sentiment et traduire l'impression reçue en présence de la nature. Nierez-vous l'un, accorderez-vous tout à l'autre ? Non certes, car ils s'adressent chacun à des organisations différentes. L'un, Dupré, ne voit la nature que sous des aspects colorés et puissants ; l'autre, le père Corot, ne recherche que les effets indécis, à peine indiqués, brumeux, facilement mélancoliques. Aussi, comme leur manière est bien en rapport avec leurs principes. Le premier peint ferme, d'une touche onctueuse, empâtée, ne trouvant jamais assez de lumière et de vigueur ; l'autre, ne s'inquiétant que de l'impression intime, du côté rêveur et poétique. Jules Dupré voudrait tout dire et Corot laisse tout à deviner.

De ces deux personnalités si tranchées découle l'École paysagiste actuelle, modifiée par des maîtres, comme Rousseau, Paul Huet, Diaz, Daubigny, Français et Troyon entre autres, car Courbet ne vint que plus tard. De fait, c'est Jules Dupré qui, le premier,

ouvrit la voie où tant d'autres s'élancèrent, et s'il eut des rivaux, on peut affirmer qu'il se tint toujours en tête de la phalange avec une originalité et une puissance que l'on ne peut contester, malgré les caprices de la mode qui délaisse les uns pour exalter les autres, avec une partialité souvent trop évidente.

Jules Dupré est représenté au Luxembourg par deux toiles capitales, dont l'une surtout, *le Matin*, où sous les saules des biches viennent boire, est un véritable chef-d'œuvre. Tout s'y trouve, en effet, aspect poétique, silencieux, exécution plantureuse, ordonnance d'un grand style, avec la magistrale silhouette d'un chêne au dessin rigide et puissant qui domine la composition. Ces deux toiles faisaient partie de la décoration de l'hôtel Demidoff. Jules Dupré travailla sans relâche jusqu'à sa mort, qui survint le 6 octobre 1889.

Au moment où j'écris ces lignes, j'apprends la date de l'inauguration du monument qui sera érigé à l'Isle-Adam par les amis et admirateurs de Jules Dupré.

Ce jour-là, tous ceux qui ont le culte ardent

de l'art seront présents, pour évoquer devant le buste de l'illustre chef de l'école paysagiste française, les souvenirs des luttes passées pour abattre les arbres académiques, et, pour ceux qui eurent le bonheur de le connaître, se remémorer les accents autorisés et entraînants de cette noble intelligence [1].

[1] L'inauguration qui devait avoir lieu le 1ᵉʳ juillet a été remise à une date ultérieure, à cause des obsèques nationales du Président de la République Carnot, assassiné par l'Italien anarchiste Caserio. Français sera le président de cette cérémonie artistique.

CHAPITRE VIII

EXCURSION EN ANGLETERRE

A M. Georges Lafenestre.

Avant de me rendre à Fontainebleau, après les quelques bons mois passés à l'Isle-Adam, je profitai d'une occasion qui se présenta inopinément pour aller faire une rapide excursion en Angleterre.

J'avais hâte et ne me sentais pas de joie de pouvoir enfin contempler chez eux les Gainsborough, les Constable et Turner le visionnaire, l'amant transi du soleil, et John Crome, dit Old Crome ou le vieux, un des plus beaux peintres que je connaisse.

Crome, un peu plus âgé que Constable, dut exercer sur lui une grande influence, et par un enchaînement de circonstances peut-être est-il le véritable aïeul de l'École française paysagiste.

J'avais pour compagnon de voyage un de mes amis, Alexis Mathonat, élève de Thomas Couture, qui par la suite perdit la vue et disparut sans presque laisser trace de son facile talent; sauf quelques portraits de femmes délicieux, dans le sentiment de son maître, dispersés chez d'anciens camarades, et quelques esquisses d'une jolie couleur attribuées à des noms plus connus, Mathonat a sombré, comme tant d'autres, hélas !

Nous logions près de Hyde-Park, et chaque matin allions y faire un tour, faisant hâtivement une pochade sur un bout de toile fixé au fond de notre boîte que nous tenions sur nos genoux. Mais un dimanche, par une matinée radieuse, je scandalisai fort nos voisins d'outre-Manche en venant bravement dresser mon chevalet au milieu d'une allée, dans l'intention de faire une grande étude; mais je ne pus continuer, car un policeman me pria, poliment du reste, d'avoir à déguerpir.

Nous partîmes à Greenwich, où je pus me rattraper à une heure où beaucoup de *ladies* sommeillaient encore ; installé dans un parc

délicieux où coule, sinueuse, une petite rivière, au milieu d'humides gazons, je travaillai sans désemparer jusqu'à l'heure du déjeuner. J'eus bientôt un cercle de curieux autour de moi, duquel émergeaient, comme des coquelicots dans les avoines, des soldats longs et minces en petite veste rouge, avec la petite casquette à jugulaire lâche et tombant sur le menton, tenant tous à la main une courte badine.

A quelques pas en arrière caracolaient des sporstmen et des amazones suivis à la course par de sveltes lévriers.

J'avais comme fond, dans la brume, et s'indiquant en silhouette bleue, les maisons de Greenwich avec un ciel gris à éclaircies argentées sur qui se détachaient des pins élégants se mirant dans l'eau des premiers plans.

J'avais conservé cette étude à laquelle je travaillai plusieurs jours de suite, et j'eus l'idée, en 1864, d'en faire un assez grand tableau qui figura au Salon, et dont Edmond About parla avec grand éloge ; il fut acquis par le docteur Tripier, l'éminent spécialiste électricien.

Avec mon ami Mathonat, nous allâmes jus-

qu'à Southampton, port des plus importants de l'Angleterre, et je me rappelle qu'étant arrivés un dimanche matin et n'ayant pu arrêter une chambre avant la fin de l'office religieux, nous sortîmes de la ville, puis ayant gagné la campagne, nous nous étendîmes sur l'herbe et sur le dos, regardant au loin les mâtures des grands navires.

Enfin, nous pûmes rentrer à Southampton et nous installer; après quoi, nous allâmes rendre une visite dans une maison particulière où Mathonat avait des références, et où nous fûmes reçus de la façon la plus cordiale par M. Speeck, sa femme et ses deux jeunes filles, dont l'une, miss Lucy, était bien la plus ravissante créature que l'on pût imaginer. Elle réalisait complètement le type d'un portrait de sir Thomas Lawrence, avec sa chevelure noire et abondante et ses grands yeux bleus ombrés par de longs cils; de moyenne grandeur, élégante dans sa toilette sombre, relevant la blancheur de son teint, son apparition tenait du rêve.

Après une légère collation, M. Speeck nous fit les honneurs de ses appartements attenant

à une moyenne galerie vitrée, où une cinquantaine de toiles étaient exposées.

La plupart étaient de l'école flamande ou hollandaise et les autres de l'école anglaise. Les peintres français brillaient par leur absence, sauf un seul tableau, exquis, par exemple, par Jean-Baptiste Le Prince, et dont le sujet était une scène familière en Russie avec une mère allaitant son enfant. Des Téniers, des deux Ostade, Isaac et Adrien, il y avait de fort bons spécimens ainsi que de Metzu qui était représenté par une *Dispute de femmes dans un intérieur*, avec un chien aboyant à outrance.

Un petit Karel Du Jardin, ravissant, *Scène champêtre*, une *Scène de cabaret* de Jean Le Duc, superbe de couleur et d'entrain ; mais c'était encore parmi tous, de qualités relatives, un superbe *Paysage* de Philippe Koninck qui l'emportait.

Il serait bien difficile d'expliquer ce qui en faisait la beauté, car le motif n'avait rien de pittoresque ni d'intéressant par lui-même ; c'était une vue d'ensemble, où l'œil se promenait jusqu'aux confins de l'horizon à l'infini, s'ar-

rêtant sur une éclaircie de soleil illuminant des terrains, une rivière qui zigzague en se perlant derrière un monticule qu'un gros nuage assombrissait; une maisonnette perdue, un bouquet d'arbres frémissant sous le vent; puis, au premier plan, de l'eau réfléchissant le ciel mouvementé : voilà tout ! et c'était un merveilleux chef-d'œuvre.

Philippe Koninck est encore de ces peintres malheureux que la cupidité des marchands de tableaux a débaptisés au profit de Rembrandt, et souvent même les amateurs confondent de bonne foi l'élève et le maître.

Puis c'étaient les Anglais qui rivalisaient avec les Hollandais, et, sans vouloir les citer tous, je mentionnerai d'après mes notes un portrait d'homme puissamment peint par David Wilkie, l'auteur des *Politiques de village*, aux physionomies si expressives, mais dont nous ignorons en France le mérite, que, lors de son voyage en Angleterre, Géricault signalait en 1821 à Horace Vernet dans une lettre conservée aux Archives de l'art français, publiée par Th. de Chennevières.

J'ai vu l'an dernier, 1892, au musée de Lille, également un portrait d'homme de la même qualité, peint dans une pâte grasse et facile, qui dérouterait bien des gens ne connaissant de Wilkie que ses intérieurs finement compris à la flamande, en quelque sorte des sous-Ostade. Après ce curieux maître, une pochade lumineuse par Turner, qui ne représentait rien que de la lumière, et encore de la lumière, où le sujet disparaissait, car avec cet artiste bizarre, inégal, alternativement sublime ou fou, il n'y a à s'étonner de rien ! Quoi encore ? une esquisse enlevée de verve, *Cavalier vêtu de rouge* galopant sur une route près de l'entrée d'un village, par George Morland ; une *Tête de femme* blonde, bien belle, par John Opie ; mais j'ai réservé pour la fin une véritable surprise ; un grand *paysage* signé Old Crome, toile capitale et merveilleuse.

J'ai parlé de ce chef-d'œuvre dans la conférence que je fis au musée du Louvre, le 16 janvier 1883, sur *les origines du paysage et ses diverses transformations*, en appelant l'attention de l'administration sur cet artiste éminent,

peu connu encore chez nous et que l'on peut classer au niveau et peut-être au-dessus de John Constable. C'était du reste l'avis de Th. Thoré, qui lui a consacré une notice dans l'histoire des peintres de l'École anglaise et avec qui j'ai causé jadis de John Crome ou Crome le vieux.

« Sur dix amateurs anglais, écrivait le *Times* (lors de l'exhibition internationale en 1859), plusieurs ne savent pas que l'Angleterre possède en John Crome un artiste qui allie la puissance de Hobbéma à celle de Cuyp. »

C'est un maître hors ligne dans l'École anglaise, dit W. Burger. Le nouveau musée de Kensington possède deux paysages de Old Crome, une *Lisière de forêt* et un *Clair de lune*, deux chefs-d'œuvre.

Pour le tableau que j'ai vu chez M. Speeck, il représentait une lande de bruyères roses vivement éclairées, rayées d'ombres bleuâtres, où des biches se reposaient. Plus loin, un cerf découpant sa ramure sur un ciel brillant, bouleversé, splendide ; des chênes s'étageaient jusqu'à l'horizon.

C'était admirable d'impression, de couleur et d'exubérance de facture; l'œuvre, enfin, d'un très grand artiste.

Old Crome ou le vieux était né en 1769 et mourut en 1821. En comparant les dates, on arrive à penser que Constable, qui, en 1824, envoyait à Paris trois œuvres capitales, avait dû certainement le connaître, vivant tous deux à Londres. On peut donc compter Old Crome parmi les précurseurs de l'école française moderne.

L'école anglaise est peu connue, malgré son importance et le rôle qu'elle a joué, ce qu'il faut surtout attribuer à la rareté des œuvres qui traversent la Manche, jaloux comme le sont les Anglais de leurs gloires, ce que je suis bien loin en principe de désapprouver. Mais peut-être y a-t-il excès d'égoïsme de leur part à nous priver de la vue des belles toiles de leurs maîtres, en dénigrant comme ils le font celles de leurs voisins; mais ici nous touchons à une grosse question psychologique, l'orgueil britannique étant tellement considérable qu'il dépasse la mesure ordinaire.

Quoi qu'il en soit, ils sont punis par où ils pèchent ; leur école, qui, sans être nombreuse en maîtres de premier ordre, compte d'éclatantes illustrations, n'a pas la notoriété qu'elle est en droit d'avoir ; si, après tout, les Anglais se suffisent à eux-mêmes, cela les regarde assurément.

Avant de quitter Londres, j'allai avec Mathonat revoir à la National Gallery les Constable et les Gainsborough, Josua Reynolds, John Hopner, un beau peintre, et Turner, coloriste de grande envergure, qui voulut mettre tant de soleil dans ses paysages remplis d'idéal, qu'il s'éblouit lui-même et devint presque fou ! L'intensité de la lumière l'avait tué !

CHAPITRE IX

SAINT-MARCEL

A Léonce Bénédite.

Dans un article intitulé[1] : *Murger à Marlotte*, publié dernièrement dans une revue (*le Semeur*), je citais le nom de Saint-Marcel.

Au moment où ce nom, encore presque inconnu, sauf de quelques rares privilégiés, va enfin être représenté au musée du Luxembourg, j'ai pensé qu'il serait non seulement intéressant, mais fort utile même, de faire connaître au public qui l'ignore l'homme et l'artiste. Ce sera en quelque sorte une dette que je paierai, en souvenir de nos bons entretiens, à ce maître paysagiste et animalier.

[1] Voir *le Semeur*. Strauss, administration, 5, rue du Croissant, nos du 10 et 25 octobre 1893. Charles Fuster, directeur.

Edme Saint-Marcel vivait à Fontainebleau, et heureux d'être à proximité de sa splendide forêt, il résista à tous les entraînements de venir habiter Paris, où sûrement son nom eût vite acquis une notoriété qui, par la suite, se serait consolidée.

Mais que voulez-vous? l'homme était un timide, un nerveux, toujours inquiet, ennemi du tapage de la grande ville, et lui préférant de beaucoup le majestueux silence des bois.

Il était né à Paris en 1819, et tout jeune connut Eugène Delacroix, dont il devint l'élève et qu'il n'appelait jamais que « Monsieur » Delacroix, par respect pour le génie du maître.

Saint-Marcel fut longtemps à trouver la voie qui devra lui assurer dans l'avenir une célébrité incontestable.

Après avoir fait de la figure où il se montra trop fidèle imitateur de son maître, il s'adonna au paysage, et la forêt de Fontainebleau fut son champ d'exploitation. Comme son prédécesseur trop oublié, Lazare Bruandet, qui vivait constamment sous bois, tellement que le

roi Louis XVI disait, au retour d'une chasse, n'avoir rencontré que des sangliers et... Bruandet ! Saint-Marcel, lui, du matin au coucher du soleil, en parcourait les solitudes en toute saison, dessinant avec un scrupule inouï la structure vigoureuse des chênes et les élégances des bouleaux poussant rageusement parmi les roches bouleversées de la Gorge-aux-Loups et du désert de Franchart, et ne rentrait à la nuit que son carton rempli de documents. Il peignit également tous les sites connus de cette forêt si variée de motifs, et qui, de Marlotte à Barbizon, affecte un caractère si différent.

Certes il exécuta ainsi de superbes études bien personnelles assurément, quelques toiles maîtresses, égales ou peu s'en fallait à celles de ses émules célèbres, J. Dupré, Rousseau, Diaz, etc., mais qui ne devaient pas attirer sur lui particulièrement l'attention. Seuls, Decamps et Godefroy Jadin le devinèrent et se l'attachèrent, le premier, pour l'aider dans la préparation de ses tableaux qu'il cuisinait ensuite à sa guise; l'autre, Jadin, le grand animalier officiel, pour peindre les fonds sur lesquels s'enlevaient en

taches si rutilantes les chiens de meute de ses chasses à courre.

Il y a telle toile capitale, un *Rendez-vous de chasse à la croix de Saint-Hérem*, où Saint-Marcel a peint d'une façon magistrale les hautes futaies de hêtre, si habilement sacrifiées néanmoins aux exigences du sujet principal, que de la collaboration de ces deux maîtres résulta un véritable chef-d'œuvre.

Mais, figures ou paysages, intérieurs de cours pittoresques et bords de rivières ne devaient pas « accrocher » son nom, et, bien qu'il eût fait nombre de dessins d'animaux domestiques, ânes, chevaux, bœufs et chèvres, il ne soupçonnait pas encore que là était le but qu'il devait poursuivre ; ce n'était pour lui alors qu'un passe-temps, en quelque sorte un repos, jusqu'au jour où il eut occasion, lors d'une foire à Montereau; je crois, de faire une étude de lion, et dès cet instant il marcha dans le sentier qui devait le mener à la célébrité ; il avait déjà près de cinquante ans.

C'est ici en effet qu'il convient d'analyser le talent si nuancé et supérieur de Saint-Marcel.

Il existe de lui nombre de dessins à la plume, généralement de lions et de tigres, qui sont trop visiblement imités de Delacroix, aussi bien dans le caractère des animaux que dans la façon même de hacher ses traits comme l'illustre maître; son originalité à lui, Saint-Marcel, ne se dégageait pas encore; mais patience ! cela ne devait pas tarder !

Profitant de toutes les occasions qui se présentaient de faire des croquis de fauves dans les fêtes foraines ainsi qu'au Jardin des plantes de Paris, en 1870, il enrichit ses cartons de superbes dessins absolument personnels, sans plus rien des réminiscences de Delacroix, sans aucune attache avec ses devanciers, des Saint-Marcel, enfin ! des merveilles ! M. Léon Bonnat, avec qui je m'entretenais un jour, et quel jour ! les obsèques du président Carnot, me disait qu'il n'avait jamais connu l'homme, mais qu'il savait son grand talent. « Vous avez, m'a-t-on dit, monsieur Bonnat, une quinzaine de ses dessins ? — On vous a trompé, me répondit-il spirituellement, j'en possède une trentaine ! dont plusieurs sont des chefs-d'œuvre ! »

En effet, ce n'est pas seulement avec une science profonde de la structure anatomique de ses bêtes, qu'il les crayonne à grands traits, mais encore avec une rare conscience il en poursuit la recherche du caractère spécial, il scrute en quelque sorte leurs intentions, leurs désirs, leurs inquiétudes, et, à l'exemple du grand sculpteur Barye, avec qui il a des affinités évidentes, Saint-Marcel imprime à chacune d'elles le cachet de sa race, et par leur allure particulière en écrit l'âge et l'instinct.

En traçant ces lignes, j'ai là, sous les yeux, un lion étendu de son long et dormant (d'un œil) qui passionne tous les artistes; ainsi qu'un loup, dont, avec une conscience on pourrait dire vertueuse, il y a consigné d'une fine écriture la nationalité : *loup commun de France* (poil d'hiver). C'est un dessin à deux tons, crayon noir sur lavis fauve, dont les accents et les teintes combinées font merveille.

Mon ami Delalande possède de Saint-Marcel deux panthères, où l'intensité des appétits féroces est extraordinaire. En un mot, on ne peut mieux exprimer ce que je pense de Saint-

Marcel qu'en disant de lui : « C'est le Barye des dessinateurs. »

Pourquoi donc son nom est-il encore si peu répandu ? Mais nous avons confiance en l'avenir qui se chargera, nous n'en doutons pas, de réparer les injustices des contemporains.

D'autres, et son maître Delacroix lui-même, ont fait des animaux féroces, mais, j'ose le dire, aucun ne le dépasse. Saint-Marcel les résume tous, car ses animaux, tout en ayant du caractère, « restent nature ». Que l'on est loin avec Saint-Marcel des lions classiques souriant doucement, une patte sur la boule obligée, et même des lions superbes, mais conventionnels, avouons-le, des Snyders et de Rubens lui-même.

Eugène Delacroix, en homme de génie, met sa griffe léonine à tout ce qu'il touche, et par sa couleur superbe ainsi que par l'énergie des mouvements, fait passer condamnation sur ce qu'il pourrait y avoir de défectueux dans le dessin de ses animaux, et les imitations qu'en a faites son élève Andrieu montrent combien il restait à faire pour concilier l'art avec la vérité. Saint-Marcel, nous l'avons dit, fit aussi

des pastiches du maître, mais heureusement il s'en dégagea vite, et, en étudiant la nature de plus près, se créa une originalité.

Pour commencer la résurrection artistique de Saint-Marcel, j'ai fait don au musée du Luxembourg d'un dessin aquarellé représentant un *lion accroupi et mangeant sa proie;* et j'espère bien que mon exemple sera suivi, car il est bien regrettable que ses cartons de dessins aient été pillés et dispersés, sans quoi une exposition de ses œuvres eût dessillé les yeux de ceux qui l'ignoraient, ne le connaissaient guère ou ne le connaissaient pas. Encore n'ai-je pas parlé de ses superbes eaux-fortes, intérieurs de forêt, cette fois, qu'un graveur éminent et qui s'y connaît bien, Bracquemond, déclare admirables! Il en a du reste fait don de deux épreuves à l'intelligent directeur du musée du Luxembourg, M. Léonce Bénédite.

Il est seulement à regretter que Saint-Marcel en ait si peu fait.

Ses dessins forestiers sont aussi beaux que des Rousseau ou des Dupré, et du reste, ce qui est à signaler, ils sont actuellement démarqués

par la cupidité des marchands, et grossièrement marqués d'un **TH. R.** ou d'un **J. D.**, selon qu'ils sont délicatement croqués ou largement crayonnés et mis à l'effet.

J'aurais encore beaucoup à dire sur le monde des oiseaux carnassiers, qu'il a compris mieux que personne, nous ne craignons pas de l'avancer, et avec qui il est impossible alors de le comparer, tant sa façon de faire est unique et bien à lui.

A côté des lions, tigres, jaguars, panthères, loups et chacals qui ont été portraiturés incidemment par d'autres, rien n'est comparable à ses vautours, aigles et gypaètes, et dans ce genre seul il n'a pas de rival. Je regarde en ce moment un condor au repos et inquiet, qui est dessiné de main de maître, et peut être mis en parallèle avec les plus beaux morceaux du peintre hollandais Melchior Honde-Kotter, qui du reste ne se servait comme un épouvantail des aigles et vautours que pour avoir l'occasion de peindre des basses-cours où la gent craintive des canards et des poules formait le sujet principal.

Je m'arrête ici, heureux si par ces lignes je puis apporter une pierre, si petite soit-elle, pour l'édification d'un monument à la mémoire de ce maître paysagiste et animalier.

Saint-Marcel, méconnu, affligé et à bout de ressources, se brûla la cervelle en 1890, à Fontainebleau, où on le trouva un matin assis à son chevalet, devant une toile inachevée. Triste fin pour un artiste de cette valeur !

CHAPITRE X

KARL BODMER

A M. François Coppée.

Après Saint-Marcel, le peintre ordinaire des carnassiers et des grands oiseaux de proie, le nom de Karl Bodmer s'impose, car il est en vérité de la même famille. Seulement, son talent s'exerçait de préférence à reproduire les mœurs des hôtes silencieux de la forêt et des marécages, servi en cela par un rare esprit d'observation. On peut se fier à lui, par exemple, quand il vous fait assister aux ébats de jeunes renardeaux, joyeux du retour de leur mère pourvoyeuse, ou bien lorsqu'il vous initie à un conseil de famille tenu sous la ramée par des cerfs ou des chevreuils. Soyez certain qu'il les a surpris un beau jour délibérant dans la solitude sur les meilleurs moyens de tromper

la vigilance des féroces chasseurs ; s'il s'agit d'une buse en chasse, ou de sangliers saccageant un champ cultivé, Karl Bodmer était là, caché, le crayon à la main, dessinant avec scrupule la physionomie générale de cette rencontre imprévue.

Dessinateur habile et scrupuleux, sachant comme personne la structure particulière de ses animaux, il compose ainsi des scènes entrevues furtivement et qui, fixées en quelques indications sommaires, lui suffisent pour l'exécution de l'œuvre. C'est un maître forestier, et n'ayez crainte ! il ne fera pas d'impair en plaçant telle scène là où elle n'aurait pas sa raison d'être et serait improbable, appropriant au contraire, avec une merveilleuse sagacité, le sujet au milieu rationnel où il doit exister, de façon à satisfaire non seulement les artistes, mais aussi à provoquer l'admiration des gardes forestiers et des chasseurs.

Avec cela, autant poète que peintre, il a le sentiment des solitudes forestières, et en exprime en quelque sorte l'impressionnant silence.

Il y a eu longtemps, au Luxembourg, un intérieur de forêt, en hiver, où sous de grands chênes se prélassait une famille de biches, parmi les genévriers qui mettaient une note sombre sur l'épais tapis des feuilles roussies. Ce tableau austère et d'un caractère inoubliable a disparu du musée. Où se trouve-t-il, maintenant que l'artiste lui-même n'est plus?

Il faut vraiment être fermé à toutes les intimes émotions, ignorant des choses rustiques, pour ne pas ressentir le charme pénétrant qui se dégage de la majesté des grands bois ou de l'enchantement des ruisseaux jaseurs et mystérieux, gazouillant doucement parmi les plantes aquatiques ; il faut ne pas comprendre ni aimer la nature pour rester insensible aux tableaux multiples, variés à l'infini, qu'elle nous offre. Karl Bodmer, lui, en avait le culte, et dans ses moindres compositions il a mis une part de son émotion, disséminant son grand talent dans des illustrations, obsédé qu'il était par les préoccupations matérielles de l'existence.

Que de chefs-d'œuvre il a ainsi semés, épar-

pillés, par l'eau-forte, la photogravure et divers procédés, pour des publications spéciales d'ouvrages de vénerie, et où défilent successivement cerfs en rut, au combat, ou bramant l'appel entendu des biches, puis aussi les loups en chasse, les sangliers se vautrant dans les marais, les renards en maraude, etc. Ensuite il vous conduit aux bords des sources, où il vous fait surprendre la loutre inquiète glissant sur les roches humides, ou les canards sauvages cachés dans les grands roseaux, s'ébattant à grand bruit d'ailes, insouciants du tapage qui les décèle et leur sera fatal. Ce sont également des faisans picorant sous les grands hêtres, des coqs de bruyère, des perdrix et des cailles blotties dans les sainfoins ; que sais-je ? tous les paisibles et innocents habitants de la nature, sans oublier les exploits de Jean Lapin.

Nul mieux que Karl Bodmer n'a su rendre cette gent poilue ou emplumée dont la représentation sincère et saine vous distrait des banalités politiques et des grossièretés de la vie des rues.

Après ces deux maîtres, Saint-Marcel et Karl Bodmer, viendra Giacomelli, qui, lui, amoureux des petits oiseaux, répandra à profusion ces exquises compositions où les héros seront des pinsons, des merles, des rossignols ou des linots, qu'il croquera tout vifs sur son album, pour notre plus grand plaisir. Il a étudié de près ces chantres innocents, connaît à fond leurs gracieuses et plus furtives allures, et il se délecte à l'audition de leurs adorables concerts, dont il traduit d'une façon non moins adorable les accents enchanteurs. Il est de ce maître illustrateur certains motifs délicieux, où, sur une flexible branche de pêcher se balancent voluptueusement des mésanges à tête noire, comme aussi, abrités sous les ombelles du sureau, la tête perdue dans leurs plumes ébouriffées, des rouges-gorges ou des verdiers; à moins que ce ne soient des bouvreuils, attendant la fin de l'orage.

Que le domaine de l'art est donc immense à exploiter, qui permet aux artistes les plus divers de nous donner la note exacte de leur plus intime sentiment, d'exprimer avec énergie

les phases les plus dramatiques et terrifiantes : à Guillon-Lethière de peindre la mort des fils de Brutus, à Véronèse les Noces de Cana, à Géricault la Méduse, à Delacroix le Combat du Giaour, à Millet la poésie des champs, à Corot la sérénité des matins, et par Ch. Jacque, Saint-Marcel, Bodmer et Giacomelli, compléter la gamme des sensations et nous procurer les plus douces jouissances, après les tragédies humaines, pour en arriver à des chants d'oiseaux. C'est en parcourant les suites de sujets empruntés au monde des bêtes que l'on comprend mieux l'ineffable charme de la nature chez elle, en l'absence de son plus terrible ennemi, l'homme !

CHAPITRE XI

FRANÇAIS A HONFLEUR

J'allai, en 1857, m'installer à Honfleur, chez la mère Toutain que se rappellent tous les peintres qui ont séjourné plus ou moins longtemps à la ferme de Saint-Siméon.

C'est une auberge d'artistes, située au bas de la côte de Grâce et dominant la mer ; la vue y est admirable.

Sous les arbres fruitiers aux formes bizarres et pittoresques, tordus par les vents du large, sont disposées des tables rustiques avec des bancs grossièrement équarris où viennent s'asseoir, le dimanche, les promeneurs assoiffés qui y vident force pichets de cidre. Sur la pelouse herbeuse piaillent ou cancanent les volailles, poules, oies, canards, dindons, fai-

sant un bruit du diable avec leurs gloussements variés.

En semaine, les artistes y étaient, à cette époque, les maîtres, et les chevalets se dressaient de tous côtés, garantis du soleil par les blancs parasols. Combien, depuis plus de quarante ans, sont venus faire des études dans ce délicieux endroit, retenus de longs mois par la modicité du prix et l'aménité de la bonne Mme Toutain envers ses pensionnaires ?

Cette année-là, le paysagiste Français et son inséparable ami Louis Matout, l'auteur de l'*Ambroise Paré*, y étaient établis. Plusieurs autres peintres se réunissaient journellement autour de la table commune, et entre autres un peintre de genre nommé Hamelin, neveu de l'amiral, qui résista à toutes les sollicitations de venir à Paris, où son talent y eût été vite apprécié, et voulut rester à Honfleur, au milieu des siens. Français acquit de lui une étude de paysan des plus remarquables et tenta des efforts superflus, s'offrant à le patronner, mais rien n'y fit, et c'est la seule raison pourquoi son nom n'est pas connu des amateurs, tandis

qu'il n'est pas d'intérieurs à Honfleur où l'on ne trouve tout au moins un portrait de matelot par Hamelin.

Pour en revenir à Français, indépendamment de dessins à la plume très poussés et véritablement inouïs de perfection, il fit nombre d'études, dont deux surtout lui servirent pour ses tableaux remarquables du *Chemin des Cordiers* et des *Hêtres de la côte de Grâce*. Or, ce cordier marchant à reculons pour tordre le chanvre tandis qu'un jeune garçon tourne la grande roue, était une merveille digne d'Isaac Ostade.

Quant aux *Hêtres*, c'est une de ses œuvres les plus importantes. Qu'ils étaient beaux, ces vieux arbres à l'écorce blanchie, avec leurs branches nerveuses où restaient attachés quelques rares bouquets de feuilles roussies déjà par l'automne, et dominant la mer soupçonnée dans la brume!

Français est un des grands amoureux de la nature, et ses remarques en présence d'effets rares lui suggèrent des paroles d'une onction pieuse, avec des « Oh! que c'est beau! » pro-

noncées d'une voix attendrie. Il en est peu qui aiment plus leur art, et je prenais toujours grand plaisir à l'entendre causer, aux repas du soir, après la besogne journalière bien remplie. Quelles belles promenades nous fîmes ensemble d'Honfleur à Trouville, par la plage, qui, à cette époque, n'était pas comme aujourd'hui encombrée de baigneurs, ou mieux de baigneuses aux toilettes fantaisistes et extravagantes ! Que de justes remarques, d'observations délicates faites avec la constante bonne humeur de cet excellent artiste !

Français représente, dans l'école française moderne, la distinction, le goût, l'élégance, préférant les sites aimables et gracieux, avec un doux rayon de soleil blondissant le paysage : « Cherchez toujours de beaux motifs, » nous disait-il constamment, et il prêchait d'exemple, en vérité.

Un certain jour, comme nous nous préparions à partir au travail et avions déjà bouclé notre sac sur nos épaules, le ciel se couvrit subitement et une bourrasque vint brutalement fondre sur le pré de la mère Toutain, cassant

les branches des pommiers, balayant les feuilles et prenant à contre-plumes les poules effarées, les fit s'enfuir en piaillant vers les refuges les plus proches Nous-mêmes n'eûmes que le temps de rentrer au plus vite, non sans regarder la mer qui déjà devenait sombre et mauvaise, avec de blafardes éclaircies au loin. En quelques heures une effroyable tempête se déclarait, la mer était déchaînée et les lames ourlées de blanche écume déferlaient avec tant de violence que certaines atteignaient parfois à des hauteurs extraordinaires, arrachant, brisant tous les obstacles et augmentant toujours de fureur, à mesure que la nuit approchait. Quelle nuit épouvantable! Impossible encore, le lendemain, de tenter de sortir, sous le risque d'être enlevé par le vent furibond qui hurlait sinistrement.

Cependant, Français et moi n'y tînmes plus, et, courbés pour donner moins de prise à l'ouragan, nous retenant vigoureusement aux arbres comme à tout ce qui présentait une solide résistance, nous pûmes gagner la côte de Grâce, et, à mi-hauteur, jouir ainsi d'un

spectacle inouï et, si l'on peut dire, épouvantablement sublime. Aussi loin que la vue portait, ce n'était qu'une course échevelée de vagues en courroux grossissant jusqu'à l'énormité, se fracassant mutuellement avec des gerbes colossales d'argent en fusion et un bruit incessant de chaînes remuées. Le troisième jour seulement, la mer s'apaisa et laissa voir les dégâts qu'elle avait causés.

Parmi les nombreuses épaves se balançant au large ou gisant sur la grève, je vois encore des cages à poules flottant déchiquetées, et les volailles disséminées à profusion, sur une étendue immense ; dans la campagne, sur les falaises, des troncs d'arbres abattus et de vigoureuses branches portées par le vent coléreux à des distances incroyables. La mer alors se fit coquette, prodiguant les plus riches trésors de son écrin, ses plus délicates colorations, avec des reflets opalins, topaze ou vert glauque, fugitifs et instantanés, selon les caprices des nuages glissant doucement au-dessus et rosés par le plus radieux soleil.

Français fit une étude, et je le regardais

par-dessus l'épaule, admirant sa façon de peindre, si simple, exempte d'artifice, si honnête, dirai-je, et cette touche fine qui semble broder le motif, scrupuleux du dessin, attentif à saisir les détails particuliers.

Quelquefois, par excès d'amour peut-être, se laisse-t-il aller à trop de précision dans l'indication des menus feuillages et des fleurs qu'il adore.

Il me souvient à ce propos que le père Corot, regardant dans l'atelier le tableau de *Daphnis et Chloé*, actuellement au musée du Luxembourg, lui dit avec un air bonhomme et fûté : « Trop de petites fleurs, trop de petites fleurs ! » Il semblait du geste en effacer les trois quarts. C'est que Français aime tant la nature qu'il a toujours peur d'oublier quelque chose, et qu'il n'ose faire de sacrifices. C'est égal, cela ne prouve que sa belle nature d'artiste.

Si, en tant que peintre, Français est sans contredit un de nos plus charmants paysagistes qui aura certainement sa place dans l'avenir, comme un continuateur de Claude Lorrain,

son maître favori, il n'est pas, ce nous semble, sans intérêt de faire connaître quelques détails particuliers sur la force herculéenne dont la nature a doué cet amant passionné du beau, épris du plus pur idéal ! Le contraste est au moins curieux.

Il avait son atelier rue d'Assas, et nous étions alors voisins. On le voyait souvent, après son déjeuner, sur le pas de sa porte, umant sa bonne pipe ; puis il rentrait et piochait jusqu'au soir. Un certain jour qu'il était absorbé par l'exécution d'une grande toile représentant un site de son pays, aux environs de Besançon, et qu'il y mettait tout son cœur, un grand bruit s'éleva de la rue ; des cris, des jurons éclataient en l'air, avec des piétinements précipités de chevaux.

C'était un énorme fardier chargé de pierres de taille, attelé de cinq chevaux solides, des modèles à la Géricault, dont la roue s'était dévalée dans la déclivité du trottoir, et restait enclavée dans la bouche d'égout ; et les chevaux de s'abattre sur les genoux, sous les coups de fouet réitérés, mais retombant encore, tou-

jours impuissants à pouvoir démarrer. Ce bruit assourdissant devenait intolérable pour un travailleur silencieux, comme Français ; aussi se leva-t-il agacé, déposant hâtivement sa palette, et il ouvrit sa porte. En un clin d'œil il se rendit compte de la difficulté, puis se collant à la roue rebelle, s'arc-boutant, il cria au charretier : « Allez-y maintenant ! » Les chevaux excités donnèrent un formidable coup de collier, et Français, d'un coup d'épaule ayant dégagé la roue, le fardier reprit une allure rationnelle. L'histoire serait incomplète si l'on omettait la fin : Français, rentrant chez lui, alla vite reprendre sa pipe, et l'aspirant aussitôt, constata avec une vive satisfaction qu'elle n'était pas éteinte ; alors, tranquillement, il se rassit et se remit à peindre.

Avec sa force légendaire, point n'est besoin de dire qu'il est doux comme le sont d'ordinaire les hercules intelligents, et il n'y a qu'à voir le beau portrait qu'a fait de lui Carolus Duran pour deviner son caractère. Je raconterai de suite un trait qui peint bien sa bonhomie, à propos d'un dessin que je supposais être de

lui et que je lui apportais pour m'en convaincre : « C'est bien de moi, dit-il à première vue, mais comment diable l'avez-vous, mon cher Besnus ? »

Or, un soir, j'allais rentrer chez moi, lorsque l'idée me vint que je manquais de luminaire; cognant vite au volet du débit à côté, tenu par la mère Péreire, je lui demandai une bougie de quinze centimes qu'elle m'enveloppa dans un papier assez fort, gris-bleu, en tordit bien les coins et me la passa.

A peine avais-je allumé, je me préparais à jeter le papier, lorsque heureusement je m'arrêtai à temps, ayant reconnu un croquis au crayon noir rehaussé de blanc qui me sembla aussitôt être de Français.

J'allai trouver le maître : « Vous savez bien, lui dis-je, que ce dessin est à vous; c'est un souvenir de Némi, je reconnais l'arbre penché sur le lac, et je ne voudrais pas... Mais Français me répondit aussitôt : — Mon cher ami, il est en de trop bonnes mains, gardez-le donc, et, de plus, je vais vous le signer. » Avisant alors un crayon qui se trouva être bleu, il

augmenta, comme bien l'on pense, la valeur de ce dessin de trois sols!... avec une bougie dedans !

Ce que l'on rit de l'aventure, M. Prétet, l'organisateur des expositions, pourrait en témoigner.

Ce beau dessin, qu'il fut facile de réparer en l'humectant derrière pour ôter les froissements, est accroché à la place d'honneur dans ma salle à manger, entre un autre de Jules Dupré et une vue prise à la villa Borghèse en 1835, par Decamps ; au-dessus une marine d'Eugène Isabey, ainsi qu'un pâturage par Troyon ; puis au-dessous, une entrée de village de Théodore Rousseau. Il est, comme on le voit, en bonne compagnie.

Mais je reviens à Honfleur, où je vis encore un artiste de grand talent, Jules Héreau, mais beaucoup plus tard, après la guerre fatale de 1870.

CHAPITRE XII

JULES HÉREAU. — JEAN ACHARD

A M. Armand Silvestre.

Jules Héreau s'était retiré à Honfleur, dans une habitation charmante ayant vue sur la mer, isolé de Paris, où il voyait partout des ennemis ; là, entouré de soins affectueux, il faisait des études de paysages pour échapper à ses tortures morales et se ressaisir s'il se pouvait. Mais, hélas ! rien n'y fit, et il roula constamment depuis, dans sa tête affolée, les plus sinistres projets, d'en finir une bonne fois... Pauvre Jules Héreau ! que tu as dû souffrir et fait souffrir tes amis et les appréciateurs de ton talent si franc et si plein de sève !...

Jules Héreau fit également vers cette époque une excursion en Angleterre, d'où il rapporta des toiles empreintes d'une saisissante vérité.

En 1873, notamment, il avait envoyé au Salon deux vues de la Tamise aux environs de Gravesend et de London-Bridge, qui furent hautement louées pour leur impressionisme de bon aloi. « Rien, dit alors Jules Claretie, n'est si absolument et poétiquement vrai que ce coin de Londres, ce fleuve sillonné de bateaux, cette fumée, cette intensité de couleur grisâtre. Cela saisit comme l'absolue réalité. » A Honfleur, il peignit, sous les pommiers si pittoresques de la côte de Grâce, des études vibrantes agrémentées d'animaux qu'il connaissait bien ; et il me souvient qu'un matin, étant allé le voir, je le trouvai bizarre, préoccupé, accueillant toutefois ; et lui en ayant fait doucement réflexion : « Ah ! cher ami ! exclama-t-il, ce que je souffre !... » Alors, la figure animée, il me raconta qu'il n'avait de goût à rien, qu'on lui en voulait ! Et encore si ce n'était que cela ! s'écria-t-il avec emportement, mais les malheureux s'en prennent aussi à ma femme ! et ils accrochent ses tableaux au Salon, hors de vue... Oh ! les lâches ! les lâches !... Je le calmai de mon mieux. La scène était fort pénible, en vérité. Enfin, un

peu rassérénés, nous causâmes peinture... Il me jetait ses études les unes après les autres à terre. — Tenez, disait-il, aimez-vous celle-ci? et de suite une autre. — Et celle-là? Une vingtaine furent ainsi successivement lancées nerveusement sur le sol... Je le quittai, profondément navré.

Comme, une après-midi, abrité sous mon parasol, j'étais en train de faire une étude dans la cour de la mère Toutain, je vis passer Jules Héreau, une badine à la main, fouaillant un âne coquettement attifé et portant l'attirail du paysagiste, Héreau, m'apercevant, vint à moi : « Tiens! vous voilà? je vais à une heure d'ici, terminer une « machine » commencée; ça me distraira, seulement je crains bien d'être « rincé! » toujours pas de chance! » Au moins, vous, vous ne serez pas loin, si ça tombe ! » En effet, le ciel se couvrait, et certains nuages d'un ton louche faisaient présager un orage. « Bon courage! me dit Héreau, à demain! » Je ne le revis pas.

A la suite de faits réputés politiques, sous la Commune, où Jules Héreau avait été nommé

conservateur du musée du Louvre, il fut compromis et je crois condamné à une peine légère ; mais depuis lors il se crut en butte au mauvais vouloir de la direction des Beaux-Arts, qui lui faisait expier, selon lui, sa coopération à ce régime désastreux. Le cerveau hanté par cette obsession continuelle, il ne put supporter longtemps cette vie tourmentée, et se tua, à la profonde douleur de sa femme, artiste elle-même de talent, et à la stupéfaction que causa dans le monde des arts cette fatale nouvelle.

J'avais connu ce pauvre Jules Héreau à Paris, vers 1855, chez un marchand de tableaux de la rue Mogador, le plus excellent des hommes, mort seulement l'an dernier, 1892, et dont chacun se rappelle avec regret le nom ; on l'appelait le père Martin.

Les marchands de tableaux de ce temps-là étaient les derniers d'une époque où ils étaient les camarades des artistes, les obligeant, les encourageant, les aidant parfois de leur bourse, sans que leur but fût, comme maintenant, égoïste et intéressé.

Le père Martin, véritable saint Vincent de

Paul, accueillait donc les jeunes artistes, la main franchement tendue, leur donnant de bons conseils, car il se connaissait fort bien en peinture, et s'ils étaient pauvres, les invitait sans façon à sa table, frugale, il est vrai, mais fraternelle et hospitalière.

J'y ai vu Cals, un excellent peintre de genre, oublié, ou pour mieux dire, un artiste qui ne put jamais percer et se faire connaître, et dont les œuvres sont recherchées actuellement par des amateurs délicats.

Qui vis-je encore chez le brave père Martin? Voici : J. Héreau causant avec Ribot et Tassaërt, le poétique peintre des douleurs et des souffrances, comme également des idylles amoureuses, et qui devait un jour se suicider; je le vois encore, mangeant des œufs sur le plat avec le père Martin, et sa brave et honnête femme qui faisait la cuisine, dans l'arrière-boutique. Quelles braves gens !

Lépine entrait, et de suite : « Vous prendrez bien le café ? » lui disait Martin; et Eugène Boudin, qui lui aussi était là, souriait de tant de bonhomie. Vous connaissez tous Boudin et

ses ports de mer d'un gris amusant; il a fait son trou plus heureusement que Lépine, dont seulement maintenant qu'il est mort l'on recherche les vues de Paris. Fatalité!

Le père Martin, qui à cette époque avait sa boutique de marchand rue Mogador, s'était retiré en chambre aux environs de la rue Laffitte, continuant néanmoins encore le commerce des tableaux en y adjoignant l'expertise à l'hôtel Drouot.

Il est mort il y a seulement quelques années, et tous les artistes qui l'ont connu ont conservé le meilleur souvenir de ce brave homme.

Mais je retourne en Normandie, où je vois encore, installé sur le pré de la ferme de Saint-Siméon ce sympathique peintre qui a nom Léon Barillot, qui piochait sa vache, attachée par les cornes à une roue de voiture, à l'ombre d'un grand poirier. Chaque jour, à la même heure, cette brave bête subissait ce supplice en protestant par des beuglements plaintifs; mais Barillot, tout à sa peinture, à la recherche minutieuse des tons fins, restait inexorable et continuait tranquillement son travail.

En a-t-il martyrisé de ces pauvres animaux, avant de leur donner la liberté dans ses prairies... peintes et copiées fidèlement pour l'honneur des Salons annuels et le plaisir des amateurs de son talent sincère.

Il me souvient aussi de Charles Daubigny et Karl, son fils, qui travaillèrent assidument à Honfleur, au milieu du caquetage des poules, épiant leur allure fugitive, et d'une seule touche les « collant » dans le motif.

Près d'Honfleur, dans la vallée de la Touque, j'aperçus un jour un artiste faisant le dos rond sur son chevalet, où était posée une grande toile blanche, toute tachetée de notes variées, noires, rouges, jaunes et blanches, avec, par-ci, par-là, un peu de vert, parcimonieusement prodigué; en approchant, je m'en rendis mieux compte et pus distinguer, dispersées au hasard, du haut en bas, sans lien entre elles, des vaches multicolores, debout ou couchées, dans toutes les poses possibles, les unes terminées ou à peu près, les autres pochées du coup, inachevées, et que le peintre attentif complétait au fur et à mesure qu'elles se retrouvaient dans le mouvement.

C'est du reste la seule et unique fois qu'il me fut donné de voir de près ce peintre aux larges épaules, un maître assurément, et dont certains tableaux sont de véritables chefs-d'œuvre ; j'ai nommé Constant Troyon.

Je voudrais bien aussi, avant de quitter Honfleur, éveiller le souvenir d'un artiste remarquable, déjà trop oublié, et qui fut l'ami de Français. On l'appelait généralement le « père » Achard, comme on disait le « père » Corot et maintenant le « père » Français ; et ce mot de « père », accolé à leur nom, semble être, dans son sans-gêne, une marque d'intimité, ayant sa source dans l'affection pour l'homme ; c'est une bonne note toutefois dans sa familiarité bon enfant.

Le père Achard, que les jeunes ne connaissent pas, était un des plus savants et à la fois des plus délicats paysagistes de l'École française ; il avait quelque réputation entre 1848 et 1870.

A côté de paysages robustes et d'un auguste caractère, Achard peignait avec un profond amour des coins perdus, mystérieux, calmes, d'une poésie intime et pénétrante et devant

lesquels on ressent comme une impression de douce quiétude.

Il n'y a pas si longtemps qu'il y avait au musée du Luxembourg un paysage en hauteur, *Une source*, ombragée par de sveltes arbres printaniers que traversent les premiers rayons du matin, qui donnait une sensation délicieuse de fraîcheur et d'où se dégageait une sorte de poésie idyllique qui faisait songer à André Chénier.

On voyait encore à la même époque une grande et superbe toile d'un site du Dauphiné, avec de grands noyers embrumés bordant une route crayeuse et ensoleillée, où trottinait un rustique cavalier.

Qu'a-t-on fait de cet excellent tableau ? Aucun paysage ne le remplace actuellement, en tant que qualité de faire puissant comme aussi de chaleureuse impression.

Peut-être le retrouverait-on dans quelque musée de province, où il est d'habitude d'expédier les œuvres d'un artiste mort, quand elles ne sont pas reléguées dans les greniers de l'administration des Beaux-Arts, où l'injuste

oubli vient jeter son manteau sur plus d'une réputation de la veille, et fait un inconnu, pour la nouvelle génération, d'un artiste qui eût mérité de conserver une place honorable parmi ses contemporains.

Tel ce pauvre Jean Achard, qui est mort à Grenoble où il s'était retiré sur ses vieux jours, triste, oublié, presque sans ressources ; certes, son nom mériterait un souvenir plus durable.

Je suis convaincu qu'en lisant ces lignes, son ami Français, qui estimait singulièrement le talent de Achard, les ratifiera complètement en regrettant de voir ses œuvres trop injustement sacrifiées.

L'éminent paysagiste Henri Harpignies, élève d'Achard, soulignerait certes ces lignes.

Aussi par la parole et la plume, mes seuls moyens, je m'efforcerai toujours de protester avec énergie contre ces arrêts iniques prononcés souvent banalement par des inconscients, ou bien encore, triste chose à avouer, voulus et suscités par un intérêt mesquin, jalousie de nains, de rivaux, quand ce n'est pas simplement par indifférence.

Je ne prends jamais plus de plaisir que lorsqu'à l'ébahissement de ma victime, je lui fais subir avec lenteur le supplice de m'écouter faire l'éloge de gens qui lui sont totalement inconnus, ou qu'on lui a appris à ne considérer que comme des valeurs négligeables. J'ai le culte des oubliés, des méconnus, car l'histoire est là pour me donner raison, où tant de gens illustres, pour ne parler que des artistes, se sont vu dépouiller, au profit de tel ou tel maître, d'une gloire que leurs œuvres auraient dû consacrer.

Par contre, combien de réputations usurpées ou démesurément gonflées que l'avenir se chargera de réduire, ainsi que des bulles de savon qui s'évanouissent après avoir brillé des plus exquises colorations.

Mais je m'arrête dans ces réflexions qui m'entraîneraient trop loin, et reviens à Honfleur, où je retournai plusieurs fois, notamment en 1876, pour préparer mon Salon en faisant des études d'animaux à Pennedepie.

A cet endroit, presque au bord de la mer, se trouvent des pâturages plantureux où de

grands bœufs se prélassent paresseusement.

Une fois, j'étais tellement absorbé dans mon travail, occupé à peindre la mer houleuse et à étudier le mouvement des lames qui déferlaient sur le sable, que je ne m'aperçus pas de la visite curieuse de deux grands bœufs blonds, dont les naseaux fumants me soufflaient dans le cou ; du reste inoffensifs, avec leurs yeux mi-clos, ombragés de longs cils, et s'émouchetant les flancs de leur longue queue ; me retournant doucement, je les flattai de la main, et ils s'en retournèrent graves, à pas comptés, paître au loin, en poussant de légers meuglements.

CHAPITRE XIII

UNE SAISON A BONNEIL
(1859)

A Antony Valabrègue.

Revenu d'Honfleur, j'allai passer quelques mois dans les environs de Château-Thierry, à Bonneil, près d'Azy-sur-Marne, et c'est le hasard qui m'y avait conduit, ayant aperçu de la portière du wagon ce hameau perdu au milieu des champs, et qui me parut pittoresque.

Chose curieuse, mon accoutrement de peintre étonnait profondément les habitants, qui ne montraient guère d'excellentes dispositions à mon égard ; je ne me sentais pas en odeur de sainteté.

J'étais logé et nourri chez un bien brave homme, nommé Lecointe, beaucoup plus civilisé que ses concitoyens, et qui exerçait à Bon-

neil plusieurs métiers. En dehors de celui d'aubergiste, il était à la fois épicier, cloutier, menuisier, pompier et maître d'arc ; dans ces pays-là, le tir à l'arc est très en honneur.

C'était un bon père de famille, adorant sa femme et sa fille, qui l'une et l'autre avaient le cœur sur la main, c'est tout dire !

Ces braves gens avaient déjà vu un individu qui, comme moi, tirait des vues et des plans ; mais comme ils me l'expliquèrent, je crus comprendre que c'était « tiré au daguerréotype ».

De peintre paysagiste ils n'en avaient jamais vu, j'étais le premier ; aussi jugez de la tête des gars de l'endroit lorsqu'ils me voyaient traverser la rue du village, me rendant au motif. Ce qu'il y a de sûr et certain, c'est que j'y étais fort mal vu. Il m'arriva même des histoires peu agréables, et pas mal de mésaventures, au moins dans les premiers temps de mon séjour.

Je me rappelle des vers de Brizeux, le poète breton, sur le *Paysagiste*, et je ne puis mieux faire que de les reproduire ici, tant je les trouve en situation.

LE PAYSAGISTE

D'étranges bruits couraient dans toute la commune.
Voici : depuis deux jours un homme en veste brune,
Un monsieur inconnu, son cahier à la main,
S'en allait griffonnant de chemin en chemin.
Au bourg on l'avait vu, au coin d'un cimetière,
Dessiner le clocher et les deux croix de pierre ;
Si bien que le clocher, quoique rapetissé,
Sur son papier maudit semblait avoir passé.
Aussi, garçon prudent, Melène s'en approche,
Se cachant tout entier sous une grande roche ;
Puis, comme un écureuil sautillant dans les bois,
Il monta sur un chêne en criant : « Je vous vois ! »
Çà, que voulait cet homme avec tous ses mystères ?
Ce savant venait-il pour mesurer les terres ?
Ou ne voulait-il pas emporter, ce sorcier,
Les champs et les maisons couchés sur son papier ?

<div style="text-align:right">A. Brizeux.</div>

Une fois, qui se renouvela du reste, j'étais absorbé sur ma toile, cherchant sur ma palette les tons les plus fins et les plus riches, à la lisière d'un champ, près d'un petit bois où les pinsons pullulaient, lorsque je crus entendre siffler à mes oreilles quelque chose d'hétéroclite,

qui incontinent fut suivi d'un objet qui me passa à six pouces du nez. Impossible de s'y méprendre, c'était une pierre qu'on m'avait lancée, et, à sa suite, deux, trois, etc., dont une vint frapper un des montants de mon chevalet de campagne.

M'étant levé debout, je regardai dans la direction d'où ces pierres provenaient, et je vis effectivement des drôles qui m'invectivaient par-dessus le marché, mais de loin ! Je dus plier bagage cette fois, car aussitôt que je me rasseyais, pareille aubaine m'était adressée. Le lendemain, les jours suivants pareillement, ou à peu de chose près, si bien que j'allai, furieux, me plaindre à monsieur le maire, paysan guère plus équarri que ses rustres d'administrés, mais qui me promit — sur mon dire que j'étais envoyé par le gouvernement pour tirer des plans et que je porterais plainte à Paris — qu'il y veillerait et espérait que ça ne se renouvellerait plus !

Dès le lendemain, à peine assis sur mon pliant, v'lan ! une pierre, puis une autre... qui manqua de crever mon étude ; cette fois, j'étais

décidé à quitter cet endroit sauvage, mais auparavant je tins à visiter les alentours. Bien m'en prit d'attendre, car trois jours après, je reçus une lettre, devinez de qui? — de Français, informé par un ami, à qui j'avais écrit mes malheurs.

Donc le père Français, mis au courant, m'écrivit cette lettre que j'ai conservée et transcris ici :

« Paris, 14 juin 59.

« Mon cher Besnus.

« Qu'est-ce donc que Martin m'apprend? Vous seriez inquiété par l'autorité, et pourquoi? Je pense que vous avez déjà réussi à apaiser ces trop zélés protecteurs de l'ordre; et si ce mot que je me hâte de vous écrire peut vous aider à les rassurer, je m'en félicite.

« Sur ce, cher collègue, beau temps et bonnes études, tâchez de nous rapporter de jolis motifs; car pour l'exécution vous nous avez déjà accoutumés à la plus grande sécurité.

« Donc tout à vous.

« FRANÇAIS.

« 10, Rue des Beaux-Arts. »

Je ne sais comment ce bon Martin avait raconté les faits à Français, chargés sans doute à dessein, à bonne intention de me servir ; toujours est-il que je retournai chez le maire, ma lettre à la main, et, cette fois, je parlai d'autorité, c'est le cas de dire, puisque le mot y était écrit ; bref, je sortis fier comme Artaban, plein d'espoir sur le succès de ma démarche.

Le lendemain matin, le tambour résonnait dans les rues de Bonneil, et le garde champêtre au tricorne enchanteur criait à tous les coins de ruelle ce qui suit :

« Il est fait assavoir à tous et à chacun, de la
« commune de Bonneil et autres, qu'il est
« expressément défendu de jeter des pierres
« dans le travail de la personne chargée par le
« gouvernement de tirer des plans partout où
« il lui conviendra de s'asseoir ; ce dit, sous
« peine de se voir appréhender et à l'amende
« aux contrevenants.

« *Le Maire*, X. »

Et depuis, je pus aller travailler partout où

bon me semblait; et quel prodigieux changement ! Les paysans m'invitaient à venir me reposer « un brin » chez eux pour boire un p'tiot coup. J'y allai franchement, et même trop, car le p'tiot coup était de vin blanc exquis qui montait la tête facilement et troublait la vue : aussi évitais-je d'en boire en allant travailler.

Je restai près de six semaines à Bonneil, rapportant une moisson d'études.

Le maire ôtait son bonnet lorsqu'il me rencontrait, et hommes, femmes et enfants, tout ce brave monde me faisait fête ! Je ne pouvais plus m'en aller ! « Dam ! j'savions pas n'sautres. ce que vous v'niez manigancer cheux nous, oùsque v'zaviez quasi l'air de ceusses qui s'en alleint menguier sous forme d'vendre des lunettes, avec v'ot'boîte su' l'dos ! »

C'est égal, Français m'avait rendu un fier service, et ces choses-là ne s'oublient pas !

Bonneil, qui n'est qu'à deux lieues de Château-Thierry, est un délicieux endroit tout verdoyant, où le rêveur peut s'égarer dans les bois silencieux, et j'en ai conservé un souvenir

charmant dont je retrouve comme un écho dans les vers d'un de mes amis :

I

Nous prenons le chemin des bois ;
Nous y marchons à l'aventure,
A travers les détours étroits
Qui mènent en pleine nature.

II

Nous pénétrons dans les taillis,
Sur les hauteurs ou sur les pentes ;
Nos pas vont heurtant un fouillis
D'herbes et de plantes grimpantes.

III

Au bord des ravins ombragés,
Nous avons des recoins sauvages
Où souvent nous restons plongés
Dans un nid touffu de branchages.

IV

Nous aimons les profonds abris
Couverts de mousse et de verdure,
Les larges halliers assombris,
Tout trempés de l'eau qui murmure.

V

Quelquefois nous sommes entrés,
Presque au hasard et par surprise,
Dans l'ombre épaisse des fourrés
Où les chevreuils ont leur remise.

VI

Nous songeons à peine au retour,
Grâce à l'ardeur qui nous entraine,
En voyant, au déclin du jour,
S'obscurcir le ciel et la plaine.

Mais je m'aperçois qu'en citant ces jolis vers d'Antony Valabrègue, je risque fort de ne jamais terminer ces souvenirs, si je me laisse aller aux songeries ; et j'oublie que j'ai encore cinq étapes à fournir : il est donc temps de me hâter.

CHAPITRE XIV

A LA FERTÉ-SOUS-JOUARRE

Après la guerre néfaste de 1871, j'avais grand besoin d'air, de calme, et surtout j'étais on ne peut mieux disposé à me remettre au travail pour oublier les jours néfastes.

Je m'en allai sur les bords de la Marne, à la Ferté-sous-Jouarre, avec ma femme et mon jeune fils, et là je peignis du matin au soir, oublieux de tout.

J'aurais dû dire tout d'abord que je n'avais plus d'atelier à Paris, par suite de l'explosion de la poudrière du Luxembourg, qui pendant la Commune l'avait fait sauter.

Il était de plain-pied, au fond d'un jardin, rue d'Assas, et lorsque, après les mauvais jours, je pus le revoir, le spectacle en était navrant ou « joyeusement » pittoresque, selon les ca-

prices de l'esprit. Figurez-vous un pêle-mêle de cadres, de toiles et de plâtres brisés; puis, encore posé sur un chevalet, resté debout, un tableau dans sa bordure dorée et « constellée de paillettes et aiguilles de verre minuscules » provenant du vitrail réduit en miettes et projetées avec violence, de façon à s'y implanter droites et fermes, comme autant d'aiguillettes. J'eusse dû le conserver comme « brillant » et « triste souvenir ». Inutile d'ajouter que la « peinture » était également criblée et que rien du reste n'était resté intact dans l'atelier, sauf — ô prodige à faire rêver et argumenter les fatalistes! — la statuette de Gustave Courbet, demeurée ferme sur son socle.

Oui, en vérité, le maître d'Ornans, guêtré et costumé en paysagiste, n'avait pas bougé. Cela avait frappé un inconnu coiffé d'un chapeau rond, en tenue irréprochable, que je vis arrêté sur le seuil de la porte « brisée » de mon atelier, contemplatif et silencieux. A mon arrivée, il reconnut à mon exclamation que c'était « mon chez-moi! » arrangé de cette déplorable façon; aussi, se retournant en me

saluant : « C'est votre atelier, Monsieur ? me dit-il, cela n'est pas gai assurément, mais voyez donc... » et il m'indiquait du doigt *Courbet souriant*. Oui, souriant avec l'expression narquoise qu'on lui connaissait et que le sculpteur Lebeuf avait fort bien indiquée.

Lebeuf, sculpteur d'avenir, était mort quelques années déjà avant la guerre, et je l'avais un peu connu chez Andler, brasserie où allait Courbet.

Pour en revenir au monsieur indicateur, il continua ainsi : « Si jamais vous vouliez vous en défaire, je vous prie de m'en prévenir d'abord, nous nous arrangerions toujours; je suis M. Clésinger ! » J'avais bien vu Clésinger à Rome quelque peu, mais je ne l'avais pas reconnu, préoccupé que j'étais, après tant d'événements passés.

Je lui répondis que pour le moment je ne pouvais encore rien décider, d'autant que la statue de Courbet (qui mesurait bien un mètre de haut) constituait un véritable vestige de cette lamentable époque et devenait « un monument historique ».

Nous causâmes un instant de Rome, et il me salua en terminant par : « Enfin, quand vous le désirerez, vous pourrez choisir, en échange, ce que vous voudrez ! » Il entendait évidemment ses « maquettes » ; et nous nous séparâmes. Je ne le revis plus.

Eh bien ! ce Courbet de malheur devait m'être « volé ! » là, dans mon atelier défunt, avec des livres restés bouleversés dans ma bibliothèque détraquée, avec quelques études peintes, encore au clou, le long des murs lézardés. Mon atelier était resté pendant plusieurs semaines ouvert à tout venant ; il n'a fallu que l'arrivée d'un curieux, amateur d'art et de documents, peut-être même un vulgaire « modèle d'atelier connaissant les êtres », pour s'en rendre propriétaire.

Après cette échappée sur les souvenirs du siège, je reviens vite où j'en étais resté, sur les bords de la Marne, à la Ferté-sous-Jouarre, où, ne l'oublions pas, est née la Poisson, autrement dit Mme de Pompadour.

Que c'est donc joli ! quel charmant endroit que cette petite ville et ses environs, soit que

l'on traverse l'eau et que l'on aille en descendant ou remontant le cours de la rivière, du côté de Samméron ou bien de Luzancy.

Je connaissais quelqu'un', un paysagiste, dans cette dernière commune, et j'allai surprendre un beau jour l'ami Alexandre Boucher. Je m'arrêtais souvent en chemin pour admirer ces grands coteaux verdoyants au milieu desquels la Marne est encaissée, et ces grands bateaux chargés de madriers, remorqués le long des berges par des hommes-chevaux, attelés l'un devant l'autre à la longue corde, et marchant courbés, à petits pas cadencés, en poussant des han ! gutturaux.

De l'autre côté, en regardant Samméron, la Marne est superbe à voir avec ses îlots de saules, ses méandres, avec toujours de merveilleux fonds ensoleillés ou ombrés par grandes traînes changeantes et fugitives.

J'assistai par exemple une fois à un orage épouvantable ; mon parasol roula, emporté par une rafale furieuse, et nous eûmes, mon fils Georges et moi, fort à faire pour pouvoir résister aux brusqueries du vent. Il ne pleu-

vait pas encore, cela devait venir peu de temps après, — quel déluge ! — et, en attendant, je tenais à faire une étude d'impression de l'aspect du moment. La Marne, refoulée par la tempête et illuminée par un soleil hypocrite, était brillante comme de l'acier. Enfin, je pus faire mon étude enlevée passionnément, avant d'être chassé par le déchaînement d'un véritable cyclone.

J'eus, en 1884, au Salon, un grand tableau (actuellement au musée de Rouen) de cet orage que Harpignies vint voir dans mon atelier. « Sapristi ! dit-il, c'est très bien, mon vieux Besnus ; ça m'étonnerait bien si vous n'aviez pas une médaille avec ça ! » Moi, cela ne m'étonna nullement de ne pas l'avoir ; mais que voulez-vous ? je n'ai jamais su, après les plus grands services rendus aux artistes par ma plume de critique d'art, et autrement, non, je n'ai jamais su m'y prendre et faire « ce que beaucoup font trop ! » Eh bien ! pendant que je suis sur ce chapitre, j'ai plaisir à relire une lettre bien cordiale d'un franc bon cœur d'artiste, d'un homme que j'aimais pour la droiture

et la dignité de son caractère, j'ai nommé Alexandre Rapin !

Je tiens à reproduire cette bonne lettre de lui, convaincu qu'en cela je servirai sa mémoire en montrant sa belle âme et sa nature droite et sans ambages :

« Paris, 9 mars 1889,

« Mon cher Besnus,

« Ce qui m'est le plus défendu, c'est de monter des étages. Si pourtant je me sentais un jour plus disposé, plus fort, je monterais chez vous.

« Quoi qu'il en soit, je puis vous bien certifier que je n'ai pas besoin de voir ce nouvel effort, pour m'intéresser à tous ceux que vous faites depuis si longtemps, et à la situation pénible que vous fait l'absence d'une consécration officielle que j'ai demandée pour vous plusieurs fois déjà.

« Et si je puis enfin l'obtenir, j'en serai presque aussi heureux que vous !

« Valadon vient de me dire que votre tableau était important et lui avait plu beaucoup ; ce qui me fait un vif plaisir et me donne de l'espoir, car vous êtes toujours un bon camarade.

« Votre ami dévoué,

« A. RAPIN. »

Jules Valadon, dont je viens de citer le nom, est lui aussi une franche nature à l'idéal élevé, enthousiaste de son art, dont il parle avec éloquence, émaillant ses discours de mots bien amusants et d'un pittoresque éclaboussant. Ses saintes sont célèbres et ses natures mortes, qu'il trouve moyen de poétiser, sont exquises.

Beaucoup de personnes se figurent que tout est rose dans le métier de peintre en général, et de paysagiste en particulier. Hélas ! combien ils se trompent, ces braves gens ! Demandez à ce bon Galerne, élève de Rapin, ce qu'il en pense, et vous serez édifié.

Un matin, je me décidai à partir pour continuer une étude commencée, et malgré l'incertain du ciel, je me mis en route hâtivement, car c'était à une assez grande distance. Ce fut une mauvaise inspiration qui me vint là, car une fois en place, mon chevalet dressé et calé avec une grosse pierre, mon parasol déployé, vissé solidement sur ma pique, pour parer aux reflets d'un pâle soleil, ma palette faite, je me mis à la besogne, cherchant les valeurs de tons qui sont tout, disait J. Dupré.

Cela marcha cahin-caha pendant quelque temps, avec des alternatives de bourrasque causée par le vent qui s'élevait de plus en plus ; mais tout à coup le ciel devint noir d'encre, et déchargea sur terre une véritable trombe d'eau, transformant en rigoles les ornières et les terres labourées en lacs boueux, noyant ma toile et mes ustensiles de peintre. Réfugié sous mon « parasol » et sous un poirier vigoureux, je faisais philosophiquement bonne contenance, quand, patatras ! un traître coup de vent envoya se promener au diable parasol, étude et chevalet, me laissant à la merci d'une pluie diluvienne ; je fus littéralement trempé jusqu'aux os, et m'en revins, dans quel piteux état, mon Dieu ! à Jouarre, avec ma toile à la main, que le brutal faisait chavirer de terrible façon.

Pauvres paysagistes ! que de misères à subir et combien de chefs-d'œuvre anéantis dans l'œuf !

Rien n'est plus joli que les bords du « Petit Morin », en descendant de Jouarre ; ce ne sont que trembles, saules, oseraies, sorbiers, se mirant dans la petite rivière où le gardon fré-

tille, avec des échappées de prairies où les oies cancanent, enfoncées jusqu'au ventre dans les grandes herbes, parmi les bouillons blancs.

Je m'installai un matin dans un coin ombragé de peupliers rabougris et étêtés qui me dissimulaient, et je pus ainsi assister, tout en peignant, aux éclaboussants ébats d'un troupeau d'oies qui se baignaient joyeusement avec grands cris et bruits d'ailes, plongeant, puis s'éplumant sur la berge aux terrains éboulés et formant un abreuvoir doucement accessible aux moutons et aux chèvres qui venaient s'y abreuver. Ce tableau me rappela aussitôt une fraîche poésie d'Auguste de Châtillon, l'auteur de la *Levrette en pal'tot*, où les oies jouaient un rôle prépondérant, sur les bords de la Seine, à Saint-Ouen, et qu'il me dédia avec cette douce bonhomie et cette simplicité bon enfant que ceux qui ont eu l'avantage de le connaître se rappellent encore.

Cette pièce de vers étant absolument inédite, je me fais un plaisir de la citer ici.

C'est là un autographe bien précieux pour moi, et, en l'intercalant parmi ma prose, j'es-

père, en même temps qu'elle y mettra une note exquise, servir un vrai régal à ceux qui recherchent les moindres œuvres du poète de la *Grand'pinte*, que V. Hugo et Gautier déclaraient un chef-d'œuvre :

A SAINT-OUEN

A M. Besnus.

Hier, j'errais seul. Il faisait chaud.
Dans l'île sur les bords de l'eau,
Les buissons étaient pleins d'ombrage,
La brise agitait le feuillage
Des hauts peupliers du rivage
Comme la pluie en temps d'orage.
Et ces bruissements semblaient toutes les voix
De tous mes souvenirs des choses d'autrefois...
Bien des tristesses, peu de joies.

Lors m'apparut un troupeau d'oies
Qui venaient curieusement
Me regarder avec prudence.
Sur l'herbe, étendu mollement.
Comme je gardais le silence,
Elles coincoinnaient doucement,
Haut le cou, la tête en arrière.
Toutes dandinaient leur derrière,
Toutes allaient à la rivière

> Prendre leur bain, boire, chercher,
> Se faire belles, s'éplucher,
> En laissant au vent, les coquettes,
> S'envoler leurs plumes follettes.
> Après bien des plongeons, des cris, du brouhaha,
> Toute la bande bien lavée,
> Sur le gazon de la levée
> En se suivant revint manger cahin-caha.
> Cette foule d'oiseaux tout blancs sur la verdure
> Pour mon esprit chagrin fut la seule aventure
> Et mon seul plaisir ce jour-là.
>
> <div align="right">AUGUSTE DE CHATILLON.</div>

A quelques jours de là, je me trouvais un matin sur les bords du Petit Morin, flânant, un livre sous le bras, en côtoyant les berges. Je m'assis un instant sur l'herbe, et bientôt j'assistai aux ébats de tout petits rats d'eau qui allaient et venaient, grimpaient sur les souches émergeant de la rivière, puis subitement disparaissaient dessous, repassant de l'autre côté pour causer avec un camarade. Rien n'était amusant comme de voir toutes ces allées et venues; ils avaient l'air de se donner un mot d'ordre à l'oreille quand ils s'abordaient, s'embrassant le museau et faisant les mines les plus

drôles du monde ; puis ils renageaient à leurs affaires, les uns tirant par-ci, les autres se sauvant par-là. Tout à coup je surpris un petit mulot noir qui revint effrayé et se dépêchant pour atteindre la rive opposée, avec de petits cris qui, sans nul doute, voulaient dire bien des choses.

Je cherchais des yeux de tous côtés pour découvrir le sujet de cette alerte, et j'y perdais mon latin, lorsque je vis un autre rat ayant l'air de se concerter avec le fuyard. Que se dirent-ils ? Bref, l'autre rebroussa chemin prestement, d'un air sérieusement alarmé. Décidément, pensai-je, il y a quelque ennemi caché... Serait-ce moi, par hasard ? Je me levai et fis quelques pas... Tout à coup, j'entendis un frooù ! particulier, et j'aperçus alors une superbe couleuvre glissant parmi les roseaux où elle s'enfouissait tout auprès de moi.

J'appliquai immédiatement un grandissime coup de canne à l'endroit où je l'avais vue se réfugier ; elle sortit furieuse en sifflant de colère et se précipita résolument à l'eau, nageant avec grâce, la tête levée, l'œil fixé sur moi.

Tous les rats avaient disparu. Je jetai sur la couleuvre une motte de terre, mais psitt ! elle se blottit sous un vieux ragot, et j'en fus pour mes frais ; mais, c'est égal, je crois que j'ai rendu un signalé service aux mulots et qu'ils ont dû m'en garder grande reconnaissance.

Continuons la promenade. Si vous grimpez ensuite sur les hauteurs, vous vous trouvez transporté par endroits en pleine Normandie, avec les pommiers aux branches bizarrement contournées, les cultures maraîchères planturenses, les enclos en planches disjointes, et des chèvres, des vaches de tous côtés. Au delà, les champs, où les épis de blé, de seigle ou d'orge ondulent sous les caresses de la brise; et la ferme qui, en temps de moisson, voit s'élever autour d'elle les meules dorées, en attendant que les batteuses les désagrègent.

Je m'arrête, car on m'accuserait d'avoir laissé trop de souvenirs à la Ferté-sous-Jouarre, pour en parler si longuement.

CHAPITRE XV

A ORSAY

(OURS ET TZIGANES)

En 1881, je dus quitter Paris et aller à Orsay, avec ma femme malade et mon fils souffrant, acceptant la tâche de les sauver tous deux. Il est des douleurs qui ne se peuvent décrire.

Je n'y connaissais âme qui vive, mais grâce à l'obligeance de mon ami Beyle, qui revenait à Paris, laissant vide son chalet du Guichet, je pus m'y installer et je devins ainsi son locataire pour les quelques mois encore qui mettaient fin à sa location. Puis alors, le véritable propriétaire, le sculpteur Cordier, me confirma de la façon la plus gracieuse dans ma qualité de locataire intime, et je pus alors, autant qu'il se pouvait faire dans ma pénible situation, profi-

ter de mon séjour à Orsay pour me distraire en travaillant.

Ce Guichet où je demeurais était en quelque sorte une annexe d'Orsay où l'on se rendait en une demi-heure, et mon chalet était construit sur l'emplacement de l'ancien château dont les murs se voyaient encore ; de là vint que les paysans m'appelaient, le « Monsieur du Guichet ».

Il y avait un jardin en contre-bas et en pente avec quelques arbres fruitiers, et un « buen-retiro » à l'ombre de massifs de chèvrefeuille. Le chalet lui-même était envahi jusqu'au toit par de la vigne, et de la véranda l'on pouvait mordre à même les grappes de raisin noir.

La vue était splendide, et l'on découvrait, faisant une éclatante tache rose dans les fonds boisés, le chalet oriental de mon propriétaire Cordier.

C'était le « Palais » qui avait figuré à l'Exposition universelle de 1865, et qui lui avait été donné par le Bey lui-même, à charge de le remonter où il voudrait.

Mon chalet à moi, moins somptueux, était une sorte de lieu de rendez-vous, de vide-bouteilles, qui, après avoir été toutefois habité par Cordier, avait successivement été loué à différents artistes qui avaient laissé sur les murs des traces picturales de leur passage.

Je vois encore un guerrier gaulois, signé Lepère ; puis des fleurs de Brunner-Lacoste ; un paysage de Mouillion, et au-dessus de la cheminée, en guise de glace, des amours soutenant un médaillon. Je complétai la décoration sur un panneau de porte, et James Bertrand, qui, trois ans plus tard, me succéda, y fit, bien entendu, une Ophélie, selon ses préférences pour ces sortes de sujets.

Il y avait dans mon jardin un noyer superbe qui donnait de l'ombre pendant les chaleurs, et près duquel j'avais installé un poulailler peuplé de poules naines, avec un coq blanc du Tonkin, qui devint quasi célèbre par son courage contre les chiens et sa familiarité étonnante avec moi.

A la rigueur, je pouvais donc vivre heureux, quoique isolé, dans ma seigneurie du Guichet,

où seulement à de longs intervalles venaient me voir quelques amis de Paris. Du reste, je piochais du matin au soir, ce qui est encore la meilleure manière de ne pas s'ennuyer. Puis je faisais des excursions dans les environs d'Orsay, qui sont délicieux.

J'avais en outre contracté amitié avec un artiste de talent, élève de Corot, nommé Lefortier, dont certainement, bien des toiles figurent dans les ventes sous le nom de son maître ; c'était un bien excellent homme, qui n'avait qu'un défaut, celui d'être sourd, hélas ! ce qui rendait la conversation extrêmement laborieuse.

Lefortier vint me voir un matin et me proposa une partie de campagne, que j'acceptai de grand cœur, et après un frugal repas nous partîmes. De même qu'un soldat ne doit pas sortir sans ses armes, nous avions sur le dos, Lefortier et moi, notre attirail de peintre bien attaché sur un bon sac de peau de chèvre, qu'à un moment donné nous débouclâmes pour faire un bout d'étude.

Et la journée se passa ainsi à travailler tout

en causant, si bien que, de bavardage en bavardage, nous ne revînmes à Orsay qu'au soleil couché, mais, comme aurait dit Murger, « ne dormant pas encore ! »

Il faut vous dire, lecteur, que, quelques instants auparavant, nous avions éprouvé tous deux une émotion telle que nous en étions restés pétrifiés de surprise. En traversant un petit bois, au tournant d'un petit sentier, un ours était là, semblant nous attendre, et déjà, serrant notre pique nerveusement, nous nous apprêtions à une héroïque défense.

Nous trouvâmes heureusement bientôt le mot de l'énigme : tout près d'une cépée épaisse et feuillue était une petite voiture dételée, toute disloquée et rajustée de planches en couleur, avec, autour, grignotant l'herbe rare, un petit carcan de couleur indécise et dont on pouvait compter les côtes. Deux individus, dont l'un semblait dormir sur le ventre, étaient là au repos ; celui qui ne dormait pas avait sur l'épaule un petit singe habillé de rouge qui bondit à notre approche et s'en vint, bien stylé, nous tendre sa toque pour nous inviter à y jeter

quelques sous. Voilà, tout expliqué, le pourquoi de la présence de notre ours, qui devait, à coup sûr, être savant.

Mais puisque je tiens un motif assez drôle, je vais conter une autre aventure, survenue quelque temps après, à l'automne.

Ceux que cela n'intéresserait pas pourront tourner les pages : « A tout labeur nul n'est tenu ! »

Il était une fois une belle tzigane, aux cheveux abondants et d'un noir d'enfer, étoilés de sequins moins brillants que ses yeux, à la peau bronzée par le grand air et les voyages sans fin, nu-pieds avec des bracelets d'or aux chevilles, vêtue sommairement d'un jupon vert passé, se reliant à un corsage rose rebondi et garni d'agréments étincelants. Or, cette belle et libre créature vint un jour me rendre visite à mon Guichet-Orsay.

J'oubliais de dire, et je ne me le pardonnerais pas, qu'elle traînait par la main un petit moricaud nu, ou à peu près, mais beau à ravir, et qui semblait avec sa peau dorée et la pureté de ses formes un véritable bronze antique. Après

avoir reçu une légère aumône, la mère et l'enfant s'en allèrent, non sans m'avoir souri d'une façon sauvage en guise de remerciements.

Au petit jour, je fus réveillé par un bruit insolite sur la route du Guichet, et, m'étant levé à la hâte, je vis des groupes de paysans causant avec animation et parlant de choses extraordinaires nouvellement arrivées à Orsay, pendant la nuit. J'entendais monter jusqu'à mon belvédère quelques mots comme : saltimbanques, nègres, joueurs de flûte, etc., qui inquiétèrent ma curiosité, et aussitôt je descendis avec l'intention d'être édifié complètement sur ce mystère intempestif. A mi-chemin déjà j'étais renseigné, et j'avais compris que j'avais affaire à une tribu de tziganes, campée au bord du chemin dans une éclaircie de prairie, à l'ombre des tilleuls auxquels de petits chevaux maigres, aux crins ébouriffés, étaient attachés.

Des voitures bizarres, rapiécées, auxquelles étaient accrochés des oripeaux aux couleurs multiples, étaient groupées à quelques mètres ;

puis des marmites suspendues au-dessus de feux entre de grosses pierres, autour desquelles des êtres à demi dévêtus, hommes ou femmes, étaient accroupis, surveillant la cuisson, avec des enfants nus, complètement, comme aux premiers âges du monde, gambadant, courant, se roulant à terre comme des poulains. Un grand drôle de tzigane en cuivre jaune vint aussitôt me demander : « tabac » et « sous ». Je donnai l'un et l'autre, et il rejoignit la grande famille en me remerciant d'un sourire qui découvrait sous des lèvres sensuelles des dents blanches et aiguisées comme des crocs.

Ce spectacle offert gratis aux habitants arrivant effarés ne manquait pas de ragoût, et, pour ma part, j'y voyais des Callot avec, en plus, une couleur giorgionesque, à ravir Diaz, Emile Lessore, Faustin Besson, tous ceux enfin qui adoraient les bohémiens.

Seulement, toute médaille a son revers, dit-on justement, et le revers était des plus sérieux, au moins autant que l'expression flegmatique et sombre de toute cette tribu de Bohême,

dont les sourires étaient énigmatiques et les yeux toujours perdus dans des songes d'antan.

Ils parquèrent ainsi trois jours, qui parurent terriblement longs aux paysans, car ces drôles, les mâles de ces sauvages, leur donnaient du fil à retordre dans les champs où ils venaient les relancer.

On en vit qui, à deux, de leurs bras musculeux, paralysaient les paysans, tandis qu'un troisième larron emplissait leurs propres sacs de pommes de terre, et s'esquivaient ensuite avec des airs audacieux de défi qui en imposaient à ces malheureux fournisseurs malgré eux. En ville, les bohémiens entraient dans les boutiques, prenaient hâtivement sucre, café, sel et poivre, et se sauvaient, à la stupéfaction de tous. La gendarmerie d'Orsay était impuissante contre cette horde de près de cent individus, mâles et femelles, et M. Guillemin, maire d'Orsay, était absent depuis plusieurs jours, lorsque, prévenu, il arriva enfin !

Les événements prirent alors une autre tournure ; les gendarmes furent doublés de ren-

forts, et il fut obtempéré à la tribu nomade d'avoir à déguerpir au plus vite, sous menace de force, s'il était nécessaire. Non, il me semble assister encore à ce départ des bohémiens, tant mes yeux furent ravis et mon imagination surchauffée ; je vois toujours l'attellement des voitures avec des lanières de cuir recousues, des cordes effilochées, solides quand même ; les rosses harnachées, de la façon la plus pittoresque, avec des plumets rouges, bleus, des plaques de cuivre et des sonnettes ; les roues des chars raccommodées et maintenues avec des longes et des ficelles ; les ours et les chiens fauves aux colliers à pointes, attachés dessous, aboyant d'une façon particulière, sentant le steppe d'où ils venaient. Lorsque tout cela s'ébranla avec force cris, jurons sonores et incompréhensibles, le coup d'œil était féerique : grimpés sur les voitures chargées de paquets et d'ustensiles, de grands diables étaient allongés comme des sphinx en fumant des cigarettes, pêle-mêle avec de splendides filles aux yeux de flamme, aux dents d'ivoire, dont les poitrines superbes déversaient le lait à leurs sauvages

nourrissons, promenant sur la foule des regards hautains et méprisants ; non, cela ne se peut rendre, et Munkacsy me comprendra, lui, qui connaît ses *Tziganes* et ses *Gitanes* mieux que quiconque parmi les peintres.

Et sur cet ensemble extravagant le soleil, ce grand magicien lui-même, laissait tomber des rayons d'or qui transformaient ces loques vieillies en étoffes somptueuses et rarissimes, faisant étinceler les clinquants des chevaux et les chaudrons de cuivre jaune pendus aux ridelles des voitures. Fermant la marche et fièrement campés sur des chevaux apocalyptiques, deux grands bohèmes, beaux comme des dieux de l'Inde, à la peau hâlée et chaude, faisaient pleuvoir sur les curieux des lazzis en langue tzigane que nul ne comprenait, mais tenait avec certitude pour injurieux et souverainement moqueurs.

On en parla longtemps à Orsay, et longtemps aussi le lieu de leur campement demeura stérile, et les arbres, dépouillés de leur écorce par les chevaux, végétèrent depuis ou périrent.

Ai-je été trop long à raconter tout ceci ? Je

ne sais, mais ce que je sais bien, c'est que je n'en ai pas exprimé toute la magnificence et que mon ébauche est encore bien au-dessous de la vérité.

CHAPITRE XVI

EN BRETAGNE (1888)

A Jules Breton.

Déjà familiarisé avec Saint-Malo et ses environs, fuyant Dinard la mondaine et Saint-Servan trop empoisonné d'Anglais, après avoir vu le Grand-Bé et le tombeau de Chateaubriand, à pic, sur la mer, la cathédrale et quelques peintures de mérite, telles que le *Christ mort* attribué à Sébastien Bourdon, et plus près de nous, un grand tableau, un *Saint prêchant dans les Gaules*, de Louis Duveau, un artiste qui eut son heure de réputation avec sa *Peste d'Elliant*, d'un si dramatique effet (chariot rempli de cadavres, traîné et poussé par des désespérés), je pris ma pique en main et pédestrement me rendis, en suivant la Rance, jusqu'à Dinan, dans les Côtes-du-Nord.

Seulement, arrivé environ à mi-chemin de Saint-Malo, je m'arrêtai pour faire un croquis des superbes rochers qui bordent la rivière à cet endroit désert, et, remarquant une rustique habitation isolée, l'idée me vint de demander s'il y avait possibilité d'y loger. Grâce à un dessin du *Passeur*, le père Allot, que j'ai sous les yeux, je le vois interrompant son « secouage de van » dans une poussière de paille d'avoine qui s'en allait tourbillonner au loin, se retourner et répondre à ma demande : « Vous loger, Monsieur ? hélas ! c'est pas Dieu possible ! j'nons qu'une chambre pour moi, ma femme et ma fille ! Et puis vous ne voudriez pas, c'est trop pauvre ! Ah ! ben, tenez, v'la la patronne, tâchez de voir si alle veut ben ! » La mère Allot, étonnée, me répondit que « le plus difficile serait pour le manger ; qu'y n'vivions que d'œufs, d'légumes et d'poissons, qui ne manqueraient pas, eux, par exemple ». Je n'en demandais pas davantage ; l'accord s'établit bientôt et les conditions furent arrêtées. La grande chambre en haut, où « je voulais bien loger » était en vérité des plus pitto-

resques, avec ses grands lits aux quatre coins,
et quels lits ! d'immenses bahuts ou armoires
avec une ouverture pour y entrer, « en virant »
avec adresse de façon à ne pas se cogner la
tête. Le fils, un marin de l'État, n'était pas là;
aussi pus-je prendre son lit aux matelas de
paille d'avoine. Au milieu de la pièce planchéiée, une lourde table de hêtre, et des tabourets idem.

« Vous êtes pas fier ! me dit le père Allot;
mais vous s'rez tout de même ben cheux
nous ! » Si j'y fus bien ! oh ! les braves gens
au cœur simple !... Certes, j'aimais mieux
vivre là avec eux, mangeant la soupe à la même
table dans la pièce carrelée du bas, qu'à l'hôtel Chateaubriand, à Saint-Malo.

Dans la journée, piochant ferme sur les bords
de la Rance, et le soir, après le repas frugal,
un bout de causette et une bonne pipe, nous
montions tous nous coucher. Mais, direz-vous,
et la jeune fille ? Eh bien, mais, la brave et
honnête fille, avec une candeur sainte, se désha-
billait dans son coin sans songer à mal ; et
puis, je n'étais plus un étranger, rompant le

pain avec son père et sa mère. Oui, vraiment, j'y mettais de la discrétion, certes, et me couchais bien tranquille, tenant à honneur de donner à mes hôtes l'idée la plus franche du respect de l'hospitalité. Le dimanche, seulement, la mère Allot allait à Dinan ou à Saint-Malo, à égale distance, et rapportait du lard et le pot-au-feu. Je vécus ainsi un grand mois, et j'en ai gardé le plus excellent souvenir.

Avant de poursuivre jusqu'à Dinan, je veux encore dire qu'un jour, comme après le repas je bouclais mon sac pour aller terminer une étude commencée, je vis tout à coup une grande barque venant de Saint-Malo et remorquée par un cheval blanc, s'arrêter devant la maison du passeur ; et c'étaient des exclamations : « Oh ! est-ce assez beau ! En voilà des rochers magnifiques ! Descendez vite, allons, allons ! » Un flux de paroles prononcées par un gros petit homme qui avait déjà prestement sauté à terre. Il se retourna alors et je le reconnus de suite : c'était l'auteur de la *Vie de Jésus*, Ernest Renan ! Sa femme, fille d'Ary Scheffer, descendit sur la berge, ainsi que deux autres personnes,

et Renan fit son entrée dans la chaumière. Après salut, il me demanda s'il était possible d'y trouver à manger ; sur ma réponse qu'il y avait des œufs, du lard et du poisson, il parut enchanté, et la mère Allot arriva.

Oh ! la belle occasion, dira-t-on, de faire connaissance avec un homme tel que Renan ! Eh bien, je l'avoue, l'amour de l'art l'emporta, et me voilà parti à mon étude de la Rance. Déjà j'avais fait quelque cent pas lorsque je m'entendis appeler : « Monsieur ! Monsieur ! » Et, retournant la tête, je vis courir Renan après moi, avec force gestes significatifs de m'arrêter. Aussi revins-je vite sur mes pas et allai à sa rencontre. « Est-ce que vous allez à Dinan ? me demanda-t-il. Si vous pouviez attendre, monsieur l'artiste, nous nous y rendons bientôt, et vous pourriez prendre place avec nous dans le bateau. »

Je fus assez... simple, pour me récuser et le remercier chaleureusement de son offre obligeante... Alors, Renan alla continuer son repas, et je poursuivis mon chemin, m'en voulant néanmoins de mon extrême timidité, car c'est

bien là ce qui m'avait dicté mon refus.

On verra par ce détail, semblable à beaucoup d'autres que mes vieux amis connaissent, combien j'étais peu fait pour... arriver !

Après cette digression, je reviens sur mes pas, et continue mon chemin vers Dinan. J'y travaillai beaucoup sur les bords de la Rance et j'y fis connaissance avec un vieil amateur qui avait été lié dans sa jeunesse avec François Millet ; il avait conservé de lui des études de figures nues et de petites compositions qui étaient charmantes et n'avaient aucun rapport avec le Millet des paysans que nous connaissons.

Grassement peintes et jolies de couleur, habiles de facture, ces études premières sont bien intéressantes en ce qu'elles montrent l'évolution opérée dans son art par le peintre des *Glaneuses* et du *Semeur*, qui avait su oublier à force de volonté et de conviction les côtés agréables de ses commencements, pour ne poursuivre que l'essentiel, ne rechercher que la caractéristique des scènes de la vie rurale, simplifiant toujours et ne conservant tant

comme dessin et couleur que ce qui peut servir au but rêvé, ce qu'on pourrait appeler l'*âme des choses*. Ce qui fait que Millet est un maître de haute marque, c'est qu'en même temps qu'il reste nature, il imprime à ses personnages et aux milieux où il les fait agir une grandeur épique, d'un haut style, qui rappelle quelquefois les figures des prophètes de Michel-Ange. Ses *Glaneuses* sont vraies, l'aspect général des plaines dénudées également, mais il y a en plus comme un souffle de poésie rustique qui élargit les horizons et fait de ces pauvresses comme des héroïnes de la misère, des symboles vivants de la vie ingrate et âpre des champs.

Est-ce à dire qu'il faille s'extasier, comme tant de philistins prétentieux, devant tous les Millet, par le seul fait que sa signature est apposée au bas de la toile? Nous ne sommes pas de ceux-là, et, tout en tenant ce maître en très haute estime et admiration devant certains chefs-d'œuvre, nous croyons qu'il y a un choix judicieux à faire dans son œuvre; aussi, sans nous monter la tête plus qu'il ne convient

devant l'*Angelus*, qui n'est pas, quoi qu'on dise, parmi les meilleurs de ses tableaux, et qui ne ravit que les amateurs sentencieux, frottés de religiosité, nous trouvons Millet bien plus lui-même, avec tout son profond amour paysanesque, dans le *Berger ramenant son troupeau*, sa *Bergère*, le *Parc à moutons la nuit*, — une merveille, — la *Tondeuse*, et combien encore, sans faire chorus avec les enfileurs de phrases, béats à l'endroit de cette toile de l'*Angelus*, payée un prix absolument ridicule, nous osons le dire.

Le succès exagéré outre mesure d'une œuvre ne préjuge rien de sa qualité, et tel *Paysan greffant un arbre*, par exemple, pour ne citer que celui-là, a une autre envolée philosophique que cette trop célèbre composition qui ne vaut que par l'idée qu'on y attache, sans compter qu'il est autrement remarquable au point de vue « peinture ». Je sais bien qu'il se forme une certaine école péladanesque à qui l'idée seule suffit, faisant fi du reste, exécution, dessin, composition, couleur ; ce qui, on en conviendra, simplifie de beaucoup les études

plastiques et confine de bien près à l'absurde; mais lorsque l'idée est en accord complet avec les lois immuables de l'art, l'œuvre est, on en conviendra, autrement admirable !

Nous nous sommes laissé entraîner, à propos de François Millet, à une dissertation trop longue assurément, et nous voilà bien loin de Dinan. Aussi bien quittai-je bientôt cette ville intéressante, et sans quitter la Bretagne, je me rendis à Douarnenez pour y rejoindre mon vieil ami Delobbe, un Parisien devenu Breton par amour.

Douarnenez est un pays béni, absolument superbe, avec sa baie immense, son port si bien situé, et ses environs des plus délicieux. Il y eut jadis une colonie de peintres, dont Feyen, Jules Breton, Lansyer, qui y est connu comme le loup blanc, et quantité d'autres artistes. C'est maintenant un peu délaissé, ce dont, pour ma part, je ne me plains pas, n'aimant que médiocrement les colonies et agglomérations d'artistes, rassasié de cette vie bruyante du Marlotte de jadis, d'où je m'échappais du reste le plus possible, en me sauvant

dans la forêt dont j'avais fait mon atelier, même l'hiver. Avec un ou deux bons compagnons j'estime que c'est suffisant, et puis, vous savez, les peintres sont un peu comme les tableaux, ils gagnent à être vus... à distance !

Aussi, que de belles et fructives excursions avec Delobbe, à Ploaré, à Treboul, Plô-March, que sais-je ? sans oublier le Ris et sa plage splendide, où l'on s'étend délicieusement sur le sable fin, que la mer vient baiser deux fois par jour. Pas de cabines, par exemple, pour remiser ses effets si l'on veut prendre un bain ; il n'y a que des dunes et des rochers où l'on peut se dérober aux regards indiscrets.

A marée basse, en calculant bien son temps, de crainte de surprise de la marée montante, on peut se risquer dans l'intérieur des colossales grottes du « Ris », et là, on a le spectacle imprévu d'une solitude émouvante, perdu que l'on est au milieu de terrains rocheux prodigieusement élevés au-dessus de votre tête. Les goélands ont leurs nids dans les anfractuosités et sont les rois de ce désert sauvage,

où il n'est pas rare de trouver des épaves de bateaux brisés, poussés par les vagues dans ces parages sinistres aux jours de tempête.

Lorsque la mer éloignée laisse la plage à sec, sauf quelques lacs, de-ci, de-là, reflétant le ciel, les petites vaches bretonnes descendent des dunes où elles pâturent et viennent s'y reposer en ruminant ; rien n'est joli comme les taches blanches et noires de leurs robes, alors que, groupées, elles aspirent l'air salin, le mufle levé et les yeux fixés sur l'étendue. Elles sont si habituées du reste aux marées, qu'elles ne se dérangent et ne consentent à s'en aller que lorsque le flot arrive mouiller de ses franges d'écume leurs poitrails paresseux.

> Ce matin, le ciel était clair,
> On voyait au loin le rivage,
>

Aussi Delobbe et moi en profitâmes-nous pour aller à Ploaré faire une promenade ; nous étions au mois d'août de cette année 1888 où l'été fut tropical, et déjà la journée promettait de ressembler aux jours précédents, c'est-

à-dire des plus accablantes. Nous étant assis un instant au bas d'un talus pour faire une pose et essuyer nos fronts ruisselants, nous entendîmes au-dessus de nos têtes un bêlement jeunet, d'un timbre particulier, et nous vîmes un gentil biquot, blanc comme une hermine, qui était attaché à une branche d'églantier et paraissait fort ennuyé de ne pouvoir gambader et caracoler comme ses pareils à son âge. J'en fis un croquis que je regarde en ce moment sur mon album de voyage. Pauvre biquot! Deux jours après, revenant en cet endroit, nous le cherchâmes, mais inutilement; hélas! il avait été mangé.

Arrivé sur la petite place, devant l'église moyen âge de Ploaré, Delobbe fit un dessin du porche avec ses sculptures brisées, et je crayonnai pour mon compte le portrait d'une « Bigoudaine » et d'un jeune Breton chaussé de sabots, qui avait l'air bête! mais bête... à lui décerner un prix; il posa néanmoins pas encore trop mal, mais ayant voulu lui faire voir son portrait, il se sauva au plus vite, comme effrayé... Ce pauvre petit était vraiment bien

bête! Je gage que mon pauvre biquot, s'il eût vécu, eût été plus malin, certes!

Ploaré est un pays ravissant avec ses bois, ses prairies où de nombreuses vaches pâturent, et puis au loin, toujours la grande mer.

Il y a là, pour un peintre, de quoi faire des études et trouver des motifs, pendant des années. Du reste, tous les environs de Douarnenez sont semblables, et Douarnenez lui-même est une mine inépuisable; tout s'y trouve : des tableaux tout faits de sujets maritimes, des rochers énormes, aux manteaux d'algues et de goémons dévalant en chaos sur la plage, avec des lavoirs naturels où des Bretonnes jouent de la langue et du battoir; puis au-dessus, en escaladant les hauteurs, des arbres magnifiques, beaucoup de noyers, de frênes, à l'ombre desquels on est à l'aise pour embrasser l'ensemble général de la baie bleu d'azur, avec ses bateaux de pêche en partance, les grandes voiles roussâtres déployées, et l'immensité ensuite rayée par places des traînées scintillantes des lames ensoleillées.

Si l'on porte ses regards sur la gauche, on

aperçoit la silhouette finement découpée de l'île Tristan, avec le phare à feu tournant, qui, la nuit, indique l'entrée de la baie aux navires.

Cette île Tristan est tout simplement « le paradis » ! D'abord en toute saison il y fait doux ; l'été, la chaleur étant tempérée par la brise venant du large, et l'hiver, par le courant du Gulf-Stream arrivant en droite ligne des tropiques.

On y voit, par exemple, des cactus, des myrtes et des camélias en pleine terre, d'énormes fuchsias fleurissant presque continuellement, des géraniums qui embaument et des rhododendrons fantastiques.

Les côtes de Brest se dessinent brumeuses dans le lointain, tandis qu'à vos pieds un amoncellement de roches aux formes bizarres, au dessin rigide, fait un repoussoir classique à ravir un élève d'Aligny.

Une charmante excursion à faire est d'aller à Tréboul, à deux pas d'immenses landes incultes où des roches colossales plantées souvent verticalement semblent des dolmens druidiques et

font travailler l'imagination ; il est de fait qu'il a dû se passer aux âges lointains, dans ces déserts épineux et sauvages, des choses extraordinaires, et tous les rêves sont possibles.

A Tréboul, il y a des chênes se mirant dans la mer et des endroits où, à marée basse, on peut traverser à pied pour rejoindre Douarnenez.

Les landes de Tréboul sont citées pour leur caractère sauvage avec leurs terrains rocheux encombrés par les bruyères, les houx et les genêts épineux, dont les fleurs jaunes, à profusion, brillent au soleil comme des sequins ; la montée est rude à gravir, mais comme l'on est récompensé de sa peine par l'admirable panorama que l'on a alors sous les yeux! surtout si l'on a le courage de grimper encore sur les immenses roches et de regarder la mer du côté du cap Lachèvre. Seulement, lorsque le soleil décline, le vent frais se fait vivement sentir, et, si vous vous attardez, ce n'est pas frais qu'il faudrait dire, mais bien positivement froid.

Encore un endroit charmant à Tréboul, c'est

un escalier menant de la grève à la route, ombragé de vigoureux chênes rageusement agrippés dans les interstices du terrain rocheux, et qui, à marée haute, est, jusqu'à sa moitié environ, recouvert par les lames.

Je me souviens qu'absorbé dans la recherche des valeurs de ton, oubliant l'heure, j'ai dû déguerpir vitement et plier bagage, en criant à Delobbe, peignant plus loin, un holà ! qui eut de l'écho.

Anastasi a peint cet escalier, mais il a arrangé le motif à l'italienne, et fait danser la tarentelle sur le sable, là où d'ordinaire on ne voit que des marins radoubant leur canot de pêche à marée basse. Ce tableau breton-italien peut se voir au musée de Quimper.

Lansyer, lui, l'a fait aussi, mais tel que, sans y rien changer ni ajouter, et c'est un de ses meilleurs tableaux. Tous les peintres, du reste, l'ont dessiné ou peint, et moi-même ai fait l'un et l'autre, installé à côté de la source filtrant à travers les terres, et où deux laveuses, bavardes comme des pies bretonnes, pires encore que les autres, ont débité des potins et

arrangé leurs camarades, je vous laisse, lecteur, à deviner de quelle façon !

Elles voulurent naturellement voir mon croquis du matin et leurs portraits autour du petit lavoir alimenté par l'eau de la source ; mais tout à coup, je ne sais comment, une des deux glissa si malencontreusement sur son savon posé à terre, qu'elle s'étala à plat ventre, ayant l'air de boire à la margelle, ce que l'autre souligna malicieusement en riant à dents découvertes.

Heureusement qu'elle n'eut aucun mal, et, s'étant rajustée, elle s'en alla rejoindre sa compagne, un tant soit peu vexée cependant d'avoir été vue dans une position horizontale par un peintre paysageux.

En m'en revenant à Douarnenez, je me trouvai, à un détour, en présence d'un vieux bouc cornu, qui seul broutillait dans les fougères ; je sortis mon album et le croquai tout vif.

Jules Breton a beaucoup aimé Douarnenez et a écrit sur cette baie, célèbre à juste titre, des vers exquis, en charmant poète qu'il est, car avec ce beau peintre on ne sait lequel est

supérieur ; toujours artiste amoureux, qu'il tienne la plume ou le pinceau.

Quoi de plus vécu que la pièce qui dans son remarquable livre (*les Champs et la Mer*) est intitulée : *Douarnenez*, et qu'il a dédiée à son ami Emmanuel Lansyer ? Nous en détachons quelques strophes pour ensoleiller notre prose, car la poésie a cela de sublime, qu'elle permet de faire tenir en vingt lignes des impressions qui demanderaient vingt pages de prose, sans compter le beau rythme et la cadence du vers qui semblent à l'oreille la divine musique.

Au pied de la falaise où sèchent les filets,
Tant qu'on pourra s'étendre au soleil, sur la grève,
Et suivre indolemment la lame qui, sans trève,
S'avance, se retire et roule des galets ;

Voir le goéland blanc, croiser la voile blanche ;
Sur le roc, la fileuse enrouler son fuseau,
Quand sa coiffe palpite ainsi qu'un vol d'oiseau,
Qu'elle tourne son fil, la quenouille à la hanche ;

Tant que sur les coteaux fleurira l'ajonc d'or,
Douarnenez, tu verras accourir les poètes ;
Tu calmeras leur cœur plein d'ardeurs inquiètes,
Ils t'aimeront d'amour et reviendront encor.

Je ne voudrais pas quitter Douarnenez sans lui consacrer encore quelques lignes ; car je m'aperçois qu'à l'instar du peintre Lantara, qui « oubliait » toujours les figures dans ses paysages, et disait, en montrant un clocher perdu dans les fonds : « Elles sont à la messe ! » je m'aperçois, dis-je, que j'ai négligé de décrire, au moins sommairement, les types de ses habitants.

D'abord ma tâche est singulièrement simplifiée quant aux hommes, qui n'ont rien de bien particulièrement caractéristique, n'ayant plus comme autrefois ces costumes bretons pittoresques qui depuis, sauf quelques exceptions, ont à peu près disparu. Par hasard dans quelques campagnes, loin de la ville, voyez-vous un vieux paysan en « bragou-braz », coiffé du grand feutre d'où émergent de longs cheveux épandus sur les reins, chaussé de gros sabots, qui, le bâton de houx à la main, s'en va le dimanche après la vêprée rendre visite à un ami aux environs, ou à la ville faire quelque emplette.

Aux « Pardons » encore est-il possible de

voir de vieux Bretons à la Leleux, mais ils deviennent de plus en plus rares, les jeunes s'habillant à la moderne, et bientôt ils disparaîtront tout à fait.

Pour les femmes, c'est bien un peu la même chose, mais enfin il y en a plus, surtout dans certains cantons, qui ont l'amour tenace de leurs anciens attifements; et puis, ne serait-ce que par leurs bonnets qui persistent toujours, les paysannes bretonnes vivront longtemps encore. Par contre, les femmes de Pont-l'Abbé, les Bigoudaines, devraient bien lâcher leur costume, laid, disgracieux au possible, avec leurs hanches énormes.

Mais que dire des Douarnenéziennes, sinon que le type général est d'une délicatesse rare, et que l'élégance de leur allure les ferait envier de plus d'une Parisienne.

J'ai assisté sous le porche de l'église à la sortie d'une noce dont le souvenir m'est resté présent.

La mariée marchait en tête, superbe fille, finement découplée; et vêtue comme elle l'était de blanc, la gorge emprisonnée de satin, avec

le long châle de tulle brodé à jour et le bonnet aux coins envolés, elle ressemblait à une gracieuse mouette qui s'apprêterait à prendre son vol ; son mari, beau gars solide, lui faisait opposition avec sa redingote noire agrémentée d'un énorme bouquet enrubanné, et coiffé d'un haute-forme. Les dames de la noce suivaient aux bras de leurs cavaliers, tous plus ou moins loups de mer, réjouissant les yeux par la variété de leurs robes lilas ou bleu céleste, vert doré, rose tendre, etc., avec toujours le long voile blanc léger et brodé à grands dessins à ramages ; ce long voile, retenu sur les épaules en laissant le cou bien à découvert, est, plus encore que le coquet bonnet, comme la signature des femmes de Douarnenez.

C'était pourtant simplement la noce d'une sardinière, cossue, il est vrai ; mais figurez-vous les sardinières, en général, lui ressemblant par la sveltesse de leur démarche, s'en revenant des sardineries en bandes, faisant un bruit singulier avec leurs sabots obligés, et chantant en patois des chansons du pays. Le soir, il est curieux d'assister en se dissimulant

à leurs divers travaux pour la préparation de la sardine ; ce travail se fait en cadence, toujours en chantant des sortes de cantiques, mi-partie religieux et... risqués, suivis de rires clairs qui vont se répercutant jusqu'aux profondeurs de l'usine.

Les mœurs sont bien un peu légères, mais les principes sont honnêtes, et puis, la religion est si bonne fille !

De Douarnenez, j'allai à Pont-l'Abbé, où je louai une carriole pour me rendre à Pen'-march, où je demeurai une huitaine.

Pour les amateurs de sauvagerie, je ne crois pas qu'ils puissent trouver mieux que ces parages arides et désolés ; là, pas d'arbres, pas même d'herbe, mais des rochers gigantesques à profusion, et alors l'océan dans toute sa majesté.

La pointe de Pen'march, comme on l'appelle, est tristement célèbre par les naufrages nombreux qui de tout temps ont eu lieu dans ces régions maudites des marins. Les tempêtes y sont terribles et souvent extraordinairement farouches, comme celle qui eut lieu en 1870,

pendant notre fatale guerre, et où une lame de fond, traîtresse, s'élevant à une prodigieuse hauteur, alla, à 60 mètres, enlever cinq personnes de la famille de M. Lavainville, préfet du Finistère, qui resta seul sur le colossal rocher où nul ne supposait que les lames pussent jamais atteindre. Une inscription gravée dans le roc rappelle le souvenir de cet horrible drame.

J'étais là, un matin, me tenant à la place qu'avaient occupée les malheureuses victimes, et, quoique rassuré par le calme plat de la mer, je cherchais à me figurer ce fatal instant, d'après les récits que j'avais entendus; et, malgré moi, effet d'imagination pure, je me sentis soulagé en redescendant ce calvaire.

A Pen'march, ce n'est certes pas la verdure qui réjouit les yeux, tout au plus y voit-on quelques scabieuses et de maigres tamaris qui consentent à y végéter; malgré cela, il y a un hôtel pour les artistes, où, autant que j'en ai pu juger pendant mon court séjour, l'on n'engendre pas la mélancolie; et le soir, à table, on discute peinture, éreintant les petits cama-

rades de Paris; ce qui n'a guère d'importance, car, en vérité, à cette distance, « ça ne porte pas ! »

Les promenades se font donc toujours sur la plage, que l'on suit en côtoyant la mer, qui est superbe par le beau temps, lorsque le soleil fait miroiter le sable, essentiellement composé de minuscules coquillages irisés, jaunes, roses, azur, vermillon, à l'infini, et dont l'ensemble fait une délicieuse harmonie.

Des hirondelles de mer se roulent dans ce sable fin et s'enfuient en trottinant, ou voletant à votre approche, pour revenir continuer leurs jeux ; de blanches mouettes planent aussi et par grands coups d'ailes font des crochets au-dessus de vos têtes en poussant de petits cris qui rompent la monotonie du silence ; dans cette vaste solitude, où vous n'apercevez âme qui vive, on dirait une nature morte.

Lorsque le ciel se couvre de nuages, que le vent devient impétueux et qu'une tempête est à prévoir, les goélands semblent heureux, plus hardis, et vous jettent, en passant tout proche, un cri rauque, éraillé, comme pour vous aver-

tir du drame qui va se passer, sorte de conseil d'ami, murmuré à l'oreille.

C'est à vous d'avoir à ne pas vous aventurer trop loin, car lorsque le déchaînement se produit, les rafales qui vous arrivent du large, sans être arrêtées par quoi que ce soit, vous enlèveraient comme une plume légère, et vous risqueriez fort de vous embarquer à contrecœur sur l'Océan, pour atterrir aux îles Moluques, sans stations intermédiaires. On ne se promène pas à Pen'march, comme sur les grands boulevards, où l'on a la ressource des cafés, en cas de tourmente, et c'est bien là, après tout, ce qui en fait le charme; sans quoi, ce serait banal et oiseux de faire le voyage.

A un certain endroit appelé, je crois, « la Torche », le paysage devient quelque peu terrifiant, même en temps ordinaire, et ceux qui n'ont jamais vu de roches de 30 mètres, dressées ou bouleversées à pic sur des flots toujours irrités par cet obstacle où ils se heurtent, n'ont qu'à venir ici. En se penchant sur le vide, il ne faut pas avoir le vertige, car le gouffre est attirant et le bruit que font les

lames en s'y brisant, avec force écume et bruit infernal, vous serre quelque peu le cœur, si brave que vous soyez ! Même par une mer tranquille, ce rempart de pierre encolère les vagues, qui hurlent, échevelées, en se précipitant dans ce trou profond, ce qui donne à penser à quel degré d'intensité s'élève le paroxysme de leur fureur quand l'ouragan est déchaîné et que le pétrel, sinistre oiseau des tempêtes, se balance tranquille à leur sommet.

Un phare de première grandeur s'élève au-dessus des récifs de Saint-Guénolé, où se voient d'énormes rochers émergeant très avant dans la mer, et n'empêche, malgré ses feux, que des bâtiments venant d'Amérique ne viennent s'y briser.

Un second phare à feu tournant est en ce moment en voie de construction.

Jadis, la pointe de Pen'march était surtout le rendez-vous des écumeurs de mer, pirates farouches, flibustiers toujours ardents à profiter des sinistres aubaines que l'Océan leur offrait, s'élançant audacieusement sur les navires en détresse pour s'en approprier le butin.

La civilisation a réduit à des proportions plus modérées les prétentions exorbitantes et sauvages de ces forbans, et certaines lois spéciales réglementent, de nos jours, les conditions du partage des débris de navires abandonnés en mer.

Entre autres, de plusieurs petites églises moyen âge éparses le long de la pointe de Pen'-march, il en est une adorable, autant par son architecture que par sa situation avancée sur le bord de la mer, au milieu de rochers couverts d'algues, et qui s'appelle, ô dérision ! l'église de Lajoye ! Je ne voudrais pas faire un jeu de mots, et cependant ce serait bien le cas de dire qu'en temps d'orage, Lajoye « fait peur ! »

L'abside, du xiv° siècle, se profile sur les sables fauves, du côté opposé aux flots, avec deux contreforts trapus pour la maintenir ; le toit de tuiles plâtrées est très bas pour donner moins de prise au vent, et de cet ensemble d'apparence pauvre s'élancent « joyeusement » dans les airs trois tourelles à clocher pointu, de hauteur différente, mais d'une élégance exquise.

La chaîne de la cloche est placée en dehors et contribue encore au pittoresque. Dans le croquis que je regarde en ce moment sur mon album, je vois, broutant autour de l'église, de petites vaches noires et blanches qui se nourrissent presque exclusivement des algues que la mer apporte en quantité; quelques-unes sont couchées sous le porche que la haute mer envahira, et, les yeux mi-clos, ruminent doucement, semblant heureuses dans cette solitude bretonnante et originalement sauvage.

La Pointe de Pen'march est célèbre par ses terribles naufrages de temps immémorial; aussi le phare électrique qui fut construit en 1863, devenant insuffisant pour les navigateurs qui venaient se briser à ses pieds, entraînés du large, un nouveau phare portant le nom d'Eckmühl vient d'être érigé (1897), grâce au legs généreux de Mme de Blocqueville, fille du maréchal Davout, prince d'Eckmühl, qui a ainsi inscrit son nom parmi les grandes bienfaitrices de l'humanité. Le phare d'Eckmühl est non seulement le plus puissant de France, mais du monde entier, car sa projection lumineuse

équivaut à l'éclat de 3.600.000 becs Carcel, et pourra être vu directement à une distance de 40 kilomètres, illuminant le ciel à plus de 125 kilomètres. Ce sera un éternel honneur pour la France que d'avoir réalisé ce progrès.

CHAPITRE XVII

TOGNY-AUX-BŒUFS (1885)

A Jean de Rougé.

Après une perte cruelle, je fus appelé à Châlons-sur-Marne par des amis, désireux de procurer par la distraction un adoucissement à mes peines. Ce sont encore de bien cordiaux souvenirs que ceux-là ! J'avais emporté tout mon attirail de peintre, quoique ne pensant alors y passer que quelques jours; mais la franche amitié crée de telles attaches que je demeurai prisonnier de mon ami Jean de Rougé et battis avec lui tous les environs. Après mille excursions autour de Châlons, je fus tellement ravi de Togny-aux-Bœufs, petit village qui se trouve à quelques lieues, que je m'y installai

seul, hébergé chez de braves gens qui me cédèrent leur propre chambre, où, sur la commode, était en évidence, sous son globe de verre, le bouquet nuptial de fleurs d'oranger de la patronne.

De ma fenêtre, j'apercevais les peupliers frémissants aux bords de la Guenelle, et sous mes yeux, la grange transformée en atelier de vannerie, où le père Baptiste et ses ouvriers tressaient des paniers d'osier, toujours chantant et de bonne humeur. Les dindons, les oies, les canards et les poules faisaient leur concert dans la grande cour, où le long des murs séchaient les grands éperviers servant à la pêche.

Au fond de la cour était la rivière, adorable s'il en fut, avec les petits lavoirs de-ci, de-là sur son parcours, les boîtes à poissons et les paniers oblongs maintenus au fond par deux grosses pierres, et qui servaient d'attrape aux écrevisses qui y restaient captives une fois entrées, grâce à la disposition de leur structure.

Les dimanches, quelques citadins de Châlons

y venaient canoter parmi ses méandres et ses circuits nombreux, faisant courber les grandes plantes aquatiques où se réfugiaient les canards. Et c'étaient des cris de femmes, des rires perlés ou sonores, des chansons de circonstance, des appels d'une barque à l'autre, avec des coups de rame faisant jaillir l'eau à distance pour effrayer les canotières. Enfin, cette rivière qu'aucun adjectif ne peut qualifier était en outre des plus poissonneuses, et le père Baptiste jetant le filet tous les matins, vous pensez si l'on mangeait du poisson frais. Vrai pays de Cocagne, quoi ! Voulût-on se balancer, il y avait un gymnase établi sous les ormes et les acacias ; ou jouer au palet, au tonneau, tout s'y trouvait réuni ; non loin, des tables rustiques abritées des chauds rayons par des berceaux de clématites.

Je me laissais vivre, insouciant, au milieu de tous ces petits bonheurs, et je faisais des bouts d'études pendant la semaine, car le dimanche y apportait, comme on le prévoit, quelque empêchement.

Ah ! quelle bonne soirée d'août que celle où

la famille de Rougé vint m'y surprendre ; quel oubli des misères de la vie, quel abandon, et quelle plénitude de fugace bonheur !

On sauta dans les batelets amarrés aux pieux du lavoir, et prenant la godille, nous voilà partis, nous aidant parfois de la perche pour démarrer aux endroits difficiles ; les enfants, légèrement penchés, cueillaient des nénuphars jaunes et blancs dont les feuilles s'aplatissaient sur l'eau de tous côtés, et au-dessus desquelles papillonnaient les libellules au corselet bleu d'acier ; puis, comme rémunération de ces grandes fatigues, un dîner sous la tonnelle nous attendait, le père Baptiste ayant retiré de la boîte à poissons une superbe tanche qui fut suivie d'un poulet rôti, comme une nature morte de Fouace, et dont nous ne laissâmes guère que la carcasse, — ceci sans intention de faire une rime.

Le lendemain, de Rougé étant retourné à Châlons avec les siens, je repris le cours de mes études, et justement j'ai là encore sous les yeux une vue de la rivière prise du pont, qui est bien le motif le plus amusant du monde,

avec l'écluse du moulin et la chute d'eau bouillonnante aimée des perches et des truites ; à gauche de la rivière qui coule en plein milieu de ma toile, des terrains éboulés où des saules sont restés implantés, et, à droite, les débris du moulin brûlé, sous les arbres de la rive, avec, sur le devant, une dizaine de vaches, à faire la joie de Léon Barillot ; enfin, au bord du cadre, une grande boîte à poissons trouée et disjointe, à moitié immergée, en pente sur la déclivité du terrain.

La Guenelle est une petite rivière qui coule discrètement sous les arbres qui l'ombragent en partie, la moitié du temps disparaissant sous les grands roseaux massés en quantité et que l'on fauche chaque année, pour empêcher qu'à la longue elle n'en soit obstruée. Couverte de nénuphars et lentilles d'eau, émaillée de fleurs, elle est d'une coquetterie si mystérieuse à certains endroits que les martins-pêcheurs s'y complaisent et y prospèrent ; maintenant, des canards à foison, sortant de tous côtés sous les joncs épais, si bien que je dus intituler le tableau que je fis de ce motif enchanteur, le

Paradis des canards, qui figura dans le grand Salon en 1886. Français m'en fit le plus grand compliment, mais, comme toujours, les jeunes du jury me « lâchèrent » au moment des récompenses. Chers confrères, que Dieu vous protège, vous comble d'honneurs et fasse pleuvoir sur vous les commandes !

CHAPITRE XVIII

OUISTREHAM

A Georges Pagès.

Dans cette course aux souvenirs, je ne puis oublier Ouistreham, près de Caen, dont le séjour m'est demeuré doux au cœur, bien plus encore par l'affabilité charmante de mes hôtes que par la beauté pourtant toute remarquable de cette région.

Il est vrai de dire que mes hôtes étaient déjà des amis, et comme je les aime, simples, sans façons, et pratiquant l'hospitalité à la manière écossaise du bon vieux temps, car je doute fort du présent en tout et partout. C'est l'affaire du progrès, qui peut avoir du bon au point de vue général, mais qui « démolit » trop, hélas ! on en conviendra, ce que nos pères possédaient amplement, c'est-à-dire la

cordialité et l'intimité des relations aussi bien dans la famille que dans les rapports amicaux. La famille actuellement est sans lien sérieux, « souvent sans respect », sans égards ni politesse même vis-à-vis de ses proches, et l'amitié n'est qu'un vain mot ! On a des relations plus ou moins amicales, basées le plus souvent sur les intérêts réciproques ou créées par le hasard, mais qu'il ne faut pas confondre avec l'intimité et la confiance, « à cœur ouvert », des amis véritables.

Or, la famille où j'avais le bonheur d'être admis avait conservé les belles traditions du passé, et lorsque l'on avait franchi le seuil du logis familier, on en faisait partie, et aussitôt l'on se sentait à l'aise, l'esprit libre et le cœur content.

Je n'étais pourtant pas gai en arrivant à Ouistreham, et puis aussi, étant souffrant, j'avais grande crainte de ne pas paraître à la hauteur de la réputation de gaîté que mon ami Alphonse Pagès m'avait faite vis-à-vis des siens et de la colonie.

En effet, l'appréhension où j'étais d'apporter

un élément triste et désenchanteur me faisait souffrir intérieurement, et d'autant plus que je m'efforçais de n'en rien laisser paraître.

Cela fut de courte durée, et si la souffrance physique persista trop, du moins avais-je le cœur et l'esprit tranquilles.

Quand on parle d'aller à Ouistreham, il semble que l'on se dispose à un voyage d'outre-Manche, dans une contrée lointaine de l'Angleterre. Il est vrai que le nom y prête, et sur le port, car c'est un petit port de mer marchand, on y peut lire, gravé dans la pierre, le mot écrit en anglais : « Oyestreham », ou pays des huîtres, paraît-il, car je ne m'en suis jamais aperçu. Mais si les huîtres y sont rares, par contre les mulets s'y pêchent au trident, à marée basse, ou encore, comme j'en ai été témoin, s'y tuent à coups de fusil.

Le principal transit se fait avec le Danemark, la Russie ou la Norvège, d'où viennent de grands bateaux chargés de planches de sapin du Nord, et l'on sent dans l'air comme une odeur de résine, lors des arrivages.

Plus loin, tout proche, des pacages immenses

où les poulains se poursuivent en jouant, et des pâturages à perte de vue où ruminent et paressent des bœufs ou des vaches aux robes fortement colorées. Mon ami Barillot, à qui j'avais enseigné cet endroit, y a peint tous les animaux, taureaux, génisses, poulains qui émaillent les immenses prairies.

On aperçoit parfois, au fond, des mâts de navires qui semblent sortir de terre : c'est le canal de l'Orne, qui relie Caen à la mer.

La ville est curieuse, bien campagne, et l'église romane est une des plus belles qui soient classées parmi les monuments historiques.

De la jetée, rendez-vous des voyageurs de passage, on jouit d'une vue admirable sur l'immensité, surtout lorsque la mer est grosse et que les lames déferlent furieuses, lançant violemment leur écume sur les pilotis.

Il y a donc de quoi se distraire à Ouistreham, et si l'on y ajoute encore les environs, avec des bois délicieux où le rouge-gorge s'égosille et les bruants pullulent, des champs cultivés, des prairies coupées de rigoles, rappelant un

peu la Hollande, et continuellement des chevaux par-ci et des vaches par-là, on peut y passer une agréable saison de villégiature.

Dans la journée, toujours dehors de côté ou d'autre, dessinant, peignant ou flânant, ce qui souvent est aussi une manière de travailler, je prenais un bon acompte sur les joies de la vie, et lorsque, revenu le soir chez Pagès, on se racontait ses occupations mutuelles, travaux littéraires du père, photographiques du fils, repos sur la plage et bains de mer des dames, avec les petits racontars potiniers qui n'ont pas de patrie, tout cela faisait passer de bons moments jusqu'à l'arrivée de M. Grenet-Dancourt, au dessert, qui par son esprit original donnait le *la* à la réunion.

Sur la plage de sable, sise à environ 500 mètres de Ouistreham même, à Riva-Bella, les cabines s'alignaient plus nombreuses, et, comme tout le monde se connaissait un peu, formant de petits groupes attentifs aux ébats des baigneurs, chacun jouissait sans gêne d'une absolue liberté.

Le pacage que j'eus au Salon de 1887 était

pris à Ouistreham, et c'est lui qui, je crois, ouvrit les yeux à Barillot, qui me demanda des renseignements, non seulement sur le genre de gens qui stationnaient, l'été, en cet agréable endroit, mais aussi et plus encore sur le genre de bêtes qui y ruminaient. Je suis donc la cause indirecte, et je m'en félicite, de tableaux charmants, dans leur harmonie blonde, peints par l'homme aimable et l'artiste consciencieux qu'est Léon Barillot.

J'arrête ici ces souvenirs, car tout doit avoir une fin, sous peine de fatiguer le lecteur, me réservant de les compléter ultérieurement en parlant d'autres artistes qu'il me fut donné de connaître et dont plusieurs, trop oubliés, mériteraient, comme dit Brantôme, quelque peu d'écriture.

CHAPITRE XIX

LE PAYSAGE

SES ORIGINES ET SES TRANSFORMATIONS

*Conférence
au musée du Louvre, dimanche 16 janvier 1883.*

Mesdames et messieurs,

En acceptant de faire cette conférence, ou mieux cette causerie, sur le paysage depuis ses origines jusqu'à nos jours, je ne me suis pas dissimulé que la tâche était ardue.

En effet, c'est un sujet vaste et qui, s'il était traité à fond, demanderait des développements incompatibles avec une conférence.

Je m'efforcerai donc de vous donner un aperçu général, sorte de vue à vol d'oiseau de l'étude du paysage et du sentiment de la nature depuis les temps anciens, mais en m'arrêtant aux vivants, qui ont l'épiderme un peu chatouilleux ; j'en ai fait l'expérience lorsque je fis la

critique, pourtant bienveillante, des Salons de 1875 et 1876 au *Musée des Deux-Mondes* et à la *Gazette des Amateurs*.

Avec les anciens, au moins, il n'y a pas à se gêner, et soit qu'on leur accorde ceci ou qu'on leur dénie cela, ils ne réclament jamais. Il faut l'avouer, les morts ont du bon.

Parler du paysage, c'est bientôt dit, mais il faut s'entendre : il y a paysage et paysage, celui qui n'est que l'accessoire complémentaire de la figure, un simple canevas, un décor, et le paysage, ou plutôt la nature aimée pour elle-même, exclusivement, par l'artiste qui y puise son inspiration et lui donne droit de priorité dans ses œuvres.

En effet, la nature ne fut longtemps qu'un prétexte pour encadrer des acteurs à qui l'on faisait jouer un rôle quelconque.

En remontant à l'antiquité, on constate des tentatives de représentation de la nature servant de fond aux figures; de même à Pompéi et à Herculanum, qui étaient, comme chacun sait, des colonies grecques.

Nous passerons vite sur ces époques éloi-

gnées, et traversant le moyen âge, nous arriverons au xiv° siècle, où vers 1340 nous trouvons le Giotto, qui le premier renonça à l'emploi exclusif de l'or dans le fond de ses tableaux et le remplaça par des ciels et des paysages ; cet exemple fut suivi par Orcagna, Simon Memmi et d'autres peintres primitifs. et au xv° siècle on trouve dans l'École ferraraise, comme chez Lorenzo Costa, par exemple, des reproductions de paysages avec des détails de rendu bien étonnants parfois. On peut y reconnaître déjà les différentes essences d'arbres et de plantes.

Au xiv° siècle, chez les primitifs vénitiens, comme Vittore Carpaccio et Marco Basaïti, un maître bien précieux qui manque au Louvre, le paysage prend une grande importance, et l'on pourrait croire que le soin et la perfection qu'ils y apportaient étaient le résultat d'un amour tout particulier.

Mais il fallait attendre encore un grand siècle avant de voir se développer ce noble sentiment de la nature comprise et admirée pour elle-même.

Enfin, au xvii° siècle éclosent des paysagistes

partout dans les Flandres, en Italie, en Hollande et en France.

A Rome, vers 1630, un Français venu de Lorraine, Claude Gellée, dit le Lorrain, inaugurait ce culte, cette adoration, et, sous l'impression des plus radieux spectacles de ce beau pays, créait des chefs-d'œuvre de lumière où les phases successives du jour se succèdent depuis l'aurore jusqu'aux dernières lueurs crépusculaires, mais s'arrêtant là et n'allant pas jusqu'à la nuit avec les clairs de lune, car Claude Lorrain est avant tout amoureux du soleil. Un autre Français, Nicolas Poussin, accorda une large part à la nature, tant dans ses sévères et philosophiques compositions que dans ses immortelles bacchanales.

Maintenant on a beaucoup discuté pour savoir si Claude et Poussin avaient peint d'après nature. Selon toutes les probabilités résultant de recherches minutieuses basées sur l'absence d'études ou pochades préparatoires, on a été amené à penser qu'ils n'avaient pas peint d'après la nature directement; Poussin surtout, sauf certains détails qui leur servaient d'élé-

ments pour la conception de leurs tableaux. Cependant, en ce qui concerne Claude, il me semble bien difficile de le croire absolument lorsque je considère les délicatesses de ses ciels aux dégradations si vraies et ses fonds baignés dans l'air ambiant.

Du reste, en admettant qu'il n'ait fait que dessiner et mettre ses dessins à l'effet par des lavis de bistre, annotés méticuleusement comme j'en ai vus, et que, rentré dans son atelier situé sur les bords du Tibre, il combinât ses matériaux, il pouvait voir et observer de sa fenêtre les montagnes de la Sabine se profilant au loin sur des ciels incomparables de pureté.

Sandraert dit bien dans une lettre qu'il rencontrait souvent Claude en train de peindre dans la campagne ; mais le mot peindre ne doit guère être pris que d'une façon générale, c'est-à-dire laver à la sépia et rehausser de blanc des dessins très arrêtés.

D'études peintes on n'en connaît pas d'authentiques.

Claude a surtout excellé dans les effets de soleil couchant aux teintes rutilantes, mais il a

peint aussi des paysages aux premières heures du jour, pleins de fraîcheur, comme celui que je retrouve mentionné sur mon calepin de voyage du musée de Naples, tableau capital et original entre tous par son aspect verdâtre, brumeux, extrêmement distingué.

En parlant de ces deux grands Français, Claude et Poussin, on éprouve un sentiment d'orgueil, en considérant le rôle immense qu'ils ont joué pendant leur vie dans le domaine de l'art. Liés d'amitié, la postérité n'a pu désunir leurs deux noms, qui sont arrivés jusqu'à nous aussi purs que leur gloire, aussi solennels que leurs œuvres.

Le Guaspre, beau-frère du Poussin, subissait son influence en sachant toutefois dégager sa personnalité vigoureuse et imprimer à ses paysages un caractère véritablement héroïque.

Retournons en France et voyons où en était le paysage du temps du Lorrain, vers 1650 environ.

Pendant qu'Eustache Lesueur travaillait à la décoration de l'hôtel Lambert, un paysagiste, Pierre Patel, et plus tard son fils, collaborait avec lui dans le salon de l'Amour, et interca-

lait parmi les Muses du poétique et doux maître des panneaux décoratifs représentant des paysages enrichis de ruines élégantes.

Pierre Patel, artiste ingénieux et plein de goût, imitait Claude à bonne distance et restait froid et sans émotion. C'est néanmoins un artiste curieux à connaître, de même que Francisque Milet, né à Anvers d'une famille bourguignonne, qui, lui, avait la prétention de recommencer le Poussin, ou, pour mieux dire, de le doubler.

Croyant donner à ses paysages arcadiens plus de solennité, il poussait la haine du pittoresque, qu'il trouvait par trop prosaïque, jusqu'à transformer une bicoque en temple, un buisson en bosquet; mais il avait néanmoins, comme Laurent de La Hyre, une certaine saveur de vérité : ses dessins sont superbes.

Un autre artiste, Jacques Fouquières, venu de Flandre, travaillait en France à la même époque, et quatorze compositions d'une grande allure décoraient différentes salles des Tuileries. Oublié maintenant, c'était un peintre puissant et un franc paysagiste.

Toutefois le sentiment simple de la nature ne se généralisait pas encore, soit en Italie, malgré Claude et Poussin, soit en France avec Fouquières, et il faut voyager en Hollande pour y rencontrer des naïfs, véritables amants de la séduisante maîtresse.

Déjà vous avez sur les lèvres les noms aimés des frères Salomon et Jacques Ruysdaël, Van Goyen, Isaac Ostade, dont la gloire est trop absorbée par celle de son frère Adrien, Wynants le délicat, Hobbéma, un martyr. D'autres encore, Van der Neer, le peintre des nuits, et le soleilleux Albert Cuyp, absolument méconnu de son temps et pourtant un homme de génie, peut-être même à cause de cela; d'autres encore, que sais-je? Eh bien! malgré la vénération profonde que je porte à tous ces grands pionniers de l'art du paysage, je voudrais préciser ma pensée pour bien faire comprendre ce que j'entends par l'amour exclusif de la nature. Or, je ne crois pas que cette passion profonde, intime, fiévreuse, absorbante, qui est bien la marque caractéristique des vrais paysagistes, les ait jamais beaucoup troublés. Leur thème

est peu varié et offre en général une certaine monotonie, qui certes a son charme, mais qui prouve que, pour eux Hollandais, indépendamment du métier de peinture qu'ils apprenaient fort jeunes, la principale et grave affaire était bien plus de reproduire les sites de leur pays que de rechercher dans la nature les divers accidents créés par les heures ou les saisons et d'où découlent des impressions multiples, délicates, imprévues et variées.

Albert Cuyp est, je crois, à peu près la seule exception, mais c'est un artiste tellement supérieur !

Leurs chefs-d'œuvre, à bien regarder, témoignent bien plus de l'amour local, patriotique, de leur pays propre que d'un culte général. Chez eux, c'est toujours à peu près la même heure et la même saison, et les délicatesses, les fraîcheurs des matins comme les riches colorations de l'automne les ont laissés à peu près insensibles ou indifférents.

Évidemment, pour moi, j'y vois une preuve qu'ils ne peignaient pas devant la nature, se contentant de croquis, de lavis, de notes, et

toujours s'embarrassant par de différentes harmonies.

Voyez du reste comme ceux qui, comme Jean Both, Asselyn, Pynacker, etc., Berghem lui-même, si gai, se sont égarés en Italie par exemple, sont demeurés relativement inférieurs à leurs compatriotes moins ambitieux de connaître d'autres aspects. L'amour de leur pays n'étant plus dans leur cœur, ils n'ont fait que peindre sans conviction la lumière italienne et les côtés pittoresques ou grandioses de ce pays si fécond en ressources, et, malgré leur grand talent, sont restés relativement au-dessous des Ruysdaël, Hobbéma, plus fidèles au sol natal. Il n'y a guère que le spirituel Karel Du Jardin qui ait su allier dans une certaine mesure les richesses du ciel aux sujets hollandais. C'est donc, en définitive, bien plus par amour de leur pays que mus par une passion dominante pour la nature qu'ils l'ont portraituré.

Donc, s'il est plus que probable qu'ils ne peignaient pas sur nature, cela leur permettait d'apporter à leurs tableaux, depuis l'ébauche, la préparation, jusqu'au dernier fini, les soins

minutieux auxquels se croit obligé tout bon Hollandais. Ils s'évitaient ainsi les déconvenues, les contrariétés créées par les incidents d'averse ou d'ouragan, soulevant la poussière, qui surviennent inopinément en plein air. En Flandre, les frères Mathieu et Paul Bril composent des paysages souvent d'un grand caractère poétique, des solitudes forestières, habitables seulement pour des faunes ou des hamadryades, et Breughel de Velours fait défiler des suites de chariots dans des paysages bleutés et à perte de vue, sans grand souci de la vérité, mais toujours délicieusement conventionnels.

Mais Rubens, lui, personnifie le paysage flamand. Plus dégagé, il aborde tous les aspects et tous les drames de l'atmosphère, peint des arcs-en-ciel, des orages, aussi bien que les splendeurs rosées du matin ; mais cette diversité d'effets variés n'était chez lui que la conséquence de son génie multiple, un prétexte à coloris ou un accompagnement dramatique obligé à des personnages qu'il y faisait s'agiter.

Cependant, dans le sens exact et strict du mot, ce n'est pas un amoureux de la nature,

un paysagiste proprement dit, pas plus que Léonard, Titien lui-même, Giorgione, Corrège, etc., qui plaçaient leurs Vénus ou leurs Antiopes dans de splendides bocages aux riches et chaudes verdures; pas plus que les Bellini, les Raphaël, qui encadraient leurs vierges dans de délicats paysages. Leur paysage est sans contredit toujours l'accessoire et ne témoigne pas d'un amour spécial. J'en dirais autant, en Espagne, des vues si largement brossées par Velazquez ou Francisco Collantès.

Si parfaite que soit chez ces grands peintres l'exécution des *morceaux* de paysage s'harmonisant avec leurs figures, ils n'ont pas encore découvert ce que j'appellerai l'âme des choses.

En un mot, le paysage n'était encore que peu apprécié en Italie, et il est même curieux de constater qu'il ne s'y soit jamais trouvé de paysagiste véritablement inspiré, car Salvator Rosa n'a vu les solitudes des Abruzzes que pour en faire le repaire de ses brigands, et ses rochers abrupts, ses sites horriblement sauvages sont peints de pratique, avec crânerie, mais

sans la moindre préoccupation de la vérité, et Lucatelli est bien pâle et académique auprès de Claude qu'il pastiche sans sentiment.

Maintenant, en France, au xviii° siècle, vers 1730, quel était l'état du paysage ?

Lancret, élève de Watteau, qui, lui, en délicieux fantaisiste qu'il était, avait inventé le paysage féerique adorablement faux, d'une couleur opulente et richissime, Lancret, dis-je, n'aimait pas la nature et l'avouait ; il la trouvait ennuyeuse et « trop verte ! » Pater l'approuvait, tout en conservant encore un faible pour leur maître commun, Watteau.

François Boucher, qui était jeune encore, fut rallié complètement à cette doctrine et prit bravement un parti.

Il peignit des arbres bleus, des roseaux bleus, des gazons bleus qui faisaient du reste admirablement ressortir les chairs roses de ses amours potelés.

Ce genre faux et fade fut en honneur, ainsi préconisé par Boucher et aussi Carle Vanloo. Il faut dire, à la décharge de Boucher et de la pléiade des peintres de Louis XV, que leurs

tableaux étaient généralement destinés à la décoration de salons *blanc et or* et présentaient ainsi aux yeux une harmonie douce et on ne peut plus agréable.

Sous Louis le Bien-Aimé, voilà où en était la compréhension de la nature ; aussi l'arrangeait-on sans se gêner, de la belle façon, et personne ne protestait encore. Cela sautait aux yeux, le paysage avait besoin qu'on lui fît un bout de toilette, qu'on le poudrât pour le rendre présentable.

Trop verte, la nature ! Qui sait ? Peut-être cette conviction où l'on était alors est-elle la source de la répulsion qu'ont encore quelques bons bourgeois malins connaisseurs ou certaines précieuses pour ce qu'ils appellent avec dédain les « plats d'épinards ».

Néanmoins, cette soif de bleu ne devait avoir qu'un temps, et, comme transition à une manière de voir plus rationnelle, il y eut H. Fragonard qui tenta un effort vers la vraie nature et la dramatisa même en souvenir de Ruysdaël ; puis, avec Hubert Robert, un ingénieux décorateur, on put pressentir des temps meilleurs.

Déjà, en Italie, vers 1770, un Allemand faisait fureur avec de vrais paysages, des arbres *nature* ; il revenait un instant dans sa patrie, en Poméranie, faisait une excursion en Suède, et s'arrêtait en Normandie pour y peindre des prairies et des pommiers, puis retournait en Italie où il fit des élèves. Hackaërt mourut en 1799.

Enfin, il y avait en 1815, à Rome, une école de paysagistes presque tous allemands et hollandais, qui vendaient leurs tableaux aux Anglais, lesquels raffolaient de ces peintures leur rappelant les contrées du Nord sous l'enveloppe italienne, et qui, en effet, devaient avoir pour eux un attrait tout particulier..

Une protestation se faisait sans bruit en France, et bientôt quelques naïfs, ayant pour la nature une tendresse dont ils ne se vantaient pas, allaient admirer le lever de l'aurore en gens vertueux, ou assister aux embrasements du couchant. Puis alors, timidement recueillis, ils peignaient comme Lantara des paysages candides qui ne se vendaient guère, mais valaient davantage.

Survient Joseph Vernet, moins simple, trop intelligent et universel, mais qui dans certains effets de brume, sur les bords du Tibre, fit songer aux Hollandais. Bref, petit à petit, les yeux se dessillèrent, on fut tout surpris de la majesté de la nature, de la fraîcheur des prés aux ruisseaux jaseurs et de la solennité des forêts.

L'amour de la nature se révélait enfin, et après des siècles, sous Louis XVI, un artiste convaincu, Lazare Bruandet, s'élançait dans les bois, y vivait en anachorète, peignant sans relâche, avec un vif sentiment, en vrai poète-paysagiste. On l'avait surnommé le Sanglier, et au retour d'une chasse le roi disait : « Nous n'avons rencontré que des sangliers et... Bruandet. »

Les imitateurs se montrèrent, mais comme il est dit qu'un progrès n'arrive que lentement, on se prit à discuter si, tout en voulant bien accorder à la nature droit de cité, plein et entier, il ne convenait pas, pour lui donner un air plus digne, de la peigner et de la débarbouiller. C'est alors que parut Valenciennes, ou

M. de Valenciennes, s'il vous plaît : ce fut un jour néfaste !

Valenciennes, en pédagogue présomptueux, décréta que la nature devait être héroïque ou n'être pas. Il la dédaigna, et, en réformateur pédant, il posa les bases du style dit historique, non comme l'avaient compris Claude et Poussin, mais le style prétentieux, académique, ennuyeux et ridicule.

Et la lumière qui commençait à peine à se faire dans l'art du paysage fut remise sous le boisseau.

Valenciennes avait arrêté, dans un gros volume qu'il se donna la peine d'enfanter, des formules pour peindre des arbres. Ainsi il y était démontré comment il s'y fallait prendre pour copier un chêne, un bouleau, un hêtre, etc., dont on devait au préalable respecter l'apparence du feuillé, alors même qu'au troisième ou quatrième plan, l'œil ne pouvait percevoir qu'une masse ; le terme *valeur* n'était pas inventé.

Quel arbre est-ce donc là-bas ? Et vite l'on allait en vérifier l'essence, et alors voir article

platane ou orme, car il y avait un procédé pour peindre ceci ou cela. C'était absurde !

Et avec cela, des temples à colonnades, des cascades, des fabriques, puis des nymphes, des héros, des dieux !

De 1718 à 1814, on vit défiler successivement les toiles de ce professeur, dont les titres seuls, *OEdipe sur le Cythéron, la Danse de Thésée, Phyloctète à Samnos*, respirent la faconde. Il avait fait école, donc beaucoup de mal.

Nous devions subir les Michallon, les Bidault, les Bertin avant d'arriver aux environs de 1830, en passant par Watelet, Jollivard, un honnête paysagiste et qui posa les premiers jalons de l'art moderne.

Mais déjà en 1824 un événement était venu activer le mouvement qui s'ourdissait déjà, et d'où devait sortir l'admirable école de paysage français qui fit éclore tant de chefs-d'œuvre.

Mais il nous faut expliquer comment cet événement eut lieu.

L'Exposition venait de s'ouvrir à Paris, et un Anglais, John Constable, y était représenté par trois toiles des plus importantes : *la Char-*

rette à foin, une *Vue de Londres* et surtout *l'Écluse !* une merveille qui illumine la National Gallery.

Constable eut la grande médaille d'or. Ces œuvres vaillantes, colorées, planturouses, firent sensation, et comme David s'écriant : « Qu'est-ce que c'est que ça ? » devant la *Méduse* de Géricault, on se demanda ce que voulait dire cette peinture à outrance, à l'aspect éblouissant et alliant à une réalité puissante une interprétation des plus poétiques.

Cela, enfin, était simplement une révolution, ou mieux, une rosée bienfaisante qui devait faire reverdir les gazons desséchés des Bidault et autres paysagistes classiques.

On sait que Delacroix, qui travaillait alors à son *Massacre de Scio*, fut extrêmement influencé, au point de corser davantage son exécution et d'oser déployer davantage les richesses de couleur qui étaient encore chez lui à l'état latent.

L'influence fut considérable et générale, malgré quelques récalcitrants oiseaux de nuit,

exaspérés d'une telle surabondance de vie et de lumière.

On vit alors surgir les maîtres les plus charmants, qui selon leurs divers tempéraments devaient fonder victorieusement la grande école dite de 1830.

Ce furent, en avant, les Louis Cabat, non pas le Cabat redevenu classique, mais le vrai Cabat des tonnelles de clématites et des prairies immenses, des moulins à eau dont la grande roue fait un sourd tapage, puis Camille Flers, dont les fraîches saulaies sont trop oubliées.

Le père Flers me racontait un jour, à l'Isle-Adam, qu'il avait gagné ses terribles maux de dents légendaires à peindre dans l'herbe mouillée, sans songer qu'il avait de l'eau plein ses souliers.

Cela a quelque analogie avec le petit mulot qui s'était blotti et endormi dans la poche de Constable.

C'est Flers qui allait devant lui à la recherche du motif et ne s'arrêtait qu'en entendant coasser les grenouilles.

Vint ensuite Paul Huet, le romantique qui

s'oublie à rêver en regardant le martin-pêcheur s'échapper des roseaux avec son cri strident.

Diaz, lui, accrocha des coups de soleil sous bois; Français s'attacha aux élégances, et, sans perdre de vue la nature et la vérité, sut imaginer un style plein de charme qui captive.

Théodore Rousseau et Jules Dupré firent des prodiges d'impression, puis vinrent Daubigny, Troyon et le père Corot.

Tous se partagèrent la nature, y découvrant chacun une beauté inattendue, pimpante ou vigoureuse, rustique ou aimable, selon leur nature particulière.

Je ne puis passer sous silence deux artistes singuliers, mais de valeur toutefois : Michel, qui fit des paysages empreints de mélancolie rien qu'en tournant autour des buttes Montmartre, et Charles Delaberge, un fanatique.

Dans son enthousiasme, il s'extasiait devant les moindres détails, poursuivant la vérité absolue avec une patience de Chinois. Évidemment son principe était faux, mais à force de conscience nullement banal. Il en est de même d'un autre convaincu, qui, pour faire bravade

à l'école nouvelle, exagérait encore son dessin aride et anguleux, trouvant toujours les roches trop moussues et les brindilles par trop encombrantes. J'ai nommé Aligny.

Pour clore cette nomenclature je ne puis mieux faire que de nommer le paysagiste Chintreuil, qui a aimé la nature jusqu'à en mourir. Chintreuil est peut-être celui qui l'a le plus glorifiée. C'est un peintre certes, mais plus encore un poète, et personne avant lui ne s'était levé si matin, pour surprendre les lueurs avant-courrières de l'aurore, installé déjà dans la campagne en attendant de pouvoir peindre.

Aucune nuance fugitive ne lui échappait, et il est le premier qui ait pu intituler un tableau *Avant l'aurore*, ou bien *Après le crépuscule*.

Il est certaines études où il a mis toute son âme et qu'il est impossible de regarder silencieusement sans être touché par tant de piété.

Malheureusement, ces délicatesses échappent à la plupart, sont peu comprises en général, et puis, il faut le dire, abrègent les jours de ces trop délicats amoureux ; leurs contemplations ont quelque chose de sublime, mais les frai-

cheurs des matins et des soirs ne pardonnent pas.

Eh bien, malgré tous ces vaillants peintres qui, à la suite de Constable, honorent l'École française, la liste serait incomplète si l'on omettait ceux qui, par impossibilité sans doute de se faire remarquer dans cet encombrement, allèrent à l'étranger exercer leur talent.

Je veux parler de l'École orientaliste, que devaient illustrer des maîtres comme Prosper Marilhat et Decamps, Dauzats et d'autres, y compris Eugène Fromentin, le distingué coloriste qui, outre ses lumineuses toiles, sut encore décrire l'Orient de merveilleuse façon ; son *Été dans le Sahara* est un chef-d'œuvre.

Ils donnèrent ainsi la main à leurs compatriotes restés sur le sol de France, et leurs noms justement célèbres ne peuvent plus désormais être séparés de la pléiade de 1830.

Mais c'est l'anglais Constable qui avait montré le chemin et qui à juste titre demeurera le véritable initiateur du paysage en France, et à qui se rattachera plus tard Gustave Courbet.

Chose curieuse, en Angleterre, berceau de

cette révolution et où il y eut une éclosion si subite d'artistes éminents, Old Crome, Constable, Gainsborough, Turner, pour ne citer que les paysagistes, ne furent pas suivis tout d'abord, ne firent pas école et restèrent de puissantes personnalités ; de sorte que si le signal partit de Londres, c'est la France qui en recueillit l'héritage et le fit fructifier.

Mais il est une remarque sur laquelle je m'arrêterai, c'est sur le degré de parenté qui existe entre les maîtres anglais et les chefs de notre École. On a déjà vu Jules Dupré influencé par Constable, et l'on sait que Dupré fit le voyage de Londres et travailla aux environs de Southampton. Les premiers tableaux de Rousseau, *les Romantiques*, ont une analogie singulière avec certains paysages de Gainsborough, je précise bien les Rousseau de la première heure.

Notre Corot, certainement bien personnel, mais qui a été longtemps à rejeter son éducation classique et à inventer l'*air* qui fait le charme de ses postérieures productions ; eh bien, Corot a un devancier dans le paysage

brumeux et poétique : Richard Wilson, qui vivait en 1780, et peut-être Turner encore, qui était dans la plénitude de son singulier talent.

Or, Rousseau et Corot avaient-ils seulement vu des tableaux de ces maîtres ? Probablement non.

Mais cela ne détruit pas ma croyance aux ressemblances inexpliquées, aux affinités d'esprit qui, surtout à certains moments, existent à travers les continents.

Paul Huet, également, a des attaches anglaises, et Eugène Isabey a joliment regardé Bonington.

Il est un nom que j'ai cité plus haut, Old Crome, ou « le vieux », et sur lequel je tiens à appeler l'attention.

D'abord pourquoi est-il encore si peu connu ? Car c'est un peintre de grande envergure dans les premiers et digne de marcher en tête.

On commence seulement chez nous à épeler son nom, et il ne faut pas remonter à quelque trente ans pour trouver sur Crome le Vieux la nuit la plus complète.

Ici se place un souvenir personnel. En 1859, me trouvant à Southampton, je fus mené par

un ami dans une famille anglaise où il y avait des Reynolds, des Morland, etc., et je fus frappé par un prestigieux chef-d'œuvre.

C'était une lande de bruyères roses vivement éclairées, rayées d'ombres bleuâtres, où des biches se reposaient. Plus loin, un cerf découpant sa ramure sur un ciel brillant, bouleversé, splendide ; des chênes s'étageaient jusqu'à l'horizon. C'était admirable d'impression, de couleur et d'exubérance de facture ; sur le cadre tout simple, un nom, Old Crome.

Je vous engage à le retenir, c'est celui d'un très grand artiste.

De retour à Paris, j'allai voir l'éminent connaisseur et sagace critique d'art, Th. Thoré, qui signa plus tard W. Burger. Nous causâmes... Je lui dis mon admiration... Il connaissait ce maître, sinon le tableau en question, mais il en avait vu d'autres également splendides. Je fus soulagé : Old Crome ou John Crome n'était pas inconnu ! W. Burger, qui collabora avec Charles Blanc à l'*Histoire des peintres* de toutes les écoles, consacra un article à ce maître, dans l'École anglaise. Old Crome était né en 1769

et mourut en 1821. En comparant les dates, on arrive à penser que Constable, qui, en 1824, envoyait trois œuvres à Paris, avait dû certaitainement le connaître, vivant tous deux à Londres.

Il y a quelques années, il y eut, au boulevard des Italiens, une exposition internationale où l'on put admirer un chef-d'œuvre de Crome. Ceux qui ont vu cette exposition doivent s'en rappeler ; c'était une merveille de sentiment poétique et de puissance de coloration.

Ici, j'exprimerai un vœu, c'est que si, un jour, il se rencontrait dans une vente une œuvre remarquable de ce fier peintre, l'administration en fît l'acquisition pour l'honneur du Louvre.

Il est temps de conclure, mais s'il faut trouver une moralité à cette course au clocher à travers les différentes écoles de tous pays, c'est qu'en définitive les véritables maîtres sont ceux qui ont enfermé dans leurs œuvres leur émotion intime, y ont, dirai-je, incrusté leur sentiment particulier, mélancolique ou fantaisiste, selon leur nature ; qui ont, en un

mot, vécu leurs œuvres. Ce sont là les vrais maîtres, les habiles ne comptent qu'après.

Un tableau où l'artiste n'est pas en quelque sorte présent, où il n'a pas imprimé sa griffe, peut s'appeler comme l'on voudra, si charmant soit-il, mais assurément ce n'est pas, au premier chef, une véritable œuvre d'art.

TABLE

Préface		I.
Chapitre	I.	Murger à Marlotte	1
—	II.	Jeunesse	53
—	III.	Etampes	57
—	IV.	Amateurs d'art et collectionneurs.	71
—	V.	Atelier Cogniet	83
—	VI.	Une visite à Horace Vernet . .	99
—	VII.	Jules Dupré à l'Isle-Adam. . .	107
—	VIII.	Excursion en Angleterre.. . .	137
—	IX.	Saint-Marcel..	147
—	X.	Karl Bodmer	157
—	XI.	Français à Honfleur	163
—	XII.	Jules Héreau. — Jean Achard.	175
—	XIII.	Une saison à Bonneil.	187
—	XIV.	A la Ferté-sous-Jouarre. . . .	197

Chapitre	XV.	A Orsay (ours et tziganes)	211
—	XVI.	En Bretagne	223
—	XVII.	Togny-aux-Bœufs	253
—	XVIII.	Ouistreham	259
—	XIX.	Le paysage	265

ÉVREUX, IMPRIMERIE DE CHARLES HÉRISSEY

www.ingramcontent.com/pod-product-compliance
Lightning Source LLC
Chambersburg PA
CBHW071627220526
45469CB00002B/509